朱宗慶打擊樂團・此時彼刻

Drumroll, please!

30 Years of the Ju Percussion Group

親　愛的
你

　　三十年前的一個冬日，我和幾個年輕人，在台北忠孝東路的火鍋店裡，懷著雀躍的心情，迎接你的誕生。「朱宗慶打擊樂團，櫃檯電話！」我們輪流去外頭打公共電話到店裡，只為了透過廣播的放送來一再確認，樂團真的成立了！

　　我們手握鼓棒琴槌，對音樂有著極度狂熱，熱情就是我們最大的本錢。我們最大的心願，就是要將擊樂藝術的美好，與更多的人分享。這樣一股純粹的信念，讓我們抱定志向，要立足台灣、放眼國際。

　　起初，我們開著一部發財車上山下海，深入街頭巷尾，想辦法讓打擊樂「打進」人們的生活中。日後，一張張的登機證、一疊疊的高鐵票，不斷帶著我們走遍台灣與世界各地，廟口、廣場、音樂廳、藝術節，台前台後都有我們打拚的身影。雖然一開始，社會上多數的人並不清楚「打擊樂」是什麼，不過，每次演出完，觀眾所給的掌聲，總是超乎預期地熱烈，這些迴響鼓舞著我們不斷前進。

　　我想，那是因為打擊樂的特質與人類的本能接近吧！打從擁有心跳的那一刻起，鼓動的聲響便與生俱來，而感動的節奏猶如心跳，是生命的活力泉源，也是打擊樂的迷人之處。當樂團成員以絕佳的默契，齊心齊力將樂曲演繹至完美的境界，那無與倫比的震撼，喚起了人們本能的感動，是音樂「打動人心」的美妙時刻。

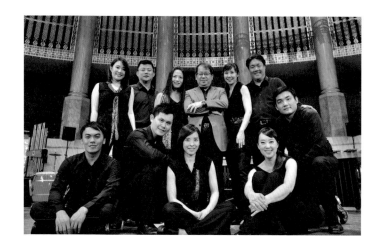

　　一步一腳印，我們「相濡以沫」，一起創造了無數珍貴的回憶，其中有喜悅、滿足與喜樂，當然也有艱辛、困頓與挫折。成長的五味雜陳、點滴在心頭，那師徒緣分、家人般的深情，三言兩語難以道盡，有時候，甚至是無法言喻。

　　要經營一個一流的職業樂團並不容易，在追求專業夢想的路上，許多時候需要吃足苦頭。猶如「鴨子划水」，表演藝術工作者的怡然自得、盡情投入，其實是用兢兢業業的態度繃緊神經、克服許多潛在的變數與危險，以嚴格的自我要求和團隊紀律去爭取來的。

　　殘酷舞台上，要順利通過「剎那決定一切」的考驗，所憑藉的，無非是一份要對觀眾負責的執念，以及一股油然而生的強大意志力。每一個「天人交戰」的試煉過程，在旁觀者看來，想必是於心不忍，然而，因為我們是發自內心地樂在其中，所以就算是面對再大的挑戰，也甘之如飴。

　　創團的第十一年開始，我有計畫地逐漸「走下舞台」，盡力構築一個堅實的後盾，讓優秀的人才可以無後顧之憂地，去競逐頂尖展演的夢。對我來說，肩頭或許沉重，卻是我最甜蜜的負荷，因為我始終深信，只要堅持初衷，終會有璀璨盈滿的豐收。

　　一轉眼，我們已經走過了三十個年頭，火鍋店的歡慶往事，彷彿只是昨日的記憶，那樣歷歷在目。三十年來，我們獲得了許多肯定、支持和協助，讓我們有機會在跌撞中持續進步，讓這個志同道合的大家庭，能夠開枝散葉、茁壯發展。如今，看著邁入而立的你，以獨具特色的風格，在世界舞台上散發光采，回首來時路，我的心中充滿感激。

　　未來，一趟更精緻、更深刻、更寬廣的旅程，已在眼前開展。我們一定要加倍努力，讓打擊樂、讓台灣的文化藝術，成為撼動世界的一股熱情力量！

　　進入新的紀元後，從團隊的定位、組織的發展，乃至於如何對社會有所貢獻等問題，皆需要所有人的群策群力、一起思索。此刻，我的記事本裡，仍是寫滿了密密麻麻的筆記，但我由衷盼望，下一階段，我可以由衝鋒陷陣的第一線角色，漸漸轉為從旁協助、關心、鼓勵的第二、三線角色，去賦予你更多傳承與永續的任務。

　　親愛的你，心跳的姿態，是生命的意義，也是存在的價值。願你健康、平安、快樂！

朱宗慶打擊樂團創辦人暨藝術總監

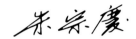

走一條崎嶇小路

回溯與朱宗慶打擊樂團發生連結與交集將近三十年了，而我個人自 1991 年正式進入財團法人擊樂文教基金會服務迄今，也已超過二十四個年頭；從當年第一線行政人員的工作角色幾經轉換，至今擔任了團隊最高行政主管職，這是人生的際遇也是個人職涯的選擇。我經常在想這個決定是對的嗎？是最好的嗎？人生不能重新來過，我無法驗證對與否。

「演奏、教學、研究、推廣」，是打從我進入朱團的第一天起就認識的四個簡潔詞彙，原想這不過是歸類樂團現行工作的一種概括說法和對外宣傳的用語，孰料口號背後所標示的意義正是樂團最重要的核心任務和核心價值，三十年來我們不改其志，由樂團衍伸至基金會、教學系統，始終信守當年創團的初衷，一步一步向前行，清楚自己的專業，不浮誇也不妄自菲薄。

往往堅持的背後是要有拒絕追逐風潮的誘惑，這正如同團隊創辦人朱宗慶常自況他是鄉下孩子出身的背景，總多一分純樸與踏實，凡事在「做就對了」的哲學下，選擇自己擅長而專精的部分，盡力而為罷了。我們鮮少跨出打擊樂專業領域，去追求不必要的光環，當然也不擅於透過理論論述方式來包裝自己，然而這種平實的作法，竟有一股自然的推引力不斷把團隊拉動向前；也許就是這種起而行的態度，決定了團隊三十年的發展命運。

一個組織或團體永續經營的法則，不外乎是在於人才的培育和社會的連結度這兩項，在朱團我完全見證了這個事實，「師徒制」一直以來都是這個團隊人才養成的主要方式，而到如今我也想不出來在高度手工精作的表演藝術界，會有其他更好的方法。「至少二十年內朱團不會有人才斷層的危機」，這是我經常對外說的話；而能留住人才的動機就是要給年輕人機會，有時候「是否準備好」的質疑反倒成了次要問題，重點是要激勵後進者勇於接受挑戰、擁抱未來，朱團從來

不是一個藏私和見不得別人好的團體；我想這是很高尚的美德吧。

　　從社會實踐角度來看，朱團的工作夥伴從演出、教學到行政，幾乎全部是實務出身，縱使樂團團員碩博士一堆，但不改本色就是以實務為要，我們不太談什麼大道理，也不奢言崇高的社會理想和淑世情懷，只重視人與人之間的對應關係，師生、同事、觀眾、學員和家長，這都在一個動態恆定的體系中不斷地循環流轉，這是我們的小社會，但也是我們的大世界。在這裡我們尊重每一個人，也關心每一個人，我們用自己的熱情、專業和團隊力量，綴串起這個網絡體系來服務人群、貢獻社會，如此而已。

　　沒有特殊目的性，僅憑藉著對表演藝術的喜愛，是我進入朱團工作的原因，在這裡我同樂團一起成長，總是有訴說不完的青春淚水與歡樂，我或許並沒有偉大的使命感與抱負，但是對領導一個團隊而言卻不能沒有方向感。當年樂團創團之時，朱宗慶老師選擇了一條崎嶇小路，險阻與困難從來沒少過，但是堅持做自己所愛的、自己所懂的，以及有點意義的事，這看似簡單的道理，卻是能成就朱團今日的發展格局，我身在其中不僅珍視與敬重，更是深感與有榮焉。

財團法人擊樂文教基金會董事長

劉叔康

目錄　Contents

第　一　樂　章

擊緻

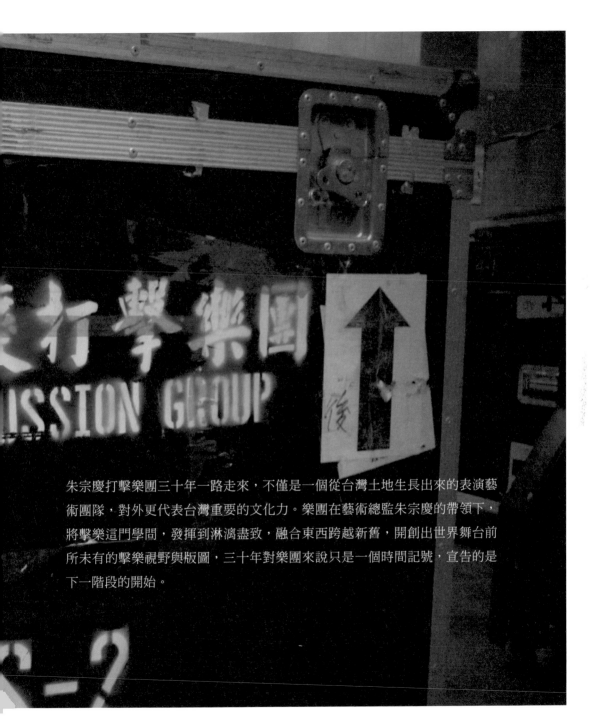

朱宗慶打擊樂團三十年一路走來，不僅是一個從台灣土地生長出來的表演藝術團隊，對外更代表台灣重要的文化力。樂團在藝術總監朱宗慶的帶領下，將擊樂這門學問，發揮到淋漓盡致，融合東西跨越新舊，開創出世界舞台前所未有的擊樂視野與版圖，三十年對樂團來說只是一個時間記號，宣告的是下一階段的開始。

而立之後　邁向下一個旅程

500 天整合行動

　　走進朱宗慶打擊樂團位於北投大業路的總部，迎面而來的是一只超大型的倒數計時板，上頭的數字標示著距離打擊樂團三十週年的天數。這項倒數任務，從 2014 年 8 月 20 日開始起跑，終點是 2016 年 1 月 2 日，兩者相隔整整 500 天。

　　過去三十年，在樂團創辦人暨藝術總監朱宗慶的帶領下，樂團踏出的每一步不容虛假，「玩真的」為最高指導原則，因此 500 天的倒數，團內每一份子無不戰戰兢兢，因為這項任務，只許成功不許失敗，就算是「不可能的任務」，也要集結眾人之力化為「可能」。

　　這項任務，有著猶如電影片名的酷炫名稱──「500 天整合行動」，訂有十二

三十週年系列活動

拓展國際合作

強化標準作業流程

活絡社群網站

落實觀眾、學員、同仁關係管理

團隊資源規劃控管

開發文創商品

健全財務結構

清查累積使之發酵

增強總部平台效能

國際藝教品牌

國際擊樂品牌

JPG30 倒數
500 天

500 天的倒數，不只是迎接
三十週年的來到，更是透過
500 天整合行動的十二項目
標，面向未來十五年。

項終極目標，凡事不看近利、時時追求遠景的朱宗慶，將這 500 天視為面向未來「十五年計畫」的準備期。沒錯，站在三十年的基點上，歡愉的鼓聲尚未響起，朱宗慶已經預見未來，他用堅定的口吻強調，「樂團未來五年前進的速度，將凌駕過去三十年。」

朱宗慶打擊樂團一路走來，將擊樂這門學問，發揮到淋漓盡致，結合傳統與現代，融合本土與國際，開創出全球打擊樂舞台前所未見的視野與版圖。2009 年國際打擊樂藝術協會（Percussive Arts Society, PAS）在美國印第安那波里斯舉行年會，朱宗慶獲頒「終身教育成就獎」（Lifetime Achievement in Education Award），席間，時任協會會長、知名擊樂家豪頓（Steve Houghton），道出樂團的「無與倫比」：朱宗慶打擊樂教學系統獨步全球，在他國難以見到類似推廣音樂的教育方式；每三年舉辦的「台灣國際打擊樂節」（Taiwan International Percussion Convention, TIPC），已成為全球打擊樂團齊聚的盛會。

不設限的三十年

朱宗慶打擊樂團 1986 年成立，朱宗慶那年三十二歲，創團維艱，家中客廳充當排練室，自己還身兼團員、司機。他經常思考，三十年前為何能夠如此勇敢行事，「我想如果當時在乎值不值得，應該就不會做了！一定是一股莫名的熱情驅使。」因此，「不要為自己設限，就沒有不可能的事」，朱宗慶時常以此勉勵團員、

朱團永遠不滿足，在多項目標達標後，更要開拓出不同的可能性，第一次進入小巨蛋的製作《擊度震撼》即為一例。

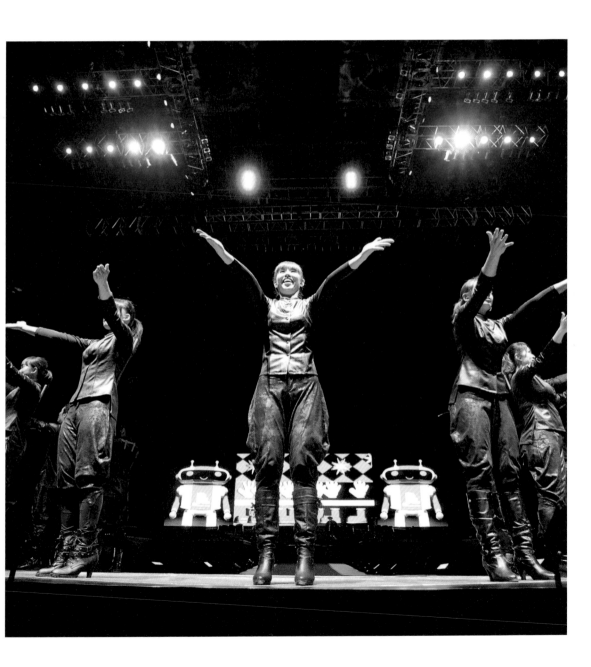

行政人員。

　　朱宗慶堅信計畫先行就有「希望」，因此樂團每五年就會發展出一個新目標，十五年就有大計畫，面對三十而立，他更是不敢懈怠，但心境與二十週年明顯不同。2006 年他剛過五十歲，經驗與活力達到顛峰，每日只想往前衝，十分在乎別人是否看到且了解樂團的價值與成就，如今的他，比起重視旁人眼光，更在意自己有沒有把事情做好。揮別過去證明自己的時期，現在的朱宗慶內心充滿感動與感謝，過去的辛苦也都轉化為甜蜜的負荷。

　　「500 天整合行動」的十二項目標，是朱宗慶為樂團下一個十五年所繪製的藍圖，以追求藝術專業發展作為核心標的。對外，奠定國際擊樂及藝教品牌、經營國際網絡拓展合作關係等；對內，增強總部平台效能、強化標準作業流程、落實觀眾學員與員工的關係管理、團隊資源規畫控管等。

　　目標制定的基礎，立足於樂團過去累積的經驗與資源；計畫內容的鋪陳，可被視為引領樂團永續經營的先聲。朱宗慶的理想，首先他會率眾前行，接下來將主動權交由團內，最終慢慢放手，從第一線退居至第二、三線。這十二項目標，站在外部視角，乍看之下許多皆已達標，但對於長年秉持「不設限」態度的朱宗慶來說，蘊藏無限可能。

衝刺目標　開拓可能

　　朱宗慶打擊樂團足跡遍及全球近三十個國家，而且逐年增加，目前樂團從台灣出發，前進中國大陸、亞洲、歐美的巡迴演出模式已經很具體，但朱宗慶沒有因此自滿，他鞭策樂團五年內確立更具體的做法，同時尋求重點合作的全球性經

紀公司，力求開創「國際擊樂品牌」。過往許多經紀公司與樂團接洽時，朱宗慶總是採取相對和緩的態度，「過去世界舞台還不太了解我們，深怕經紀公司扭曲我們的價值。」如今轉而積極，因為時機成熟了。

　　朱宗慶打擊樂教學系統 1991 年成立，目前在台灣擁有二十四個教學中心，培育出近十三萬的學習人口，近年更前進中國大陸、澳洲等地。不過很多人不知道，教學系統創立時單靠一張紙，「我把所有理念，教材匯編的方向，執行的步調，都寫在那張紙上。」

三代團員齊聚一堂為週年倒數，展現朱宗慶打擊樂團三十年來的向心力。

　　朱宗慶從人的敲打本能出發，讓孩子經由接觸、感受、喜歡、學習、訓練等過程，去培養各種音樂能力。諸如透過金屬、木頭、皮革等物質敲打出來的不同音色分辨聲響來源，或從遊戲中進行音樂啟發的教學內容等。不過，由於長期缺乏強而有力的學術研究作為後盾，擴展全球仍有施力空間。為求奠定「國際藝教品牌」，目前教學系統已經和國立臺北藝術大學藝術與人文教育研究所合作發展學術專書，並著手參與國際性的藝術教育論壇，盼能成為國際性的藝教系統。

　　教學系統成立兩年後，1993年台北國際打擊樂節（TIPC，後更名為台灣國際打擊樂節）誕生，打擊樂節從默默無聞，到現在眾人爭搶來台，過程中產生的成就感，對於永遠向前看的朱宗慶，又發揮了鼓舞作用，進一步刺激新的想法。朱宗慶目前正研擬在打擊樂節設置國際性的大賽，用意包括：吸引各地年輕優秀擊樂家聚集寶島；增進樂團與國際網絡的互動；透過音樂行銷台灣等。更重要的是，藉由比賽建立具有公信力和代表性的擊樂平台與觀點。

從創團音樂會的不到十人（右圖），到能舉辦「百人木琴」音樂會（左圖），朱宗慶打擊樂團這三十年的成長速度超乎想像。

　　朱宗慶打擊樂團台灣出發放眼世界的背後，行政團隊扮演堅實的後盾。當一個團隊，從五人家庭，擴充成數十人的團體，到現在百人團隊，強化標準作業流程，以及有效控管團隊資源成為當務之急。朱宗慶舉例，團內的行政人員是流動的，因為藝術行政工作在任何團隊都可以發揮，打擊樂團雖然樂於為台灣培養相關領域人才，但要維持一個團體的正常運作，標準流程的建構刻不容緩，如此一來才能確保團隊不會因為任何人的離開而停滯，付出不必要的成本。此外，朱宗慶詳加叮嚀要將樂團與樂友的關係處理得更細緻，要求同仁全面清查手中近十萬筆樂友資料，「去蕪存菁」後深度耕耘。

　　朱宗慶在擬定上述目標時，看大局也重細節，如此處事態度，不僅落實在團務上，小如課堂與學生的互動也慎重其事。每次到學校上課前，他一定會重溫學生的名字以示尊重，學生們常因被老師叫出名字而感動莫名。每次提起這樣的小事，朱宗慶總覺得不足掛齒，「這種方法大家都知道啦！只是有沒有用心而已。」

　　作為樂團大家長，朱宗慶作事力求效率，DNA 充滿冒險因子，時時帶著團隊衝鋒陷陣，就像三十週年前夕，已為團隊規畫好下一個旅程。擬定計畫著重實踐，是朱宗慶一貫的行事風格，早在 1982 年他留學維也納，準備歸國之前，即認真擬定出十五年計畫，只是計畫成真的速度，完全超乎他當時的預期，原本計畫回國五年後成立的樂團，三年半就誕生了！

核心價值　引領過去未來

朱宗慶在創團時所寫的樂團簡介，如今看來，沒有一項計畫是空談。

創辦一個「好樂團」

　　「對我而言，打擊樂只是一種管道，是讓大眾接觸我理想中美好生活的一種方式，我從來沒有預想一定要成就什麼，我只是做了一個決定，接下來便全力以赴。」憑藉這股熱情，朱宗慶在維也納音樂院求學期間，興起在台灣創辦一個「好樂團」的念頭，而這也是台灣音樂史上第一支職業打擊樂團。

　　在三十週年「500天整合行動」施行過程中，朱宗慶的秘書群有項重點任務

——將過去朱團的重要文件整理歸檔。在這批文件中，有一份打擊樂團成立時的簡介。一般團隊的簡介大多只會概述樂團創立始末和介紹成員，但在朱宗慶一手操刀的簡介裡，卻詳細例舉樂團近程、中程、遠程的發展目標，三十年後逐一檢視，證明沒有任何一項是隨口說說，而且不少計畫超倍速達陣，例如被規畫在中程計畫的「導入財團法人組織」、「建立半職業樂團」、「錄音、錄影帶製作」、「參與國際樂壇演出活動」等細項，早在樂團成立前五年皆已落實。

　　朱宗慶打擊樂團能夠在台灣甚至在世界樂壇馳騁高飛，除了周全的計畫和高度的專業，朱宗慶回台之初，遇上的兩位貴人，在他心中舉足輕重，他們便是在創團簡介上以顧問身份參與指導的已故作曲家馬水龍和雲門舞集創辦人林懷民。

從舞蹈系出發

　　朱宗慶曾說：「沒有馬水龍，就沒有我朱宗慶，也沒有台灣的打擊樂。」時間倒轉回 1982 年朱宗慶從維也納返國前夕，他收到馬水龍的來信。當時馬水龍在國立臺灣藝術專科學院（國立臺灣藝術大學前身）擔任音樂科主任，同時身兼國立藝術學院（國立臺北藝術大學前身）音樂系籌備主任。

　　那時台灣的社會甚至樂界，對於打擊樂概念缺乏，在馬水龍堅持下，新設的國立藝術學院音樂系將成立台灣首個打擊樂主修，由於當時台灣沒有這方面的師資，在指揮家戴金泉以及作曲家賴德和的推薦下，馬水龍決定與這位留歐的年輕人接觸，而朱宗慶也展現他的積極度，著手開始收集教材與樂譜，信心滿滿的返抵國門。可是那一年報考打擊樂組的學生，平均程度朱宗慶並不滿意，堅持寧缺勿濫不收取任何一位。如此一來，他沒有半個學生，自然也就進不了學校專任，直到隔年

朱宗慶最早在國立藝術學院於舞蹈系任教，也因此與雲門舞集創辦人林懷民
展開密切合作，圖為 1986 年隨雲門至香港演出《薪傳》後台。

才正式入校。

　　有趣的是，在他成為音樂系正式師資之前，舞蹈系是他最初現身國立藝術
學院的系所。那時舞蹈系初創，林懷民向賴德和求援需要一位音樂老師，這時賴
德和又把這位後輩友人推銷出去。林懷民交給朱宗慶的任務是增強學生對音樂的
掌握，譬如節奏。朱宗慶一開出的功課，掩蓋不住其冒險因子，直接挑戰舞者極
限，那是連音樂系學生都不一定能夠輕易駕馭的作品──俄國作曲家史特拉汶斯
基《春之祭》，大膽的教學目標，也讓林懷民很難不對他另眼相待。

　　馬水龍、林懷民相繼把朱宗慶引進「門」，讓這位充滿理想的年輕人有施展
抱負的機會，這層關係之餘，他們給予朱宗慶的養份，可以說影響他與打擊樂團
的「一生」。三十年來，樂團遵循的創團精神和核心價值的建立，除了倚靠朱宗

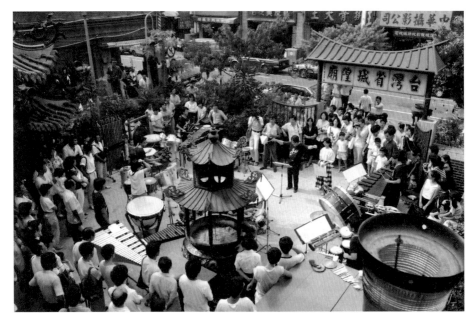

朱宗慶打擊樂團不只在音樂廳演出，也經常下鄉，親近大眾。

慶作為藝術家的直覺和天生判斷事情的銳利眼光，少不了眾人的協助，其中如果沒有馬水龍和林懷民在前，這段路他可能要多摸索好幾年。

傳統現代兼容　本土國際並蓄

　　朱宗慶打擊樂團成長茁壯的過程，有幾大中心思想三十年來不曾動搖。音樂發展「結合傳統和現代、融合本土與國際」；樂團四大目標「演奏、教學、研究、推廣」；樂團精神「專業、團隊、紀律、親和（熱情）」。這些對於他人如同口號的標語，在朱宗慶眼裡是樂團扎扎實實前進的準則，他有膽喊得出來就會做到。

　　當前談到「結合傳統和現代、融合本土與國際」感覺很自然，而且被視為主

流，但是三十年前卻是離經叛道。1980 年代的台灣，籠罩在向西方看齊、與歐美學習的氛圍，這時馬水龍獨排眾議，不斷疾呼正視傳統音樂價值，在音樂系裡推動西樂學生修習傳統樂器，清楚點明從本土出發才有機會發展與西方與眾不同的特色。馬水龍對樂界的召喚，朱宗慶不僅接收到，而且如獲至寶，「我那時聽到就是震撼啊！然後馬上投入，因為這就是我要的。」

　　學成歸國的朱宗慶，滿腹西方經驗，卻明察傳統價值，除了受馬水龍影響，林懷民也扮演重要角色。林懷民在紐約師承現代編舞大師瑪莎‧葛蘭姆（Martha Graham），回國後他並非單純將在美學習的成果移植，反而努力尋找自己文化的根，從中汲取養份。他要求雲門舞集的團員和學校的學生學習武功、太極拳、研習書法等，他創作的《薪傳》、《九歌》呼應他的主張，從編舞題材、肢體語言、音樂選擇等都源自華人文化和台灣這片土地。這兩齣作品演出時，朱宗慶打擊樂團皆為參與者，擔綱現場演奏，因此感受更深。

　　擅長舉一反三的朱宗慶，開展「前人」步伐，他指定學生研究獅鼓、京劇、北管，帶著團員到處「拜師學藝」。向鼓王侯佑宗學習京劇鑼鼓，北管拜師資深樂師、亂彈嬌劇團總監邱火榮，獅鼓找上鴻勝醒獅團團長張遠榮，看著這群大學生來訪說要學習老東西，老藝師們一開始半信半疑，最終才被說服。學習期間，除了吸收與西方樂器不同的打擊方式，還需把五線譜丟開學習鼓譜、工尺譜，此外還要導正一般人的錯誤觀念。像是傳統鼓藝裡需要不少肢體參與，這些動作招式具有特定的涵義，是老祖先留下的優秀法寶，並不是為了耍寶或是搞笑。

　　創團時為了推廣打擊樂，朱宗慶打擊樂團不僅在音樂廳演出，也經常下鄉。從小在廟前看戲長大的朱宗慶，不忘前進廟埕舞台。一回在三峽祖師廟演出，如何吆喝大夥兒來聽現代打擊樂？馬水龍提點，鄉下演戲前必會敲鑼打鼓一番，居

民聽到鏗鏗鏘鏘的聲音，就知道戲要開演了！朱宗慶一聽喚回兒時記憶，如法炮製果真奏效，最後民眾聽得高興，還不斷用台語高喊「再來一曲」。

　　《鑼鼓慶》是朱宗慶打擊樂團副團長何鴻棋 2006 年的創作，樂曲以東西擊樂技藝演奏傳統醒獅鑼鼓，作品行進間既能表現技巧，又具舞台效果。演奏者彼此來回傳丟鼓棒，施展跨鼓擊樂的高超技術，這是樂團當前巡迴世界各地，最受歡迎的曲目之一，也是「結合傳統和現代」最佳示範。《鑼鼓慶》一路從台北挺進音樂之都維也納，沒有觀眾不被折服。俗話說此一時彼一時，過去傳統元素的加入，必需費盡心力說服大眾，如今則是王道。

　　回看過去，朱宗慶展現一種自在，但是推動的背後卻是困難重重，以結合現代與傳統的作法為例，那時在許多專業人士眼中是「不中不西」、「不三不四」，朱宗慶則以「要中要西」嗆回去。成團時大家對打擊樂缺乏概念，曾有一度租不

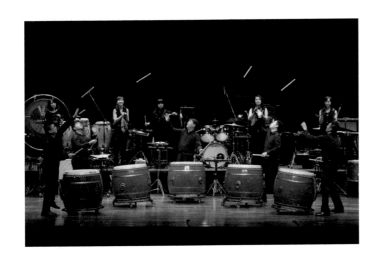

副團長何鴻棋創作的《鑼鼓慶》，以東西擊樂技巧演奏傳統鑼鼓，是樂團「結合傳統與現代」的最佳實例。

朱宗慶對於紀律的要求，由團員彩排時一絲不苟的態度
可見一斑，圖為 2014 年於維也納音樂廳彩排談話。

到場地，因為對方害怕地板會被敲壞，最後樂團還得寫下切結書，表明若有損壞
全數賠償。當時因為打擊樂冷門，所需樂器不僅難尋，樂器商不見賺頭也無人願
意進口，直到遇上雙燕樂器的主管陳少甫，他不僅幫忙朱宗慶到處張羅樂器，而
且還提供分期付款，兩人更因此建立長年友誼。

專業中不失紀律

　　朱宗慶打擊樂團數十年推廣下來，已經成為台灣的文化品牌，對內對外都享

有一定的地位和高度，過去荒謬的事例早已遠去，但是朱宗慶帶領下的樂團，並沒有因此自大或鬆懈，反而更加謙虛、紀律更嚴、專業上更為精益求精。

「沒有專業其餘免談。」朱宗慶經常以此訓勉團員。因為有這樣的大家長，正式演出尚未登場，團員的神經早已緊繃，每次演出按照慣例，不管樂團對於曲目有多麼熟悉，演出地點在國家音樂廳還是地方廟口，都要從頭到尾彩排一遍，而且上台之前，朱宗慶必會召集團員信心喊話，叮嚀樂曲中需要注意的事項，藉此凝聚向心力，點燃上台前的熱情。如此作法，他在林懷民的身上也觀察到，「我看到雲門舞集也是這樣，彩排一次接著一次，跳到喘不過去還是照跳，跳到哭了還是繼續跳，這就是我們選擇的行業。」

朱宗慶重視專業之餘，十分看重紀律，遲到、早退近乎不可原諒，曾有團員因此被要求退團，最後改以半年不領薪的方式做為懲戒；出國時行政人員對於團員太過體貼還會被糾正。朱宗慶認為紀律是成功必要條件之一，作為藝術文化工作者要有理性的支撐才能感性的表達。二、三十年前與雲門出國，舞團展現的紀律，他記憶猶新，當時飛機延遲是家常便飯，只見舞者在機門前，有的看書有的聽音樂，感受不出一絲毛躁。

朱宗慶雖以「嚴父」姿態帶領打擊樂團，但是團員並沒有因此變得過於乖順、無趣而失去親和力。只要有機會與樂團接觸，便會發現他們台上台下收放功夫一流，台上專業，台下玩瘋，而且每個人雖然個性不一，只要聚在一起就像一個密不可分的團隊，「很會演出，很會玩，酒量很好」，做什麼像什麼，這群子弟兵令朱宗慶十分驕傲。

朱團模式　全球獨創

凡事「玩真的」

朱宗慶打擊樂團做什麼像什麼，呼應著朱宗慶常掛嘴上的三字真言「玩真的」。林懷民多年前在《鼓動》一書的推薦文中，這樣形容朱宗慶，「宗慶是個皮球，圓臉，圓肚子，精力永遠用不完，走路像小跑步，辦事劍及履及。是這股活力將打擊樂敲打到前所未有的高峰。」十年多過去，為了身體健康瘦身成功的朱宗慶，圓臉、圓肚子都縮水了，但是精力還是一樣旺盛，這股勁似乎從年輕時代就沒有離開過他。

很多人可能不知道，朱宗慶小時候很喜歡、也很擅長打球，就讀國中時，已經達到現在 167 公分的身高，那時候他是學校樂隊隊長，並擔任糾察隊，此外還是籃球校隊成員，桌球也打得很好，如果沒有報考音樂系，他也許會選擇體育系。

只要決定往前衝，就不會回頭，事事求好玩真的個性，也讓朱宗慶遭遇困難、挫折絕不屈服，一定會設法逆轉勝。朱宗慶在報考國立藝專之前，為加強專業訓練，毅然離開家鄉台中獨自北上補習，終於以小號主修踏入藝專校門。進入藝專後，因為嘴型問題轉而學習從未接觸的單簧管，他也勇敢面對，並在系主任史惟亮的鼓勵和支持下，開始投注心力於打擊樂的學習。最後，朱宗慶更決定全心朝向當時被認為較冷門的打擊樂發展，並且成功打進了維也納音樂院。

在維也納時，學校教授華特・懷格（Walter Veigl）一開始覺得二十五歲的他「太老了」，因此不願收他為徒，為讓教授回心轉意，他每天出現在教室當旁聽生，結果有一天，有位同學缺席，教授要他頂替試試，沒想到朱宗慶這一擊，教授驚豔不已，趕緊納入門下。延續這種不屈不撓的精神，朱宗慶回國後有所作為自然可期。

朱宗慶以二十五歲「高齡」成功
考入維也納音樂院，隨懷格學習。

逐步落實四大目標

　　朱宗慶打擊樂團創團之前，就訂下「演奏、教學、研究、推廣」四大目標，
打擊樂團的成立、財團法人擊樂文教基金會的創辦、朱宗慶打擊樂教學系統的誕
生，均為落實這四大目標逐一成型，進一步開創出世界擊樂舞台獨樹一幟的樂團
發展模式。

　　1986 年樂團成立時，朱宗慶是這樣擘劃的：第一代推廣打擊樂，第二代朝專
業發展，第三代前進國際舞台。只是萬萬沒想到，樂團發展比他預期的還快，第
一代就已經十分活躍。樂團規模小時，校長可以兼撞鐘，團員演出、教學、研究
一手包，行政事務有時還兼著做。但是當演奏邀約爆增，不僅教學時間被犧牲，
行政事務的繁雜度，也非朱宗慶一人帶著一、兩位祕書即可完成，這時候必須找
尋解決的方案。

打擊樂教學系統的誕生，
不但獨步全球，更讓打
擊樂在台灣扎根，讓音
樂走入大眾的生活。

　　朱宗慶雖然在創團之前還沒正式學習過管理，但是從小就是校園風雲人物，天生具有領導和組織能力，樂團運作的框架，他輕易一筆畫下。「樂團」專注於演出，「基金會」為非營利組織，主要負責行政工作為樂團服務，「教學系統」則是以「公司」形式來經營。

　　在「教學系統」成立之初，外界誤以為這只是間音樂補習班，但經過時間的證明，會發現它絕非一般的營利事業。朱宗慶認為教學系統有三大價值，首先是引領孩子透過敲打本能進入藝術領域，成為人們親近音樂的入門磚，再來是經由教學系統所需的師資、行政等職缺，為台灣藝文界增加許多工作機會，最後則是獲利可以回流，給予樂團財務的後援。數十年過去，朱宗慶還發現教學系統新的附加價值──培養了許多藝文觀眾。

　　雖然教學系統的核心價值早已經過時間證明，仍偶有被扭曲為營利機構的情況，朱宗慶選擇坦然面對且問心無愧，這與他長期以來的金錢觀念有關。朱宗慶國小二年級時，家族經商失敗，法院查封一切，影響他衡量事務的態度，對於「錢」的使用有了他自己的看法。「在我看來，錢只是一個讓人可以去做事情的媒介。

朱宗慶打擊樂團的團員們不止是同事或朋友，更是像家人般的存在。

想要做有意義的事、能夠有所貢獻，這些東西對我來說，比賺錢重要。」事實上，朱宗慶剛回國時，樂界專攻打擊樂的師資並不多，若是他選擇以教學為主要事業，絕對不缺學生，能夠容易地過著豐衣足食的生活。然而他卻選擇了一條難走的路，成立打擊樂團，因為這才是他所追求的人生價值。

是同事更是家人

　　朱宗慶是一位優秀的音樂家，也是一位出色的藝術行政管理者，他做事謹守原則，不輕易妥協，在外形象很「霸氣」，但是只要有機會近距離接觸，就會發現他內藏一顆豆腐心。朱宗慶是這樣看自己的：積極是優點，毛躁是缺點，外強內柔、外急內靜、重反省才是真面貌，還有更重要一點，他不僅做事「玩真的」，

做人也是「玩真的」，因為「真」，朋友信服他，同事愛戴他，這就是他長年堅信不疑的管理風格。

「講真的，我對人的好是永遠的。」只要有機會成為「朱宗慶」的一份子，不論是在樂團、基金會還是教學系統，就是這個大家庭的成員，朱宗慶口中定義的「家人」。

朱宗慶打擊樂團四位資深團員，俗稱「四大天王」──吳思珊、何鴻棋、吳珮菁、黃堃儼，都曾離團過，被他一一找回來。樂團首席吳珮菁就讀曉明女中時就是他的學生，2000 年前後曾經離團自立門戶，「總統大選時我接到她的電話，她問我總統該選誰，我內心就想，妳是找個理由跟我說話吧！我就說我無法給妳意見，但是妳是不是該回團了啊！之後她就回來了。」

因為是家人，朱宗慶總是用對孩子的態度，與團員相處，愛之深的同時也責之切。不過自從小女兒出生後，朱宗慶對團員的態度明顯改變，罵聲少了許多，「我常常想，如果是我的女兒被老師這樣罵，我會有多心疼。」此一轉變，受惠的是樂團年輕世代的成員，朱宗慶笑說：「老團員不服氣很吃醋，所以經常在我離開後，開始關起門，學習我以前罵人的架勢。」

朱宗慶的用心，不僅對朝夕相處的團員，教學系統的老師也是他珍貴的資產，衷心希望他們能夠活到老教到老，「年輕就是本錢」的說法，在這裡不是絕對。朱宗慶的概念很清楚，二十歲活力四射，三十歲有了智慧，四十歲多了歷練，五、六十歲更見人生百態，不同年齡層的老師有不同的教學方式，提供學生不同的養分，都是系統需要的。

在朱宗慶為首的大家庭中，大家都知道，只要有需要，大家長一定會竭盡所能，甚至對於朋友也是如此。「我經常去看演出，形態各式各樣，除了是本身的

朝夕相處的團員，對朱宗
慶都是無可取代的家人。

興趣之外，我也很樂意以具體行動到場給表演者最實質的支持，並藉此拓展視野、結交朋友。」此外，婚喪喜慶，只要他有時間，一定會親自出席，如果不克前往，也會妥善安排，絕不容失禮。

生活即管理

朱宗慶雖以擊樂演奏者的身份「入行」，其所展現經營、管理的長才，過去三十年外界有目共睹，期間他還擔負許多重要的藝術相關行政職位，包括國家兩廳院主任暨改制行政法人後首任藝術總監、國家兩廳院董事長、國立臺北藝術大學校長等。「閱讀」是朱宗慶自我充電的重要管道，「我常說一本書如果是兩百元，其中只要有一、兩篇文章對我產生幫助，就值得了。」而且朱宗慶看書的種類沒有限制，他相信，非關音樂領域的書籍也有可能協助他解決音樂的問題，因為音樂和人生的許多道理，往往是相通的。朱宗慶習慣舉一反三，走在路上也能覓得靈感來源，多年前他走在新生南路上，看到聖家堂門前貼著一張海報，上頭寫著「歡迎新鮮人」，他腦筋一轉，覺得「新鮮人」三個字太好了，旋即策畫「音樂新鮮人」入門系列，結果在兩廳院的演出大受好評，接連還推出「舞蹈新鮮人」、「戲劇新鮮人」等活動。

很多有成就的人，達到一定位階之後，很難自覺不足之處，但這不是朱宗慶的作風。2002 年 9 月他擔任兩廳院主任時，正式成為國立臺灣大學管理學院碩士在職專班（EMBA）的學生，重返校園的原因，「我告訴我自己，創立打擊樂團，經營成功或失敗我自己負責，但兩廳院是國家的文化櫥窗，只許成功不許失敗，我必須繼續充實我自己。」

朱宗慶在兩廳院一樣展現
「玩真的」精神，成功推
動國內第一個行政法人。

　　那時朱宗慶一方面大力翻轉兩廳院長年以來的桎梏，另一方面戮力在立法院
推動行政法人法案，蠟燭兩頭燒之餘，還要兼顧 EMBA 的課業。朱宗慶自爆，攻
讀 EMBA 最痛苦的兩門課是管理經濟學和管理會計學，前者被當一次，後者被當
兩次，真的是經過了一番苦讀，最後才安全過關！當時如何在有限的時間，運用
有限的精力，完成這些不簡單的事務，朱宗慶老話一句，還是靠那三字真言「玩
真的」。

：繳擊

立足台灣　放眼國際

有心跳的地方，就有打擊樂的觀眾，精采表
現感動全世界。

想飛的翅膀

　　「千山萬水擋不住想飛的翅膀」朱宗慶受邀前去各處演講，非常喜歡使用這個講題。「只要有熱情、願意堅持，再高的山、再大的水，都擋不住夢想的實現！」演講中鼓勵年輕人的話語，正是樂團一路走來的寫照。

　　台灣有句俗諺：「做人最衰──剃頭、打鼓、吹鼓吹。」意指在傳統價值觀裡，「打鼓」這項工作是不被看好的。在朱宗慶生長的那一年代，這句話在社會中依然根深蒂固，所幸他的雙親思想開明全力支持，也讓他的夢想可以展翅高飛。

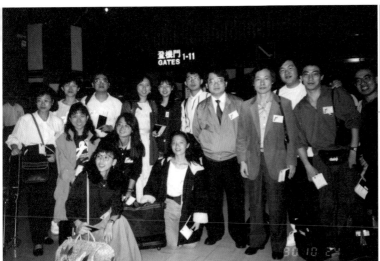

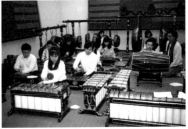

1990 年第一次出國演出，雖然鬧了
不少笑話，卻也是寶貴的經驗。

「千山萬水」或許是個形容詞彙，但是朱宗慶打擊樂團的足跡，三十年來橫
越歐、亞、美、澳四洲則是千真萬確。話說得誇張一點，朱宗慶的夢想很「偉大」，
只要有心跳的地方，就有打擊樂就有觀眾。從學習打擊樂的那一刻起，他堅信「人
是天生的打擊樂者，只要有心跳，加上一個領進門的機會，大概都會打擊。」將
眾人引入擊樂的世界，是朱宗慶的理想，目的是讓每個人都有機會感受音樂的美
好，如同他創辦朱宗慶打擊樂教學系統，出發點是希望透過打擊樂讓各年齡層的
孩子有管道接觸音樂，使之成為生活的一部分。如今，不但有部分教學系統的學
生朝向了打擊樂專業發展，教學系統的「版圖」還拓展到成人參與。

首次的世界夢

朱宗慶打擊樂團的「世界夢」，起跑點落在 1990 年，前往美國費城參加國際打擊樂藝術協會年會。第一次出國的經驗，朱宗慶現在回憶起來，覺得既驚險又好笑，外界一定很難相信，樂團竟然也有這樣的過去，「我們並沒有天生很『厲害』，也是邊學邊累積。」

樂團出發前一天，行政人員忽然發現，樂器都還在辦公室，沒有一件提前運送出去，如此「失誤」其實是「無心之過」，因為在此之前，樂團都在島內演出，樂器普通都跟著團員走，這下換成出國，樂器不可能隨團員上飛機。面對時間緊迫，這下子一定得採用空運才來得及，朱宗慶臨機一動，打電話給關心文化事務的立法委員，一同前去中華航空拜託有關部門，結果對方愛莫能助，因為運貨的空間都滿了。毅力十足的朱宗慶，不願就此放棄，隔日出發一大早，他又來到中華航空繼續說服，經理最終招架不住，先把別人的貨卸下，朱團樂器得以送上天際。

第一次出國有趣的事還不止於此，一樣是因為沒有經驗，不知道許多大型樂器都是可以拆卸折疊的，所以空運時，樂器長多大就打包成多大，就連西裝和演出服也是如此，不曉得可以折入行李，到站時再拿出來整燙即可。

重返維也納

相較於 1990 年的什麼都不知道，如今把地圖攤開，朱團已插旗二十八個國家地區，包括美國、加拿大、多明尼加、澳洲、印尼、馬來西亞、日本、韓國、中

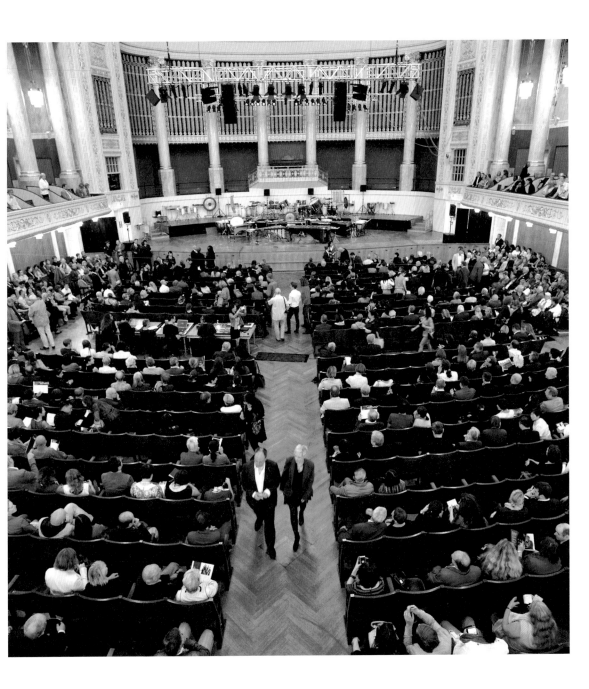

國大陸、俄國、奧地利、匈牙利、德國等，曾受邀參與法國巴黎夏日音樂節、匈牙利布達佩斯春季藝術節、日本愛知世界博覽會、俄國莫斯科契訶夫國際戲劇節等，誰還敢說打擊樂是沒有前途的。

在眾多國際邀演中，2014 年 9 月 29 日在維也納音樂廳（Wiener Konzerthaus）的音樂會對於朱宗慶意義非凡，這是他自 1982 年從維也納音樂院學成歸國後，首次帶領樂團回到「音樂之都」。朱宗慶當時懷抱理想，在咖啡廳擬出的十五年藍圖，不僅一一落實，樂團正跨步迎向第三個十五年計畫。面對維也納識貨又挑剔的觀眾，朱宗慶心裡是忐忑的，並非欠缺自信，而是好奇樂迷的反應，更想再次驗證「結合傳統和現代、融合本土與國際」的音樂路線。

音樂會當天接近滿座，朱宗慶在曲目安排上特別慎重，第一首《三部曲》是法國作曲家嘉荷‧雷瓦提（Gérard Lecointe）的作品，用來證明樂團扎實的西方古典打擊樂技巧，以及對於當代樂曲詮釋的能力。接續是一套融合東西音樂語彙、樂器的作品，包括鍾耀光《第五號鼓樂》、張瓊櫻《射日》、何鴻棋《鑼鼓慶》等。《三部曲》演完後，朱宗慶心就定了，因為從觀眾席間傳出扎實的拍手聲，此後掌聲愈來愈大；事後，當地樂評更在權威性的媒體上給予這次演出最高星等的評價，證明樂團成功征服維也納的觀眾。

世界的語言

朱宗慶常說，他透過打擊樂去追求理想，過程中也因此結交到許多朋友，而且不僅是樂界的朋友，還擴及企業界、學界、醫界等。在過往全球巡迴當中，樂團累積的朋友數量更是難以計算，走到那裡「樁腳」就自動成型，樂團怎麼辦到

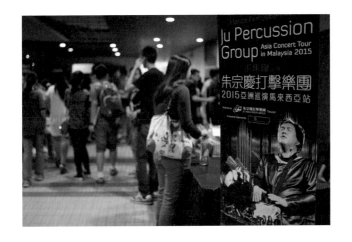

朱團在世界上結交不少朋友，增加了日後邀演的機會，如 2015 年馬來西亞巡演就是由當地打擊樂團「手集團」邀請。

的？連朱宗慶自己都說不準，總是自嘲「我的英文很爛，國際關係卻那麼好。」

　　「音樂是世界的語言」此話聽起來雖然八股，在打擊樂團身上確是千真萬確。瓦列里‧夏德林（Valery Shadrin）是莫斯科契訶夫國際戲劇節的總監，他和朱宗慶兩人語言不通，卻能情如兄弟、熱絡得很。熱情、容易相處，可被視為朱宗慶打擊樂團的「家教」，源自母親對於朱宗慶的影響，「她要求用最善意的出發點去為別人著想，對人要有禮貌，常把謝謝掛在嘴上，是她經常的叮嚀。」

　　朋友結交多了，打擊樂團的邀約自然與日俱增，朱宗慶面對出國演出的態度也開始轉變，告別為出國而出國的階段，當下除了交流之外，更重視演出的場域和場合，譬如知名的音樂節、重要的音樂廳等，而且巡迴規模逐步成形。朱宗慶規畫，未來打擊樂團一年出國平均三到四次，以歐、美、亞及大陸地區為四條主線，積極經營國際網絡，拓展更多合作關係。

　　「以台灣為家，世界為舞台」是朱宗慶打擊樂團三十年來的信念，在這信念背後，倚靠的是一股如同信仰的力量。朱宗慶回憶，剛從維也納回國時，很多人不了解打擊樂，深覺相較於小提琴、鋼琴等樂器，打擊樂只需敲敲打打很簡單，不用學就會。當時的他不以為意，但很明確訂下目標：朱宗慶打擊樂團將憑本事，把外界不太重視的打擊樂，在國際舞台上敲響台灣表演藝術的多元和活力。

傳承交棒　預見未來

接棒無斷層

　　朱宗慶打擊樂團成立至今開枝散葉，「朱宗慶打擊樂團 2」網羅新生代，以年輕創意為訴求；「躍動打擊樂團」集結大學校園內的優秀學子，擔任校園巡迴任務；「傑優青少年打擊樂團」以教學系統的學生為基底，至今全國逾百團；「JUT打擊樂團」則由指導傑優樂團的專任講師組合而成，不少人曾是朱宗慶打擊樂團或二團的一員。

演出滿檔、極為活躍的
「朱宗慶打擊樂團2」，
是朱宗慶「永續經營」
理念的最佳表現。

　　慶祝三十週年的朱宗慶打擊樂團，可以說徒子徒孫滿堂，樂團的規模已不能同日而語，未來如何延續樂團「命脈」更需要全面性的擘畫，傳承交棒的布局也得開始啟動並進行思考。

　　朱宗慶指出，以歐洲幾個指標性的打擊樂團為例，當政府的支持不再持續的時候，就陸續會面臨團員離團或觀眾流失的情況，而開始意興闌珊，最後收攤休息。對此，朱宗慶打擊樂團引以為戒，希望透過樂團、基金會、教學系統三者相輔相成的經營模式，維持樂團的穩定度。

　　朱宗慶坦承台灣具指標性的表演藝術團隊，陸續面臨接班問題，不過，由於屬性不同，音樂演出者的舞台生命較不受年齡限制，四十歲正是活躍的時刻，一路演奏到六十、七十歲都是很常見的，何況年輕一代技巧好、條件佳者眾，勿需擔心斷層危機。

　　但是如果說到接班，就不僅是舞台表現和專業技術的問題，更多是管理統馭的能力，朱宗慶深知要打造另一位自己是不可能的事，但是他可以努力把團務制度化，更重要的是培養團員「獨立」的本事和「自主」的思考。

從 1999 年的二團照片中，可以認出有許多團員已經是現在一團的重要成員。如盧煥韋（後排左一）、李佩洵（前排左一）、林敬華（前排左二）、吳慧甄（後排右一）。

管理隨時代演進

打擊樂團隊就像個開枝散葉的大家庭，朱宗慶得時常扮演父親的角色，把「家裡」的許多困難承擔下來。現在小孩長大成人，家中的事務也應該一起承擔，共同找出解決問題的方式。朱宗慶強調，三十年前他以「家」的心情打造打擊樂團，如果團員們也是如此將心比心，應該也會主動積極地呵護這個家。

回看過去，朱宗慶說沒有任何人厲害到讓團體永遠都處於春天，他自己就做不到。樂團春、夏、秋、冬都經歷過，低潮、高潮乃是常態。樂團曾於 1998 年面臨空前低潮，除了興辦三期的《藝類》雜誌因財務壓力面臨轉型，加上 1997 年受文建會委託辦理基隆國際現代音樂節，因委辦業務量龐大，造成基金會同仁在忙碌的活動結束後，出現離職潮。如此多重打擊，最後他選擇勇於承擔、再度站起，「起伏乃是常態，重要的是有沒有本事經得起。」

朱宗慶創辦打擊樂團時才三十出頭，那時團員平均年齡也只有十幾二十出頭，當時因為主修打擊樂的學生數量還在累積當中，不像今日打擊樂已成顯學，多數團員均由朱宗慶欽點入團。現在打擊樂團的團員，多數都在二團先進行培養，訓

練一段時日之後，再獲選進入一團擔任見習團員，再經由幾年的試煉，最後才會被升任正式團員。

　　朱宗慶指出，從躍動到二團，再從二團到一團，一路可以說過關斬將，然而進入一團固然興奮，但也有不少人一開始適應不良，耐不耐得住性子也是一種考驗，「每位從二團到一團的團員，都要花一段時間調適心情，不習慣和磨合在所難免，因為能夠從二團上來的都是實力很強的，但到了一團卻發現一切又要重頭來過，每場演出，大多數的時間，他們都在旁邊觀摩、搬樂器。」

　　眼見如此狀況，朱宗慶近來也調整他的作法，畢竟當下已非高壓管理的時代，從 2014 年冬季年度公演開始，便大幅增加見習團員參與正式演出的機會，「以前我看這批年輕團員，總覺得他們看來像一團團員，又好像少了一些什麼，但是他們上台後，很有自信的融入整個團體，頓時我覺得每個人都好漂亮啊！」

朱團代代相傳，永遠
保持活力！

經營貴求永續

打擊樂團力求永續經營，人才不虞匱乏之餘，朱宗慶強調，雖然樂團當初取名「朱宗慶打擊樂團」，是順應作曲家溫隆信在一場音樂會上的介紹，但不表示這個團體就單屬朱宗慶。在他認知中，團名如今已經轉化為一個打擊樂團的「品牌」名稱，而且觀眾說起朱宗慶打擊樂團，不僅知道他的名字，吳思珊、何鴻棋、吳珮菁、黃堃儼等都有一片天。

凡事總是看遠不看近的朱宗慶，1989 年成立「財團法人擊樂文教基金會」時思維就很清楚，早就為樂團往後的發展未雨綢繆。在他的設計中，打擊樂團並非下屬基金會而是獨立團體，兩者屬於平行關係，這樣的設計，主要是為避免行政單位凌駕於演出單位之上。

朱宗慶打擊樂團成立正式滿三十個年頭，朱宗慶期待集結大家的力量，打造一套獨立的行政、管理制度，制定清楚的經營方略，讓樂團生生不息，「我衷心期待，當打擊樂團沒有了朱宗慶的帶領，也能穩健地繼續走下去。」

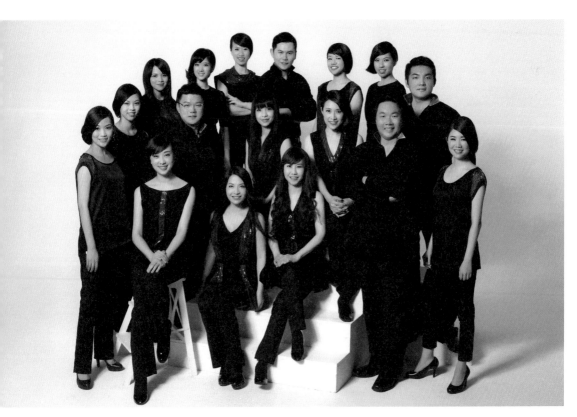

雖名為「朱宗慶打擊樂團」，觀眾仍然能對團員名字如數家珍，
歸功於朱宗慶勇於讓人才發揮所用，揮灑屬於自己的天空。

擊樂

「站上舞台就要專業」，只要是朱宗慶打擊樂團的團員，都知道這句話對於朱宗慶不是口號而是真理。舞台的現實，讓音樂家無所遁形，因此樂團面對每一場演出無不戰戰兢兢，在舞台閃亮的背後，音樂家訓練的過程可是「血淚」交織。作為職業樂團，對於朱團來說，似乎沒有不可能的任務，每一位成員各司其職，不管輩份與進團先後「擊樂」無間。

朱宗慶打擊樂團成立三十年，團員早已跨世代，以朱宗慶為首，從徒子到徒孫，從藝術總監到各子團的團員，彼此互動緊密，產生的向心力和凝聚力，營造出大家庭的氛圍。因為是大家庭，每個人的意見，都非常寶貴，雖然樂團決策核心以藝術總監朱宗慶和「四大天王」團長吳思珊、副團長何鴻棋、首席吳珮菁、

資深團員黃堃儼為首，但團裡中生代和年輕世代的團員，均享有表達意見和參與討論空間，朱宗慶期許樂團的每一代團員未來都有獨當一面的能力。

朱宗慶領頭，「四大天王」在後，他們以身作則，成為樂團精神的最佳傳遞者，也是「朱團演奏學」的最佳實踐者。朱宗慶曾言，「常聽到外界有句話說：一代不如一代，但我總是認為，在我們這個團隊裡是代代相傳，一棒比一棒更加精采！」

亦師亦父亦老闆

藝術總監　朱宗慶

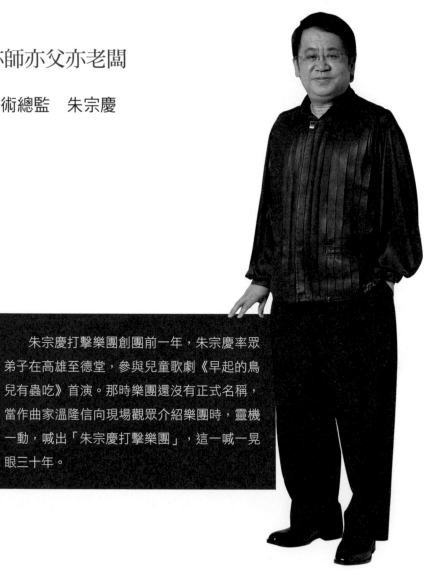

　　朱宗慶打擊樂團創團前一年，朱宗慶率眾弟子在高雄至德堂，參與兒童歌劇《早起的鳥兒有蟲吃》首演。那時樂團還沒有正式名稱，當作曲家溫隆信向現場觀眾介紹樂團時，靈機一動，喊出「朱宗慶打擊樂團」，這一喊一晃眼三十年。

朱宗慶把團員視為家人，樂團則當成家庭來經營。

經營樂團如家

從那刻起，「朱宗慶」和「樂團」就緊緊相繫，尤其當「人名」擴展至「團名」不時會出現有趣的用語，像是「去聽朱宗慶」、「去打朱宗慶」，甚至有些年紀較小的觀眾以為朱宗慶單純只是一個樂團名稱，當本尊出現在面前時還有點不可置信。

朱宗慶在樂團的正式頭銜是創辦人暨藝術總監，藝術總監是藝術的把關者，是樂團詮釋方向和風格的奠定者。但是當藝術總監本身就是樂團創辦人，扮演角色的層面就更廣，與團員的關係可以說「亦師、亦父、亦老闆」。論及「師生關係」，樂團的資深和年輕團員，幾乎都上過他的課；與團員之間情同父子／女，為一個職業樂團的經營，注入了家庭般的溫度。

不過，無論朱宗慶與團員彼此的關係具有多少層次，這些層次的產生，並非

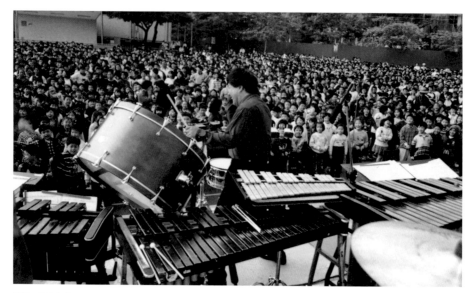

除了一般音樂會外，朱宗慶打擊樂團也非常重視公益性演出，圖為 921 心靈重建音樂會。

刻意建構，而是水到渠成，重點在於「大家長」朱宗慶高度的責任感，始終以永續的心情思考樂團未來，「相較於國外樂團，東方人比較有永續的想法，因此很自然地將團員視為自己的『孩子』，把樂團當成『家庭』經營。」

識人長才　大膽所用

　　朱宗慶對團隊的領導以及人才的培養，不止於音樂技術的單一層面。在他的觀念中，音樂的表達更多的功課是在音符之上，包括學識、涵養、敏銳度、判斷力等，而且音樂與做人在許多方面是相通的，他對團員做人做事的要求，其實就在培養他們的音樂內涵。因此朱宗慶非常重視團員的生活學習：前進養老院、孤兒院、醫院演出，除了是透過音樂進行社會服務，同時也提供團員觀察人生百態的機會；邀請社會賢達前來團裡演講，是一種思維啟發的過程；安排到夜市喝酒

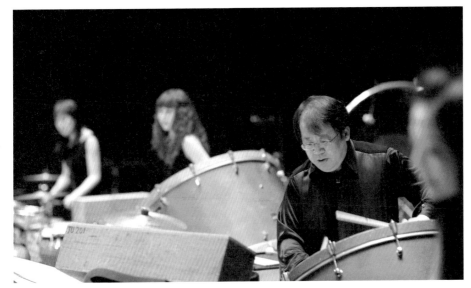

朱宗慶對每位團員皆付出適當的關懷，讓他能夠發揮大家的長才，得其所用。

划拳，主要刺激團員用不同眼光看世界。

　　因為把樂團當成「家庭」，朱宗慶對於每位團員付出適當的關懷，他識人用人的敏銳直覺，總能讓團員發揮長才適得其所，而他善用「分工互補」的概念，也讓「家庭」成員發揮「強強聯合」的效果。「駐團作曲家」洪千惠，朱宗慶委託她創作時才十七、十八歲；吳珮菁當上樂團首席時，也差不多同樣年齡；口條不好的何鴻棋，居然被他指派為兒童音樂會主持人，「許多人好奇我哪來的膽子？我認為人如果一輩子，做事情怕這怕那是浪費時間，不如讓他錯一次就會有進步，總比怕錯而不給機會來得實際。」

　　在努力為人師表的過程中，朱宗慶內心一直有位典範──就讀大雅初中時的導師和國文老師張明順。在朱宗慶的記憶中，張明順對學生投注最大的耐心和愛心，總是把學生當作家人般的關切，「所以當我成為老師時，也是用這種態度去看待我的所有學生。」

從檢場到團長

團長　吳思珊

　　朱宗慶打擊樂團以創辦人暨藝術總監朱宗慶為首，旗下四名資深團員被喻為「四大天王」，每個人擁有各自的成長背景與求學歷程，也有專精的打擊樂領域。二十多年的朝夕相處，讓他們在舞台上默契十足，在職務上合作無間。擔任團長的吳思珊，負責樂團的行政事務，舉凡樂團與基金會以及各子團之間各項活動的聯繫和安排事宜等，由她進行溝通協調。

變天鵝的歷程

打擊樂團在 2002 年之前，並沒有設立「團長」，而是以總幹事稱之，吳思珊便是從總幹事開始訓練。樂團創立初期，團員年紀較輕，社會經驗不足，朱宗慶嘗試以總幹事的職務磨練大家音樂之外的行政管理能力。初期總幹事由每人每月輪值，之後改為一年一任。眼見樂團日益茁壯，邁入職業化運作，團員也不再是初生之犢，1998 年朱宗慶遂將總幹事一職改為副團長。擔任副團長的吳思珊經過四年的歷練和準備後，2002 年正式被任命為朱宗慶打擊樂團「團長」。

吳思珊一路走來，有如「醜小鴨變天鵝」，從一位害羞內向，時常站在樂團角落的學生，成為具有領導和協調能力的團長，從中可見朱宗慶識人的能力和用人的膽識。

從前台到後台，吳思珊年輕時的基層人員經驗，成為她在行政處理上的圓融後盾，更讓她成為一位稱職的團長。

吳思珊就讀衛理女中二年級時開始跟隨朱宗慶學習，當時的她學業平穩，但並不耀眼，對於朱宗慶只是眾多學生之一。國立藝術學院二年級時，一位熱心的學長推薦她進樂團，由於事出突然，朱宗慶不好意思當眾拒絕，起初，指派她為樂團檢場，幫忙搬樂器、整理樂譜、倒茶水、打雜等。豈料，吳思珊不僅任勞任怨，還將工作做得井井有條，這一切朱宗慶都看在眼裡。

一次樂團演出，有位團員臨時告假，朱宗慶一時找不到可以替代的人選，吳思珊終有機會以演奏者的身份站上舞台，而那個屬於朱團的舞台正是她夢寐以求，長年在心中許下的願望。當吳思珊拿起棒子，敲下琴鍵的瞬間，沈著的表現讓朱宗慶了然於胸，通過考驗的她終於成為「樂團」的一份子。

了解基層的團長

然而從「團員」到「團長」，吳思珊還有一段長路要走，當時的她害羞、缺乏自信，直到大學畢業後赴法國深造。「留學時光改變了我的音樂感受和表演能力，也改變了我的性格。」在法國的學習讓她大開眼界，特別是法國教授用「劇場」的概念貫穿音樂會，與傳統強調音樂本質的方式很不一樣。

1999 年，吳思珊返台後的一次獨奏會，推出具有音樂劇場概念的《綠房間》，舞台上她揭露著孩提時代自閉的成長、偷偷暗戀鄰家男孩的心情等。而這場演出之後，她和過去的自己正式揮手告別。回國後的吳思珊，朱宗慶以脫胎換骨形容，變苗條也變漂亮，個性更加活潑，積極主動參與樂團活動，成為不可或缺的台柱，在時間的考驗下，朱宗慶從中觀察到她擔綱重任的可能特質，「我發現她擁有可靠的個性以及不錯的能力，是個值得信賴的人。」

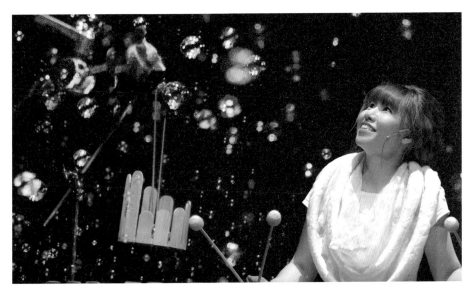

留法的經驗，開啟了吳思珊對於「劇場」概念的熱愛，回國後多次以此形式構想音樂會。

　　後來事實證明，吳思珊是一位稱職的團長，她所具備的能力，部份還要感謝年輕時在樂團的檢場歲月。當時的她努力以基層人員的角度在旁學習，觀察到成功的舞台演出必須倚靠眾人的幫忙。前期需要嚴密的規劃，例如演出人員的配置，樂器的搬運和舞台動線設計等；到外地演出時，樂譜的準備、樂器運送時間的掌握等不容閃失。這段日子，讓她如實了解台上台下、人前人後的諸多眉角，也讓她成為「團長」後能夠將心比心，體認演出人員工作時的甘苦。

　　在吳思珊眼中，幼時從不把自己當成人生的主角，總是隨著他人的旨意扮演被期待的模樣；但是她現在已經明白，人的一輩子要扮演諸多角色，也許每個角色都有不同的限制與要求，本質上還是自己。如同上台演出，面對不同的節目和觀眾，每位演出者都必須為自己的角色充分準備，才能共同成就一個整體。如今，她最常扮演的角色是團長，對所有團務工作游刃有餘；在舞台上她是出色的擊樂家，用敲打的音符傳達音樂的美好。

打擊樂改變我的一生

副團長　何鴻棋

　　2002 年吳思珊出任團長，朱宗慶將副團長的任務交付何鴻棋。副團長必須輔佐團長進行各項事務的推動，尤其是技術性的團務，並且督導「朱宗慶打擊樂團2」。所謂「技術性」，內容其實很多元，包括舞台上樂器進出安排、演出定位、音響效果、票務推動，以及解決任何舞台上的疑難雜症。

從打架到打鼓

何鴻棋「危機處理」的能力，長年在團內享有「口碑」。1993 年第一屆 TIPC 台北國際打擊樂節，樂團為法國史特拉斯堡打擊樂團準備的「鑼架」，與對方的認知南轅北轍。法國人用的鑼架是雙層可以擺放六個鑼，而且連掛鑼的勾子都很特別，可是他們的樂器清單上並未詳註。發現問題時離音樂節開幕只剩兩天，何鴻棋以靈活的頭腦成功化解危機，拜託經營鐵工廠的朋友，連夜趕工打造一座可充當法式的鑼架，而特製的勾子，則來自傳統市場的豬肉攤。

何鴻棋「樂器 DIY」的功力，也是「頂港有名聲，下港上出名」。有一次樂團演出忘記帶鼓架，他利用現場的譜架重新組裝，順手用黑膠布纏一纏就派上用場，也難怪他可以自豪地說，「除非是機械壞掉，否則基本的鐵工、木工都難不倒我。」

如此「手工藝」的造詣，源自他較為戲劇性的成長背景。何鴻棋從小不愛讀書，國中時編列入放牛班，又逢家道中落，無奈被迫在社會上打滾、混得一身工夫。他接觸音樂的濫觴，起源於父親的指導。別人花錢上音樂課，他則是跑工地秀賺學費來分擔家計；彈琴之餘，還得跟著爺爺下田割稻，隨泥水匠叔叔到工地貼磁磚。國中時他是學校裡的問題學生，動不動就想使壞打架。

雖然外表帶著江湖俠氣，但內心善良脆弱的他，心中依然有夢。或許天公疼憨人，國三時遇到改變一生的貴人，這位音樂老師，就是後來的文建會主委、彰化縣長翁金珠。她發掘何鴻棋音樂上的天份，有望報考以專業技能為主的專科學校──國立藝專，然而他的基本學科成績差強人意，選擇當時競爭較不激烈的冷門科系，較有機會。於是，翁金珠把她手中這顆待磨的「珍寶」交給朱宗慶。

拜師朱宗慶只學習六次之後，「初生之犢不畏虎」的何鴻棋，執意要闖藝專大門！只能說老天眷顧，當年考試因為該組別未設定最低分錄取的限制，加上朱宗慶沒有擔任考試委員、無從把關，雖然成績不盡理想，何鴻棋低空飛過闖關成功，成為藝專第一位主修打擊樂的學生。爾後，朱宗慶竭盡所能因材施教，「『阿棋』一開始雖然基礎不好，不過，他個性活潑、身體靈活、反應特快。」朱宗慶發覺他對鼓類特別有領悟，不斷充實他相關的養分，如今爵士鼓、拉丁鼓、非洲鼓、醒獅鑼鼓……，何鴻棋全都一手在握。

雖然考上學校，但好景不常。何鴻棋進入藝專後，面對艱深的專業學習，一度倉皇失措、自暴自棄，開始放任自己周遊各科系旁聽，將五年專科當七年醫學院來讀。他忙著與外系同學交流、演戲、支援配音、配樂，也熱心地跑去舞蹈科擔任伴奏、幫舞者數拍子。何鴻棋戲稱那段時期累積的「跨界」經驗，大大幫助他對表演藝術不同領域和層面的了解。2013年朱團推出「擊樂劇場」新版《木蘭》，團員必須習慣流動式的舞台、走步，理解京劇語言，具有戲劇與舞蹈經驗的何鴻棋，成功扮演居中協調與溝通的角色。

投身教育第一線

1987年何鴻棋以見習團員身份進入朱宗慶打擊樂團，1989年正式升任團員，朱宗慶給何鴻棋第一項挑戰就是擔任兒童音樂會主持人，不但何鴻棋本人吃驚，團員們也各個跌破眼鏡，表面看來老神在在的朱宗慶其實內心忐忑不安，如同拿自己的名聲當「賭注」。因為二十幾年前的何鴻棋，拙於言詞，如何勝任主持人的妙語如珠？縱使看似趕鴨子上架，朱宗慶在背後投注很大心思指導何鴻棋，不

何鴻棋對於鼓類特別擅長，
為非洲鼓獨奏所寫的《獻給
節奏之神》是他的招牌曲目。

但親自寫好講稿，還盯著他逐字逐句練習，真可謂鐵杵磨成繡花針，結果出乎眾人預期，打造出受歡迎的明星主持人──「阿棋叔叔」。

　　一路走來儘管驚濤駭浪，何鴻棋依然風雨無阻、逆來順受，只因在暗黑中總有一座燈塔守護；何鴻棋深信，沒有教不好的學生，只有不願付出的老師，「以我個人為例，如果一旦被老師放棄，我會一直壞下去。我很感謝我的老師沒有放棄我，跟朱老師學習打擊樂真的改變我的一生。」

　　2005 年，何鴻棋擔任台灣第一支跨越多重障別的「極光打擊樂團」指導老師，為了讓這群身心障礙的孩子也能享受玩音樂的美好，他付出時間精力，甚至自掏腰包，「看見他們可以演奏就覺得好幸福好快樂，或許這就是成就感吧！」

　　2010 年公益平台文化基金會董事長嚴長壽邀約朱宗慶一起做公益，希望樂團協助台東三仙台比西里岸部落的「寶抱鼓隊」（後更名為「Paw-Paw 鼓樂團」），讓失學的孩子找回自信，何鴻棋當仁不讓，連續五年每個月兩次前往台東擔任指導老師。2014 年，「寶抱鼓隊」登上第八屆 TIPC 台灣國際打擊樂節擔任開幕演出，正式向樂界亮相，台下如雷的掌聲給予他們最大的鼓勵。

　　從放牛班到藝專，從藝專到北藝大研究所；從打架到打鼓，從打鼓到接手副團長，在朱宗慶的鼓勵下，何鴻棋以行動不斷證明自己的能耐，終能揮別過往自卑的自己，在舞台上放膽燃燒對音樂與生命的熱情。

愈磨愈亮的珍珠

首席　吳珮菁

　　1988 年，吳珮菁進入國立藝術學院音樂系，剛上大一就被朱宗慶指派擔任朱宗慶打擊樂團首席。這個決定，對師徒兩人，的確有些心理負擔，但日後的發展證明，這個決定帶來極大成就感。

首席的不二人選

　　看在別人眼裡，吳珮菁年紀輕輕就坐上首席高位，如同天之驕女，但是對十八歲的她來說，想到要扛下首席重責大任，還要面對學長姐輩份的團員，她一度想要逃離。朱宗慶站在老師的立場，國小畢業後就跟著他學習的吳珮菁，聰明、努力、資質高、表現優秀，是首席不二人選。朱宗慶透露當時下這決定，不少人見吳珮菁太年輕，直指他偏袒、不公平。最終時間證明一切，這顆細心培育的珍珠，至今依然閃閃發亮，而且愈磨愈亮。

　　樂團首席在演奏上必要有出眾表現，但是擔負的工作內容不僅於此，也讓吳珮菁一路走來戰戰兢兢。一場音樂會的準備期，首席要負責建議曲目、分配團員的聲部、帶領排練等。

　　由於朱宗慶打擊樂團國內演出行程繁多，還有國外巡演要求，單就曲目的選擇，經常需要周全思考。諸如演出地點是在室內或戶外；舞台場地大小可容納多少樂器；邀請單位有什麼特殊需求；屬性是慶典還是藝術節；觀眾是一般大眾還是專業人士；另外，如果樂團曾經造訪此地，這回要呈現何種面貌。

　　吳珮菁回憶，2014 年歐洲巡演，樂團首次造訪德國愛爾福特老歌劇院以及奧地利維也納音樂廳，德奧擁有深厚的古典音樂傳統，因此在選擇曲目時全團從各種角度下手進行推敲，既要展現樂團的實力和特色，還要讓觀眾聽見台灣，這套集精華之大成的曲目，包括成熟駕馭西方擊樂經典的實力展現，以及數首原創樂曲，像是以台灣原住民傳說為發想的《射日》，還有東方味十足的《鑼鼓慶》等。

　　表演舞台是現實的，台上一出手，便知有沒有，唯有不斷超越自己、登峰造極，才能穩站頂峰，吳珮菁就是這樣一位首席。她好強、好勝、化不可能為可能

在台灣，「六支琴槌」彷彿成為吳珮菁的代名詞，也讓她成為揚名國際的打擊樂演奏家。

的能力，從小就表露無疑。

朱宗慶眼裡，吳珮菁資質高且願意付出比別人更多的努力，所以學習進度一直比其他人快。但就現實條件分析，當年吳珮菁並不擁有任何學音樂的「條件」。首先她的家境並不富裕，母親在市場經營賣餛飩的小生意，父親在工地開鏟土機，原本生活就已捉襟見肘，遑論付學費、買樂器；其次，吳珮菁的手特別小，這對於學習鋼琴、打擊樂都是一種阻礙。不過，儘管現實嚴苛，也抵擋不了她對音樂的熱愛。

吳珮菁小學五年級才開始學鋼琴，離報考國中音樂班只有兩年時間。她自嘲，因為經常幫忙母親包餛飩，手指練得靈巧無比，所以在報考時，老師便策略性地要她選練速度快的曲子，最後，憑著毅力，她如願考上曉明女中音樂班。除了鋼琴主修，吳珮菁一開始打算以聲樂作為副修，因為聲樂不需花錢買樂器。孰料，陰錯陽差，開學第一堂課因為急性腸胃炎請假，回到學校後，巧遇剛自維也納回國、準備從事打擊樂推廣暨教育工作的朱宗慶，來此地「招兵買馬」。經由學校音樂老師的引薦，再加上同樣不用掏腰包買樂器的考量，讓吳珮菁決定改以打擊樂為副修，自此成為朱宗慶的學生，並從國一下學期開始，進一步將鋼琴和打擊樂列為雙主修。

朱宗慶打擊樂團創團時，吳珮菁才高一，她總是週六中午一下課，就從台中趕車北上參與樂團排練，週一清晨坐早班車趕回學校上課。由於在台北沒有親戚，每回排練的那幾天，吳珮菁不是暫住在學長姐家，就是借住在朱宗慶家。她還記得，星期一的一大早，朱老師會送她坐上計程車，到了台北車站後，她再轉客運回台中曉明女中，趕赴第一堂課。

六支琴槌　揚名國際

　　吳珮菁不負老師和家人的期待，曉明女中畢業後，順利甄試進入國立藝術學院，畢業後選擇出國進修，在美國北伊利諾大學以破紀錄的九個月拿到碩士學位，接著又到西維吉尼亞大學以一年時間修完博士班的學科。就在攻讀博士的 1994 年，從小學習鋼琴的她，浸淫於十支手指所能表現的豐富音樂性，不滿足木琴上四支琴槌的運用限制，開始投入六支琴槌的研究。

　　世界上使用六支琴槌演奏木琴的擊樂家有限，最著名的要屬日本演奏家、與吳珮菁有著師生情誼的安倍圭子。由於沒有既定的演奏系統，大家都是各憑本事，摸索出屬於自己的方法。至今吳珮菁仍不斷突破木琴演奏的各種可能，謹記朱宗慶所說「不為六槌而六槌」，多不是本事，好才是本事；並且透過舉辦音樂會、發表錄音、樂譜與教學，推廣六支琴槌的演奏技巧。

　　精益求精是吳珮菁始終如一的信念，如今，她克服了各種主、客觀條件的限制，以精湛的六支琴槌木琴演奏，成為揚名國際的音樂家，持續隨朱宗慶打擊樂團參與海內、外巡演，與許多國際知名的音樂家和表演團體合作演出，並且定期舉辦個人獨奏會，同時經常受邀擔任國際大賽的評審、開設講座大師班。人說一分耕耘一份收穫，吳珮菁以行動證明，這句話不是老生常談，而是千真萬確的事實。

理性的世代橋梁

資深團員　黃堃儼

　　朱宗慶打擊樂團「四大天王」各有不同
的學習歷程，黃堃儼的音樂之路可以説一帆風
順，是位「音樂班寶寶」：古亭國小、南門國
中、師大附中、國立藝術學院……，每個階段
他都輕鬆達陣，也難怪朱宗慶常以「聰明絕頂」
形容他。

親力親為　表率後進

　　「資深團員」是黃堃儼在樂團的身分，他笑說「資深」是相對於一般團員的尊稱，凸顯他在團裡的時間比較久。事實上，這位「資深團員」與團長、副團長、首席同屬藝術總監帶領的樂團決策核心，他剖析自己經常站在「理性」的一方，當同袍們感性過頭時，他便會適時潑出冷水，沈穩地分析利弊得失。

　　這位「資深團員」也很擅長扮演「橋梁」角色。他認為樂團中不管是資深或資淺，工作上都是平起平坐的同事；而團員幾乎都是「四大天王」的學生輩，這些學生輩彼此又有學長姐與學弟妹的關係，不同世代的人一起共事工作，代與代之間的垂直溝通顯得格外重要，「我是『四大天王』中年紀最小者，功能類似世代之間的橋梁。」

　　作為「橋梁」，黃堃儼致力溝通，也力求將樂團的精神與價值傳遞給後進。例如：「TIPC 台灣國際打擊樂節」是樂團三年一次的大型活動，「朱團」全家大小包括一團、二團、躍動打擊樂團等全員動起來，這時打擊樂節的各項事務就需要由資深團員帶領年輕團員進行落實，眾人可以看到「四大天王」以身作則，譬如揮灑著汗水搬著樂器，因為打擊樂團為主辦單位，團員自然就是以客為尊的工作人員。

　　朱宗慶打擊樂團，在音樂場域之外，做人做事均有其準則，黃堃儼經常以友善的言語提點後輩。一旦成為打擊樂團的成員，無論走到哪裡都代表樂團，包括下班的私人時間，任何該具備的禮儀與應對都不能鬆懈；與國外團體交流的場合，舉凡敬酒、談吐、舉止均不可逾越規範。

「全才型」的黃堃儼，從演奏到作曲一把罩，更是樂團內不可或缺「理性」的聲音。

　　黃堃儼「橋梁」的身分，不僅落實在樂團內，因為英語溝通能力強，經常被朱宗慶賦予處理國際事務和接待外賓的工作，目前黃堃儼除了擔任國際打擊樂藝術協會台灣分會祕書長，還擔負台北國際打擊樂夏令營的主要統籌。在全球性的專業擊樂場合，他也會適時扮演朱宗慶的貼身翻譯。

全才型的聰明人才

　　黃堃儼將「資深團員」的職位勝任得宜，在於他吸收力強，判斷事情速度快，保有一顆赤子之心。他在考入國立藝術學院後，才成為朱宗慶的學生，「他什麼都懂，反應又快，任何功課都難不倒他，但不愛練習令我生氣。」當年朱宗慶面對這位音樂班高材生，自然要改變教學方法，於是他決定不再交付指定作業。黃堃儼回憶那時朱宗慶開放他選擇想要學習的曲目，引導他鑽研樂曲的內涵，訓練他思考能力，同時給予更多機會和施予壓力。

在教學的過程中，朱宗慶進一步挖掘「全才型」的黃堃儼，他不僅擅於打擊，也彈得一手好琴，作曲能力也不錯。至今黃堃儼的創作，列冊起來將近五十首，其中《福爾摩莎》具有指標意義。1995 年，他才二十五歲，朱宗慶指派他為日本打擊樂協會所舉辦的比賽獲獎者譜作新曲，同年 6 月，此曲於東京首演。

大學畢業之後，朱宗慶深覺黃堃儼學習的空間還很大，鼓勵他出國深造。黃堃儼對於朱宗慶的用心銘記在心，因為朱宗慶基本上不只是口頭鼓勵，甚至連學費都打點好了，「他知道我很想出國學習，但是因為手邊積蓄有限，所以一直很排拒留學，朱老師不願看我就此放棄機會。」

畢業五年後，1997 年黃堃儼前往美國南加州大學深造，第一學年樂團提供他「留職留薪」，第二年仍維持不變，只是形式上改為「預支」薪水，亦即黃堃儼返國後，回樂團工作第一年不支薪。出國求學過程中，黃堃儼的樂團生涯也未曾中斷，期間有七次奉召參加樂團演出，包括海外演出和三十場兒童音樂會。

回國後，2003 年黃堃儼繼續攻讀博士，他選擇再度成為朱宗慶的「學生」，2011 年取得國立臺北藝術大學學位。博士到手之後，黃堃儼成為名符其實的「音樂班寶寶」。從小學到博士，接受的是完整的音樂專業教育。

黃堃儼分析，「音樂班寶寶」的優勢為音樂基底強、技術扎實，但是人際關係很有限，經常從小到大認識的人，就是這批一起長大的「同學」，尤其音樂班男生又少，就讀師大附中時，班上只有他和王瑞（現為臺北市立交響樂團中提琴團員），而他們從小學就是同窗。因此來到朱宗慶打擊樂團之後，他發現一個不同於音樂班的「花花」世界，在這個世界中，隨時都有不同的任務要突破，每隔一段時間就會發生新鮮的事物，生活工作在這麼一個有趣的地方，讓他的「聰明」樂此不疲。

不只是大家庭
跨世代的融合

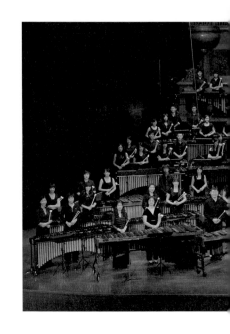

　　朱宗慶打擊樂團三十年來，團員已經是「三代同堂」。2004 年「朱宗慶打擊樂獨奏會」上，與他同台的正好是徒子和徒孫。上半場一首《飆鼓》，朱宗慶找來小他三十歲的「小朋友」合奏。這位小朋友在舞台上初生之犢不畏虎飆得起勁，被朱宗慶盛讚「很有前途」。當時的陳宏岳是北藝大四年級學生、「朱團 2」的團員，如今已是朱宗慶打擊樂團的成員。

從二團到一團

　　「朱團 2」是朱宗慶打擊樂團的種子團，當今樂團「四大天王」外的團員和見習團員，幾乎都是「朱團 2」出身。要從二團挺進一團，需要通過重重考核，包括演奏技術、詮釋能力，以及平時在團隊的各項工作表現與態度等，經過藝術

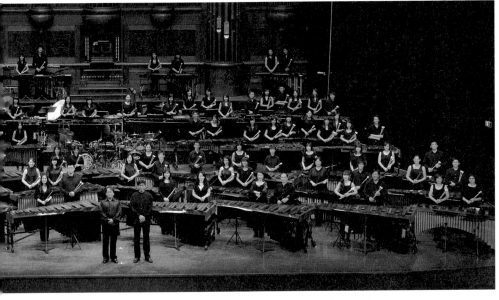

三十年的時間，讓朱宗慶打擊樂團「三代同堂」，
從一團到二團，展現出世代的交替與融合。

總監與一團團員們的討論決議後，符合條件者即會獲得晉升。但是進入一團之後，並非直接躍升為正式團員，而是需要先從見習團員做起。「見習」就是揣摩如何「像」朱宗慶打擊樂團的團員，像不像是一種狀態，一種渾然天成的團體默契，這與個性或表演特質相關。

　　陳宏岳回首當年，剛入一團時，面對台上老師級的資深團員，他很自然以「學生」的心態面對，不料全被朱宗慶識破，「在課堂上他們是你的老師，可是在舞台上你是團員，大家是平等的。」從二團到一團，幾乎所有人都曾歷經彆扭期。

　　「彆扭期」需要調整的心態，首先「從零開始」，像是林敬華在二團時，已擔任過總幹事的職務，到了一團，突然從二團最資深，變成一團最資淺，每件事好像又得從頭做起，也難怪朱宗慶曾笑說，「每位二團到一團的團員，心情都會壞很久。」

其次要學會「面對老師」，一開始許多年輕團員，面對老師一夕之間成為同事，不知怎麼自處。譬如，在休息室裡，見到老師適不適合攀談，此外，關係雖然是同事，也不敢直呼名諱。好在，這些「老師」過往已經累積許多經驗，不會用看待小孩的眼光對待他們，盡力協助他們度過難關，資深團員黃堃儼以「我們會老，他們會長大」表達面對年輕一代的心情。

再來要解決的是「態度問題」，林敬華感受特別深：二團開會是討論，一團遵循既有傳統，決定事情有邏輯。音樂處理上，二團的排練是真的一起練，一團是來之前就要練好，因此剛進團時，排練很難不緊張。還有，在一團，照著樂譜打對、打好，都只是基本，要能真正融入全體的聲響，感受到彼此的默契，產生有想法、有特色、能夠打動人心的詮釋，才是追求的目標。

餐桌文化　打成一片

世代融合需要時間，朱宗慶深知單靠舞台演出的磨合並不夠，因此私人聚會往往扮演打開心房的角色，樂團每年有數個固定聚會，例如 1 月 2 日團慶、朱宗慶及團員們的生日、教師節、跨年等，此外，還有每檔節目結束後的慶功宴，以及不定期的小聚會等。

一開始年輕團員並不清楚慶功宴或餐敘的用意，單純以為只是一種社交場合，後來才發覺，席間老師會把握機會關心學生，輕鬆聊上幾句，團員彼此也在杯觥交錯中分享生活與藝術。誠然，餐桌文化，是朱宗慶打擊樂團的特色與傳統，很多重要點子，像是近期的《木蘭》、「擊樂蒙太奇」、「樂之樂」以及多次兒童音樂會構想的動心起念，都是在餐桌上被激發出來。

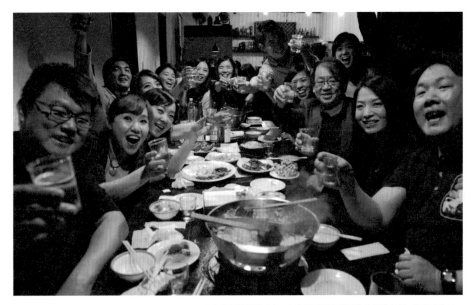

一次次的餐敘與慶功宴，是朱團團員之間彼此「打開心房」暢談的時刻。

　　朱宗慶打擊樂團代代親密，跨世代成功融合得力於朱宗慶家庭式的管理，成員不分彼此、共同打拚，副團長何鴻棋點出朱宗慶的秘訣，「老師不會將團員的缺點暴露，他讓每個人在同一個屋簷下都有機會成長茁壯，而且有任何意見或不解之處都能表達。」

　　朱宗慶打擊樂團就是個大家庭，從以下事例即可證明。在團內有個特別現象，過往不少戶籍在外縣市的團員，私人帳單地址均用團址，甚至有的人是從大學沿用至今已十多年。事實上，團員確實也花費很多時間在樂團，包括團練之外的個別練習、為考試或音樂會的練習，樂團幾乎是二十四小時全年無休，永遠為團員敞開大門。

　　面對打擊樂團開枝散葉，徒子徒孫歡聚一堂，朱宗慶曾言，「常聽到外界有句話說：一代不如一代，但我總認為，在我們這個團隊裡是代代相傳，一棒比一棒更加精彩！」

站上舞台就要專業

朱團演奏學

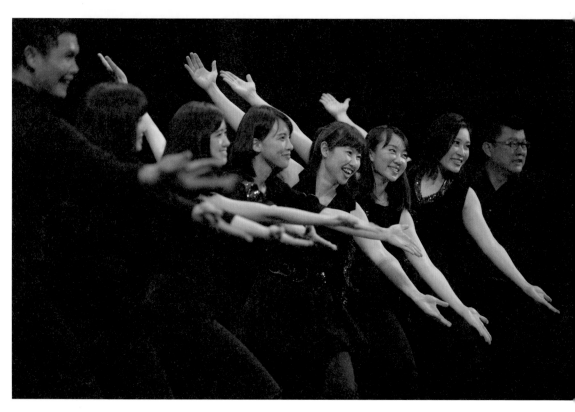

每一次的謝幕，朱團團員皆不減微笑，
維持百分之百的專業態度。

　　舞台上燈光亮起，團員面帶笑容，昂首闊步就定位，台下熱烈的掌聲淡出，團員們互相點頭示意，手中的鼓棒與琴槌，默契十足地同時落在第一個音符，擊樂聲響起，一場精彩的演奏揭開序幕。

　　三十年來，這樣的場景重複超過兩千六百次，光鮮亮麗的演出，幕後總有道不盡的甘苦。團員走上台前的路途，不管遭遇任何身體傷痛或心理磨難，臉上不減燦爛微笑，不會洩漏非關演奏的心情。

表演者的義務

　　然而，舞台下的團員是全然的凡夫俗子，有時候是拆裝樂器的搬運工人、有時候是設備配件的維修技師。早期團員為了開疆闢土，做的瑣事更是包山包海，曾經有人好奇，為什麼朱宗慶打擊樂團演出時，場地的燈光會比較亮、廁所會比較乾淨？原來樂團每次演出前，會提前檢查廁所，若發現現場的燈光不夠還會主動加燈。

　　朱宗慶永遠要求完美的舞台效果，除了規範硬體設備，連演奏者個人也不允許有些微差錯，並且以身作則。回顧創團初期的 1989 年，一回樂團巡演的最後一場來到台中，當天身體不適的朱宗慶堅持抱病上台，而且是耗費體力的壓軸曲目《薪傳》，他要一個人獨撐大局──擊大鼓。

　　當時站在舞台邊的團員，手裡握著兩罐雞精待命，準備如果朱宗慶撐不住就要衝上台救人，大家屏氣凝神一個音、一個音地細聽，直到朱宗慶敲下最後一個音符。當大家準備鬆口氣時，只見體力耗盡的朱宗慶走到後台旋即倒下，團員趕緊將他送醫。

　　朱宗慶經常告誡學生，「身體、精神都是演出者自己的問題，觀眾來看表演，

表演者有義務讓他們看到最好的演出。」朱宗慶以身教成為學生典範，幾乎每位團員都曾搏命演出，事後回想還真不知從何而來的意志力。2002 年在上海大劇院，何鴻棋便經歷一場離奇事件。

演出《舞動的節奏》時，因應演出效果，何鴻棋出場前，台上需要關掉所有燈光，等到他站定後才會打亮。沒想到，當何鴻棋快跑進場時，現場真的一丁點小夜燈都沒有，伸手不見五指的情況下，眼睛還來不及適應黑暗，他直直衝出舞台前邊，騰空飛出、重摔地面。幸好何鴻棋反應快，立刻爬回舞台，擺好姿勢、擠出笑容，燈光一亮、咬牙演出。避免影響後續節目，何鴻棋當下沒告訴任何人，後台的人也不知道前台發生異狀。

何鴻棋苦撐到演出結束後才就醫，打石膏的腳休息兩個月，身體復原的他卻對上海大劇院存有恐懼感，直到 2004 年又踏上大劇院的舞台，順利演完全場才稍稍克服心理障礙。

「演」與「奏」的結合

「站上舞台就要專業」，只要是朱宗慶打擊樂團的團員，都知道這句話不是口號而是真理。朱宗慶認為「演奏」是「演」和「奏」的結合，開始學音樂的人必是先學「奏」，不過，只要有一位聽眾在前，就需「演」奏並進。

朱宗慶經常耳提面命，演什麼就要像什麼，對於團員來說，這句話體現在猶如「頻道轉台」的快速切換能力，必須自在穿梭在經典曲目和創新形式等包羅萬象的演出類型之間。另外，朱團的團員還要對音樂抱持極高敏感度，包括演出內容的掌握，表情與曲目風格的搭配，甚至身體的呼吸和律動也需要呼應樂曲。

朱宗慶認為，「演奏」就是
「演」與「奏」的結合，朱團
團員也在這樣的要求下，展現
出無比的舞台魅力。

　　因為相較其他樂器，打擊樂必須以更豐富的肢體帶動，例如鼓類樂器，彷彿
要用整個人的力量去演奏；體積龐大的木琴，演奏者必須在移動中敲打琴鍵。音
樂和演奏者的關係，到底有多緊密，首席吳珮菁在演出《白蛇傳》時感受甚深，
有時還忍不住流下淚來，「當白蛇被鎮壓在雷峰塔下，我打在琴鍵的，雖然是兩
根棒子，卻倍感沈重，連舉起來都有困難。」

　　不少觀眾好奇，朱宗慶打擊樂團的團員為何情感如此豐富？在舞台上合奏時
總是你看我、我看你，笑容燦爛。即使同一檔節目巡迴演出數十場，同一首曲目
演過上百次，卻不顯疲態。資深團員黃堃儼認為這是相由心生，演奏時必須打從
心裡覺得開心、感動，「困難不在於如何演？而是保有的心態。」

　　朱宗慶很早就建立學生演奏的正確觀念，「台下總會有第一次前來聆聽的觀
眾，所以演奏者沒有資格感到疲乏或厭煩。」亦即團員們必須抱持每場演出都是
第一次的心情上台，而從觀眾的問卷回饋也證明，有極高比例的觀眾是首次欣賞
打擊樂團的演出。

　　因此，樂團每回在安排曲目時總會回歸初衷，如何讓觀眾第一次接觸就愛上
打擊樂？還會回頭一聽再聽？或許這就是朱宗慶打擊樂團能夠發光三十年的重要
因素。

與世界打成一片

國外巡演

與總統出訪友邦的中美洲行，朱團擔負著「文化外交」的重責大任。

「台灣為家，世界為舞台」，如今朱宗慶打擊樂團已經走過全球二十八個國家與地區。即便樂團已經不像二十五年前首次出國時的兵荒馬亂，對於國外巡演已經身經百戰，但是朱宗慶依然步步為營、緊迫盯人，行前會議上，團員人手一表，分工內容條列得一清二楚。

朱宗慶認為，團隊紀律和形象的要求與重視，是對自身專業負責任的基本表現。因此，他強調團員出國巡演不是旅行團，必須展現專業人士的樣貌。從踏出國門那刻起，透過林林總總的指示確保行事的安全、精確和效率。

譬如下飛機後提領行李通關出境的程序，誰負責清點人數？列隊行走時，誰要走在最前、誰要殿後？男女工作也有分工，女生主推行李、男生負責扛重物等。參與相關活動或拜會時該有的穿著與應對，也有嚴格規定，時常會聽到團長提醒，今日服裝「甲種—正式」、「乙種—不用打領帶」或「丙種—便服」。此外，巡迴期間，不管彩排、演出結束，不論時間，只要回到旅館，工作會議一定少不了。

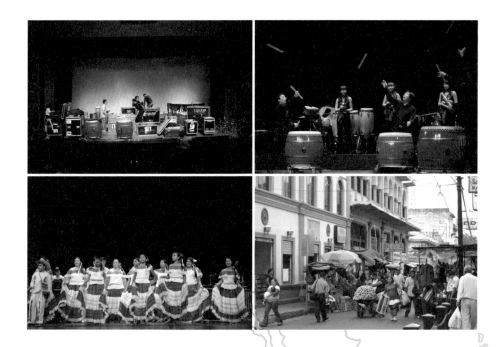

中美洲行

　　只要踏出國門就代表台灣，如此信念，讓樂團充滿使命。2009 年朱宗慶打擊樂團兩度隨總統馬英九出訪中美洲友邦——貝里斯、瓜地馬拉、薩爾瓦多、巴拿馬和尼加拉瓜，擔負「文化外交」的重責大任。迎接中美洲行，樂團密集演練兩個多月，節目安排費盡心思，試圖打造與當地民眾共樂氣氛，在經典作品外，特別準備拉丁美洲當地的傳統曲目，並透過駐外人員廣蒐各地民謠。之後交由駐團作曲家洪千惠及櫻井弘二、張瓊櫻等作曲家，投入時間研究並重新編曲，以求每首曲子改編成打擊樂編制後，能夠生動呈現。

　　因應豐富的曲目安排，樂團準備的樂器高達三十二箱、重達四千公斤，為求準時抵達，樂團出發前與外交部在車輛安排、行車路線、裝卸時間等事項作了一次又一次的協調與沙盤推演，以求樂器準時到位。不過無論事前準備有多充分，

藉由印度行，朱團也與這個文明古
國更加靠近，與當地觀眾打成一片。

在外演出總會遇到考驗反應能力的臨時狀況。樂團前往瓜地馬拉時，就發生驚險
插曲，演出那天總統專機因故延遲抵達，當時距開演時間只剩三個半小時，飛機
一落地團員與機場工作人員火速地將樂器裝上運輸車，甚至出動軍方一路開道至
國家劇院，終讓表演準時開始。

　　這趟旅程令團員難忘的，還有「地震」事件。貝里斯是一個少有颱風和地震
的國家，上回地震發生在 1999 年，沒想到樂團才剛抵達貝里斯，就遇上芮氏規模
7.1 的強震，而且在半夜兩點半發生。團員熟睡中驚醒之餘，由於飯店就在海邊，
大家深怕地震後有海嘯，先把行李扛在身上，直到狀況平穩，才又滾進被窩裡。

印度行

　　2011 年，樂團創團第二十五年，正好巡演第二十五個國家印度，造訪新德里
和孟買兩大城市。打擊樂團是台灣與印度互設代表處後，第一個赴印度演出的台

灣職業表演團隊。朱宗慶非常重視此趟巡演，攜帶樂器又是四、五千公斤重。

　　朱宗慶坦言出發前對印度打擊樂的了解並不多，只知著名的塔布拉鼓。經由駐印代表處的介紹，發現印度是多語系國家，不容易找到一首大家都熟悉的歌謠，但是電影產業相當發達，看電影成了印度人共同喜好。因此，樂團特別將寶萊塢的電影歌曲做了改編，串連成打擊樂組曲，向印度的聽眾表達友善、親近之意，獲得極大迴響。

　　樂團出國演出，最害怕遇上水土不服的問題，印度行團員陸續感到腸胃不適，其中樂團首席吳珮菁最嚴重，第一站新德里就因食物中毒上吐下瀉，到了孟買根本無法進食，但是身體再怎麼虛弱，舞台還是得上。樂團請來醫生在後台坐陣，上場前先以打針吃藥控制病情，下了台再掛點滴補充體力，吳珮菁就這樣完成整場演出，最後回台還得乘坐輪椅出機場。1996 年樂團赴馬來西亞演出，食物中毒的狀況，也曾發生在黃堃儼身上，同樣也是靠著堅強的意志力，撐完全場。

歐洲行

2014 年的歐洲巡演，對朱宗慶意義非凡，因為這一次他將踏上暌違三十二年的維也納。1980 至 1982 年朱宗慶在「音樂之都」度過兩年半的求學時光，如今終有機會返回母校維也納音樂院，同時在知名的維也納音樂廳演出，他的內心夾雜著衣錦榮歸的情感，以及對孕育之地的感念情誼。

此行朱宗慶從選曲到排練皆比往常更加謹慎，挑選曲目更換數次，同時不停詢問團員，「去的目的是什麼？我們需要達成什麼目標？」朱宗慶為求演出盡善盡美，不僅親自帶團排練，而且還是一小節一小節地練。

維也納是這趟歐洲巡演最重要的一站，樂團從上一站德國愛爾福特坐了七、八小時的遊覽車終於抵達維也納下榻旅館，舟車勞頓後，團員免不了散漫，朱宗慶看著看著臉色凝重起來，提醒大家不能鬆懈，在旁的團長吳思珊，趕緊集合團員請大家收心，「對老師來說，維也納是不一樣的戰場。」

朱宗慶對於維也納的情感很複雜，他畢業時成績出色，但不知何故，畢業後回台發展、樂團成立多年來，往來的對象反而以美國和歐洲其他國家居多，與過

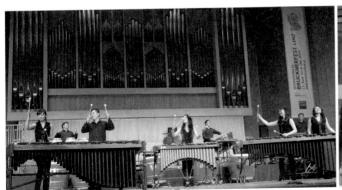

2014 年歐洲巡迴演出，對於朱宗慶打擊樂團意義非凡，最後的成果更是朱團巡演史上一大成功。

去熟悉的維也納反而斷了聯繫。這次有機會重返維也納，還是因為多年好友、駐奧地利大使陳連軍的引薦。

　　帶著樂團的徒子徒孫回到維也納，看在團員內心「是一種榮耀吧！」他們走過朱宗慶少時曾經行經過的路，光顧舊時他經常造訪，一間由華人經營的中餐廳，沒想到，老闆居然還記得當年那位「窮學生」！而母校奧地利國立維也納音樂院，也特別以專刊大篇幅的報導，向師生們介紹這位「傑出校友」以及他所創立的打擊樂團。

　　跟隨朱宗慶舊地重遊的團員，聽著老師訴說三十多年前的往事，不禁思忖，當年這位不到三十歲的少年郎怎麼會想創辦一個打擊樂團？時光回到 1980 年代，在維也納咖啡店啜飲思考的年輕人，是台灣第一位獲得國外文憑的打擊樂家；此時此刻，佇立維也納街頭的朱宗慶，彷彿回到當年胸懷大志的留學生，思考著樂團第二個三十年。

朱團五遷

樂團之家

對於樂團來說，「家」就是排練場。

過去三十年，朱宗慶打擊樂團換過許多次「家」，

在團員心中，這些「家的記憶」如實記錄樂團發展的軌跡彌足珍貴。

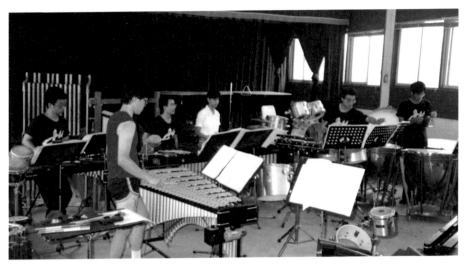

最早的朱團必須借用國立藝術學院的場地練習，趁沒課的假日空檔進行排練。

家的記憶　之一
1986 － 1989

　　早年，學生都有到朱宗慶家裡上課、練習的經驗，十坪大的客廳牆壁貼滿厚厚的隔音棉。樂團成立時，一切從簡，樂器也都堆在朱宗慶家裡，有時滿到大門都打不開。平常樂團需要練習，十坪客廳不夠用，只好借用國立藝術學院的場地。

　　當時學院位於蘆洲，每一系就是一個四合院。音樂系創系主任馬水龍非常關照打擊樂組的發展，特地空出二樓的一個獨立空間做為打擊樂教室。週末時，學生不用上課，此地就成為朱宗慶打擊樂團的排練基地。

　　這段「打游擊」歲月，副團長何鴻棋最有感，高壯的他最大的功能就是搬樂器。在蘆洲校舍，音樂系的擊樂組和管絃樂課程各有一間教室，分別位在不同棟的一、二樓，但打擊樂器卻只有一組，所以，每回練習或上課，就必須不斷地上下來回搬動樂器。

新生南路的辦公室，
克服先天不利條件，
化腐朽為神奇。

家的記憶　之二
1989 － 1991

　　樂團「以校為家」的歲月，後來因為學校人事異動，新主管希望樂團能夠獨立於學校之外，為了不影響教學，朱宗慶決定另覓場地。由於時間緊迫加上預算考量，臨時在新生南路、信義路口的窄巷內，找到一個四十五坪挑高的地下室空間。

　　朱宗慶看房那天就發現屋況不良，地板嚴重積水，沒有空調系統，是個陰鬱且需要花錢整修的空間，當他覺得沮喪茫然時，室內設計師一句「靠信心吧！」讓他鼓起勇氣，展開將腐朽化為神奇的改裝工作。也就在這個地下室，1989 年「財團法人擊樂文教基金會」誕生，樂團成立三年後有了專職的行政單位。

　　資深團員黃堃儼那年還是大學四年級的學生，印象中排練室有一堆柱子，聲部間看不到彼此，樂器排法很畸形但還是照練。當時，地下室克難地隔出上下兩層，樂團在上層排練，基金會同仁在下層辦公，所以，行政人員每天就在老舊冷氣轟鳴聲以及樂團排練的樂音相互「震動」中工作。

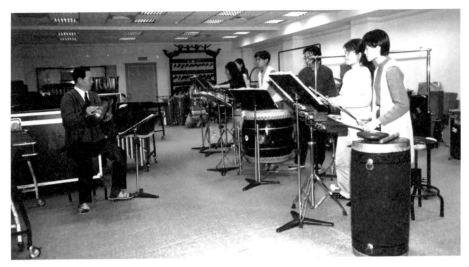

第三回搬遷是在實踐大學，硬體設備與週遭環境皆令人滿意。

家的記憶　之三
1991 — 1998

　　新生南路的地下室使用兩年後，由於房租翻倍上漲，朱宗慶覺得不合理，決定再搬家。這回他找到位在大直隸屬實踐設計管理學院（今為實踐大學）的一個場地，雖然還是地下室，相較之前的破舊，這裡所有硬體條件及周遭環境都讓人滿意。不過，地下室依然有不可測的「風險」。

　　一回颱風來襲，樂團在地下室練到外頭已經狂風暴雨卻毫無所悉。團長吳思珊記得那晚一群人排練完，準備等雨勢小一點再回家，就在眾人準備離開之際，忽然發現吳珮菁還在排練室裡，安穩地睡在一張沙發墊上，完全沒有意識到周邊已經淹水。

1999 年基金會與樂團再度「合體」，搬入南港路團址。

家的記憶　之四
1998 － 2000

　　大直之後，進入南港路時代。話說大直期間，基金會因應人員擴編，原有空間不敷使用，於是搬離大直，在仁愛路圓環附近另租辦公室。1998 年基金會人員大幅流失陷入空前低潮，再加上該棟大樓容易引發退伍軍人症的空調系統問題，一直未能獲得改善，朱宗慶緊急評估衡量，決定將樂團和基金會再度「合體」，一同搬入南港路。

　　南港路的新團址，位於饒河街夜市旁的一棟四層樓透天厝，從排練室看得到藍天、綠樹景觀不錯，不過房子老舊，不時有老鼠作祟，颱風時也曾遭遇淹水。由於這棟老房子原本計畫兩年後就要拆掉改建，因此眾人自然以「過度」心情看待這個家。

2000 年，朱團搬入位於大業路的聯城大樓，在一切條件皆理想的狀況下，「安身立命」至今。

家的記憶　之五

2000 ─

暫居南港路的日子，朱宗慶積極尋找下一個落腳處。皇天不負苦心人，一年半後，朱宗慶開車到北藝大上課途中，看見招租廣告，2000 年順利搬入「台北市北投區大業路 10 號」，也就是朱宗慶打擊樂團現址。

聯城大樓是一棟辦公大樓，樂團承租其中兩層，六樓為辦公室，地下一樓為排練室。這個排練室，是團員夢寐以求，符合理想的練習場地，空間佔地兩百坪，挑高四米九，柱子少，擁有良好的音響效果。這個家，成為樂團「安身立命」之地。

第 三 樂 章

擊品

朱宗慶打擊樂團三十年來，不僅為台灣，
還為世界擊樂舞台，累積超過兩百首作品。
每年投入大量資源委託國內外創作，
力圖開創並留下屬於當代的聲音。

為什麼新作品的創作那麼重要？

因為樂器發展的潛能、演奏者技巧的突破等，新作品往往扮演重要的催化劑，作曲家負責的是動腦工作，演奏家則透過動手加以實踐。作曲家和演奏家之間的「夥伴」關係，朱宗慶早在就讀國立藝專時就有深刻體認。

當時在台灣現代音樂領域，打擊樂器的使用開始風行，馬水龍、賴德和、溫隆信、李泰祥、許博允等活躍的作曲家，都嘗試將打擊入樂，相較之下演奏者卻付之闕如，因為當時還沒有任何一所學校的音樂科系設有打擊樂主修課程。如此一來，專科期間曾接受日本籍擊樂家北野徹指導，並開始與美籍老師麥蘭德（Michael Ranta）學習的朱宗慶，就成為這些作曲家躍躍合作的對象，新作品一出就請他試奏。遇上沒碰過的演奏方式，作曲家給指令，朱宗慶就做中學、學中做，「我常說作曲家是我的老師。」

朱宗慶留學奧地利回台，1983 年進入國立藝術學院專任，時任音樂系主任的作曲家馬水龍，很重視國人作品，朱宗慶 1986 年創團後旋即以行動響應，1994 年還出任亞洲作曲家聯盟中華民國總會秘書長。朱宗慶回憶，當時擊樂曲目不缺好作品，但大多是西方作品，放眼亞洲以日本的委創作品最多。如今，台灣已迎頭趕上，甚至超越。

草創時期樂團一年正式音樂會不超過三場，朱宗慶要求每一場都要有新的國人創作，後來隨著場次增多，國人作品的演出數量和頻率順勢攀升。初期樂團委

託創作的對象可說「親朋好友」全都用上，編號第一號的委創作品是潘皇龍《莊嚴的嬉戲》，首演於 1986 年 1 月 7 日朱宗慶打擊樂團在國父紀念館的創團音樂會。編號第二號至第七號，全數於 1987 年首演，作曲家包括錢南章、溫隆信、陳揚、金希文、李泰祥等，從中可見朱宗慶落實的力度。三十年來委創的對象因時制宜而調整，開始提供機會給台灣作曲家後進，諸如洪千惠、張瓊櫻等，以及把觸角延伸到國外作曲家，包括櫻井弘二、馬克‧福特、艾曼紐‧塞瓊奈等。

朱宗慶站在音樂家的角度，深知作曲家創作最需要「自由」，因此在進行委託創作時，除了提出作品長度和演出人數，基本上不干涉內容。作品首演之前，樂團時常邀請作曲家參與排練，提供動筆調整的機會。過程中，曾有不少作曲家在試奏後，驚訝發現樂團演奏出的音樂，超越他們本身對於作品的認知，「這就是所謂詮釋的力量。」

提到詮釋這門學問，朱宗慶道出委託創作更深沈的意涵，在數量背後，樂團透過作曲家多方位的創意，全力開發打擊樂的潛在可能，當技術透過內化過程轉換為深植樂團的音色，如此的「不同凡響」將強化樂團特色，進而造就品牌。

只要有精采的音樂，這條委創之路放眼一望無垠，朱宗慶打擊樂團持續往前奔馳，紀錄著時代的「擊品」。

老學長的情誼與期待

賴德和

朱宗慶曾說，「沒有馬水龍，就沒有我朱宗慶，也沒有台灣的打擊樂。」如果當年不是賴德和介紹朱宗慶給馬水龍，台灣的打擊樂發展，可能不會是今日的光景。兩人緣份，還不僅於此，1984 年朱宗慶回國第一場音樂會，演奏的曲目——結合豎笛、木魚與木琴三重奏的《奉獻》，就是賴德和的作品。

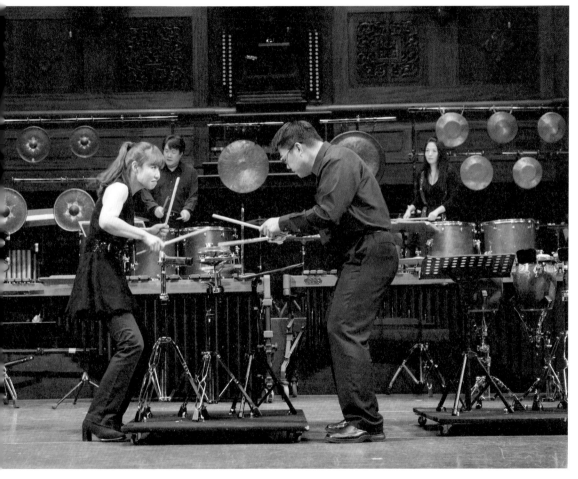

《對決》／台北國家音樂廳／ 2015 朱宗慶打擊樂團春季音樂會「擊緻」

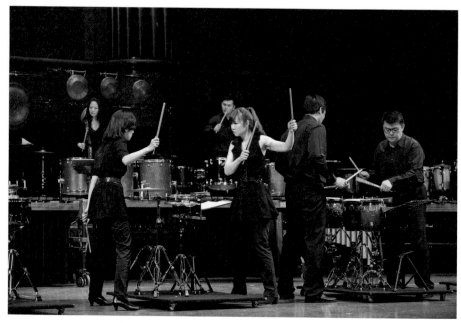

朱團的「不設限」的本性，讓賴德和創作出融合舞台走位與即興等多重考驗的《對決》。

發掘打擊樂的細膩

　　賴德和是朱宗慶國立藝專的老學長，兩人相差十歲，朱宗慶打擊樂團成軍後，每隔一段時間就會邀請這位在樂界德高望重的良師益友為樂團打造新曲。賴德和對打擊樂的情感，源自生活體驗，一是兒時情景，二是留歐所學。

　　賴德和 1943 年出生彰化員林，小時候一雙耳朵成天浸染在彰化廟口戲台的鑼鼓樂聲中，對聲音特別有感受，雖然年輕時未有機會接受專業音樂訓練，但憑著

一股熱情自學，成功考進國立藝專研讀理論作曲，先後師事史惟亮、許常惠等重要台灣作曲家。

　　1973 年史惟亮延攬他進入臺灣省立交響樂團（今國立臺灣交響樂團）研究部擔任主任，在省交的工作中，讓他有機會接觸大量民間音樂，更在史惟亮的帶領下，親炙京劇大師俞大綱講授京劇藝術之美，之後並受友人鼓勵，向一代鼓王侯佑宗學習京劇鑼鼓。

　　1978 年賴德和獲 DAAD（德國學術交流中心）獎學金負笈薩爾茲堡，於奧福學院（Orff Institute）研習以擊樂為基礎的奧福兒童音樂教學法，而後進入莫札特音樂院（Mozarteum Salzburg）研習作曲。在薩爾茲堡留學期間，一次暑假他前往維也納，拜訪早一步到奧地利留學的朱宗慶，那時內心就對這位懷抱打擊樂理想的學弟寄予厚望。

　　《幻想世界》是賴德和首次為朱團量身打造的作品，主要提供樂團紐約巡演所需。多數擊樂曲目強調外放的力量與熱鬧的舞台效果，當時賴德和反其道而行，認為必須透過內斂細膩的聲響，才能帶出朱團的與眾不同。樂曲第一樂章開頭是一個很長的即興片段，整體音響是透過細緻幽微的金屬摩擦聲構成，需要樂手之間高度默契的配合。描述這段音樂時，賴德和笑說：「樂團成員當時可能覺得『被整了』吧！」由此襯托作品演奏上的困難度。

無題的對決

　　此後賴德和依然不斷在無窮盡的擊樂編制中發掘新的聲音，例如最常被演出，也是朱團委託的《無題》三重奏，編制上以京劇鑼鈸為主，沒有使用任何西方的

《對決》中安排兩個小鼓即興「對嗆」，展現出「鬥技」的趣味。

打擊樂器，但寫作的手法並不依據傳統的鑼鼓經，而是植入西方作曲的語言，進而開啟東西結合的特殊聲響。

寫給十個樂手的《對決》則是賴德和在探索打擊樂表現時，給朱團與自己的一大挑戰。賴德和創作時，有感於甲午年（2014）國內紛擾頻繁，「希望藉由音樂將『鬥力』轉為『逗趣』、『鬥技』，而將題目定為《對決》。」為了呈現「鬥技」的趣味，對擊樂家技術考驗自然不在話下，例如賴德和在樂曲中兩個小鼓「對嗆」的段落，要求樂手在限定的素材和條件內進行即興，並且指示雙方在舞台上試想製造出用音樂擊倒對方的效果。

此外，《對決》中十個樂手並不是從頭至尾都只負責眼前的樂器，必須在不同的樂器定點間行走，由於樂譜並不會跟著樂手一起移動，也就是說演奏者必須把複雜的譜面先記憶下來。這樣的設計對於作曲家也是挑戰，在想像音樂之餘，也要如同一名劇場導演，把複雜的舞台走位設計出來。賴德和指出，自己在創作時能夠不時玩點小趣味，在於朱團是一個「技術沒有限制的」打擊樂團，促使他腦海中的新點子不斷出現。

朱宗慶打擊樂團對賴德和而言，不僅是作曲家理想中的演奏團體，更是台灣音樂教育的重要推手。早在奧地利留學時，賴德和就期待朱宗慶回國後能將京劇鑼鼓納入打擊樂的演奏與教學體系當中，以求充實並開展民族音樂內涵，而朱宗慶也徹底在演奏和教學中實踐了「學長」的期待。

劉振祥／攝影

賴德和

1943 年生於彰化員林，畢業於國立藝專，1978 年獲 DAAD 獎學金赴奧地利，在奧福學院學習音樂教育，並在莫札特音樂院學習作曲。1984 年獲得第七屆吳三連文藝獎，1987 年以《紅樓交響曲》獲頒教育部第十二屆國家文藝獎，2010 年再獲國家文化藝術基金會第十四屆國家文藝獎。曾任國立臺北藝術大學音樂系專任教授、臺灣省立交響樂團研究部主任、亞洲作曲家聯盟中華民國總會秘書長。

委創作品：
1997《幻想世界》、1999《無題》、2002《春去秋來》、2015《對決》

共創傳統現代並融思維

錢南章

錢南章是朱宗慶在國立臺北藝術大學的同事，朱宗慶從維也納音樂院學成歸國，錢南章則從慕尼黑音樂院畢業回台。1980 年代他們身處的台灣，籠罩在向西方看齊的氛圍，但是喝過洋墨水的兩人，對音樂的認知卻很接近，清楚了解傳統文化資產的價值，透過創作與演出逐步奠定「結合傳統和現代、融合本土與國際」的音樂思維。

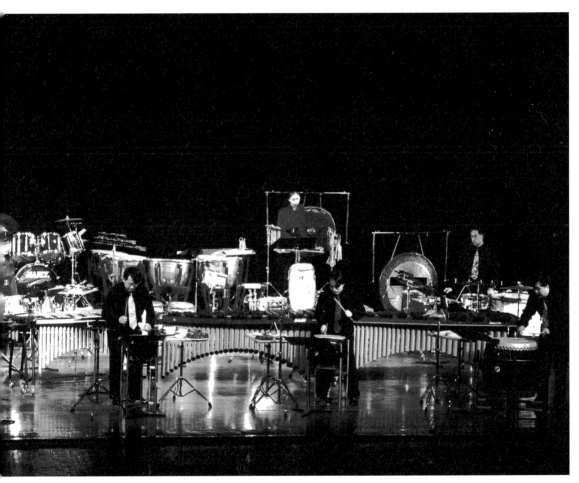

《擊鼓》／西安人民劇院／1995 朱宗慶打擊樂團中國大陸巡演

完全的創作自由

　　朱宗慶 1986 年創辦朱宗慶打擊樂團以來，「委託創作」計畫從未停歇。在錢南章記憶裡，朱宗慶總是說，委託創作的出發點主要是因為樂團有實際需求，還稱不上使命，但就錢南章看來，朱宗慶此話說得太謙遜。錢南章指出，不論何種藝術形式的演出團體，當他們出國表演時，如果只單純演奏西方經典，總會覺得有所缺憾，「演奏得再好，當地觀眾絕不會覺得那是屬於你的作品。也許會承認你技術好，但總會問到，難道你們沒有自己的作曲家？」於此朱宗慶身為經常出國演出的音樂家，當然知道本土作品的重要性。

　　朱宗慶在外的形象很有主見和決斷力，但在作曲家面前，選擇尊重、不干涉，「他總是一句話都不說，給我完全的自由」。錢南章強調作曲家在接受委託時，最害怕被要求這個、限制那個，朱宗慶向來只告訴他曲子的長度，諸如風格、編制等一概不要求。1987 年，錢南章為朱團創作第一首作品《擊鼓》，這首作品被視為以西方作曲手法，傳遞傳統打擊樂精神的良好示範，也是錢南章與一代鼓王侯佑宗學習三年的心得展現。此曲讓錢南章一舉榮獲第八屆金曲獎最佳作曲人獎，也成為樂團招牌曲目之一。

　　1993 年日本岡田知之打擊樂團邀請國立藝術學院打擊樂師生赴日演出，朱宗慶這時又邀他創作另一首作品。《雜耍》靈感來自錢南章小時候觀看民間藝人「丟銅板」的遊戲。玩心十足的他，動腦把「丟銅板」擊樂化且戲劇化，「其中一人拿一個陶瓷的桶或鐵罐，另一個人則嘗試丟銅板進去，由近而遠，一直到兩人分別站在舞台的兩邊。」錢南章說，其實這只是一個好玩把戲，大概到第三或第四次就不是真的投進，演奏者只是做出投擲的假動作，由第三人製造銅板投進的音

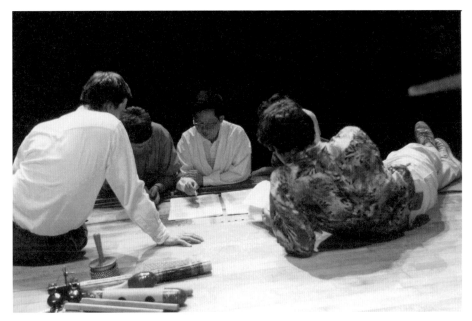

錢南章在 1996 年 TIPC 與匈牙利阿瑪
丁達打擊樂團討論其創作《158》。

效，雖然不是真的技能，卻創造良好的娛樂效果，也使得作品老少咸宜。

開啟擊樂新頁

　　往後數年，錢南章陸續應邀創作《158》、《獅鼓》、《五首小品》等作品，
其中令他印象最深刻的是《158》及《五首小品》中的第五首樂曲〈Mama 奏鳴曲〉。

　　《158》全名又叫作《158 的魅力》，1996 年由匈牙利阿瑪丁達打擊樂團
（Amadinda）於 TIPC 台北國際打擊樂節世界首演。「158」指的是「四分音符為
一拍，每分鐘演奏 158 拍（♩=158）」，在音樂中，這是相當快的速度，作曲家希
望以一位鼓手主導，帶領其他演奏者展現出每分鐘 158 拍擊樂的力與美。

　　《五首小品》則是錢南章 2000 年為朱團創團十五週年所譜。作品由五首四到五分鐘的小曲構成，〈Mama 奏鳴曲〉是最後一首。作品由「Ma」這個發音的五個音韻「媽麻馬罵」以及「嗎」所構成，雖然以「奏鳴曲」命名，但整首樂曲從頭到尾都沒有使用任何樂器，完全靠演出者在舞台上大秀「口技」。譜曲時，腦中總會出現戲劇情境的錢南章，還為樂曲設計許多有趣橋段，包括一位學生怎麼也學不會這些音韻的發音，曲末幾個人竟然在舞台上演全武行。

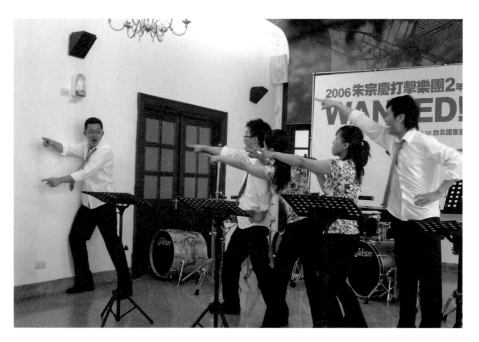

完全不使用任何樂器的〈Mama 奏鳴曲〉，設計了許多戲劇情境，饒富趣味。

　　這些年與朱團合作所累積的經驗，錢南章早已轉化為其他創作養分，他強調，一首新曲的發展過程，對於委創樂團與作曲家雙方都是非常重要的經驗。在此互惠當中，朱團也為國人擊樂創作在台灣音樂史上持續開展新頁。

錢南章

1948 年生於江蘇常熟。作品擅用現代音樂技巧，並融合古典音樂的特色。《詩經五曲》獲中山文藝創作獎，並連續以《擊鼓》、《馬蘭姑娘》獲得第八、第九屆金曲獎最佳作曲人獎；2002 年則以《佛教涅槃曲》榮獲第十三屆金曲獎最佳作曲人獎、2005 年《號聲響起》獲得第十六屆金曲獎最佳作曲人獎。2005 年獲第九屆音樂類國家文藝獎肯定。

委創作品：
1987《擊鼓》、1996《158》、1999《獅鼓》、2000《五首小品》、
2002《十二生肖》

唯一駐團作曲家

洪千惠

洪千惠是朱宗慶從維也納回國後第一位學生，也
是朱宗慶打擊樂團的創團團員，長年以「駐團作
曲家」身分參與樂團發展和打擊樂藝術推廣。
二十年累積下來，洪千惠應該是台灣譜寫打擊樂
作品最多的作曲家。

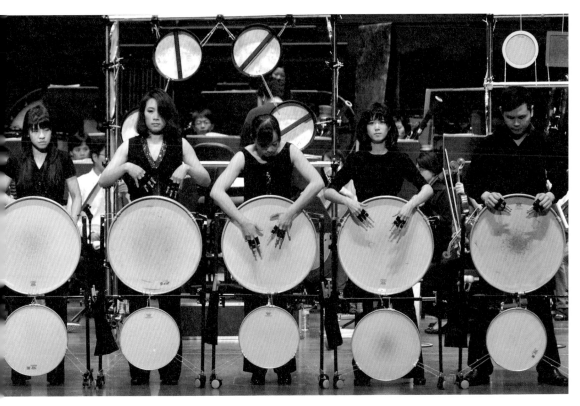

《鼓之樂》／台北國家音樂廳／ 2014「擊躍台灣」—國臺交與朱宗慶打擊樂團

作曲家打入擊樂界

國立藝專一年級，16 歲的洪千惠，因作曲主修老師馬水龍的一句話而走入擊樂世界。馬水龍認為，就未來趨勢而言，打擊樂所扮演角色將會愈來愈重，所以學作曲的人最好也要學習打擊樂，作曲家多了解不同的聲音，將會開創更多的可能性。用功的洪千惠馬上響應馬水龍的建議，著手尋覓老師，那時聽說朱宗慶 6 月底返回國門，便積極透過指揮廖年賦進行連絡，旋即於 7 月開始到台中，與當時在省交服務的朱宗慶上課。

這一學洪千惠不僅學出興趣，專二直接把副修改成打擊樂，專五時，打擊樂團創立，她自然走上舞台，成為第一代團員，主修作曲的背景，也獲得朱宗慶「重用」。為推廣工作所需，朱宗慶指派她進行各種不同樂曲的改編，其中包含了許多台灣民謠。洪千惠畢業後，考取教育部與法國政府合作設立的音樂類公費獎學金，順利前往法國進修，但此舉並不表示她將離開樂團，學期間遇上放假她便回台參與演出以及錄製 CD 的工作，因此當時的節目單上，音樂會演出人員依然有她的名字，她不在時，旁邊就標上一行小字註明「留法請假」。

洪千惠這一「留法」轉眼八年，她在念書時，其他團員持續演出，上台經驗不斷往上累積，相較之下她卻愈來愈生疏。一年暑假，她從法國回來與樂團一同赴日本演出，練習時一切還正常，但正式上台時，她看到台下的觀眾居然怯場起來當場傻住，腦袋一片空白，驚覺自己已經不屬於舞台。

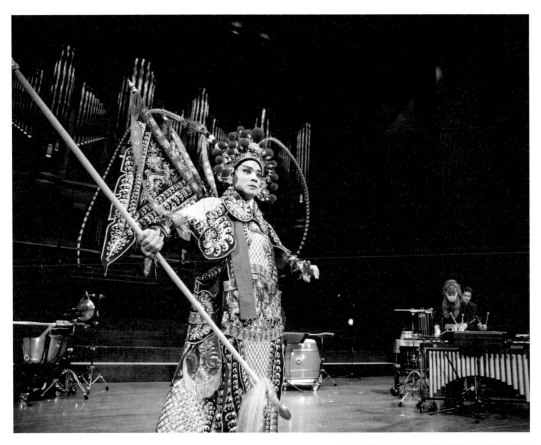

以穆桂英為故事主角的《披京展擊》，不但獲得熱烈的回響，更啟發了之後擊樂劇場《木蘭》的創作。

駐團的年度挑戰

不過，1995 年學成回國時，她並沒有多想，很自然地回到團裡報到，並正式成為樂團的「駐團作曲家」。然而，老師對她除了「駐團」要求，還交待她必須參與樂團巡演，親身了解團員演出狀況，而她不僅在台灣隨團，還包括海外巡演。

　　洪千惠受朱團委託創作的重要作品，可追溯至回國前，1993 年在 TIPC 台北國際打擊樂節上，由瑞典克羅瑪塔（Kroumata）打擊樂團首演的《五行》。作品沿用她在巴黎音樂院學習到的序列音樂、空間記譜等手法概念，樂曲編制以五部馬林巴木琴為主體，對應中國傳統五行的概念。全曲由三大部份組成：第一部份先以數學思維排列音高與音值；第二部份使用手指、手掌、彈指、棒尾以及敲打共鳴管等，製造不同音色，搭配有規則的即興演奏；最後一部份以十六分音符為基準，設定出五種節奏族群。這首展現馬林巴木琴多變性的作品，讓克羅瑪塔大表意外、印象深刻，為此還花了不少時間練習，並且後來還收錄在他們的專輯之中。

　　作為樂團的「駐團作曲家」，洪千惠依規定每年至少要譜作一首新曲，但是這「至少」兩字幾乎不存在，隨著樂團演出場次增多，所需要的新曲、改編的曲目，加上每年兒童音樂會的音樂創作和編排等，作品的廣度和深度自然三級跳。但是隨著經驗的增加，想要突破自己的渴望愈強，為此她開始嘗試在樂器、表演型態等方面開發新境，並且著手接觸跨界合作對象。擊樂劇場《木蘭》便是其中代表，而在創作《木蘭》之前，2009 年洪千惠先以《披京展擊》試身手。

擊樂劇場新視野

　　《披京展擊》以穆桂英為故事的主要人物，全曲分為接印掛帥、敵軍來襲、領軍出征三個段落。運用打擊樂器豐富、多元的表演方式，融入傳統京劇的唱腔、身段，勾勒劇中人物性格的特色，並發展出不同於以往的演繹方式。這個全新的作品，牛刀小試反應奇佳，同年還登上國際打擊樂藝術協會年會的舞台。

擊樂劇場《木蘭》是洪千惠的「跨界」代表作。

　　2010 年，朱宗慶打擊樂團邀來國光劇團導演李小平執導《木蘭》，結合打擊樂、京劇演員和踢踏舞者，展現跨界雄心。由於首次製作《木蘭》的期程較為緊湊，站在音樂立場，作品具有更加「打擊樂化」的空間；因此，首演結束後，藝術總監朱宗慶即做出三年後再演一次的決定，由此可見樂團面對製作精益求精的態度，而作曲家能有機會在同一主題上磨刀兩次，更是難得的機會。2013 年，打擊樂團與李小平聯手再推新版《木蘭》，長達九十分鐘的演出，捨去原本不是以打擊樂表現的部分，作曲家洪千惠運用譜曲技巧，成功將京劇的「做」、「打」融入團員的演奏，開拓出擊樂劇場的新視野。

如果説，《木蘭》是實驗「異質」和打擊樂的結合，洪千惠在 2015 年度音樂會「樂之樂」中發表的《鑼之樂》，則是回到器樂本身進行挖掘的工作。「樂之樂」訴説台灣民間製樂工藝的故事，其中包括製作銅鑼的林午鐵工廠，配合音樂會的進行，《鑼之樂》的想法應運而生，這也是她第一次譜寫「全鑼」曲目，一口氣就用了五十面以上。

洪千惠的創作過程並不容易，一般常見的鑼包括大鑼、小鑼、風鑼、雲鑼等，各種鑼除了音色不同，音域也有差別，要在一首曲子網羅各式各樣的鑼談何容易。其中音高鑼和聲波鑼，還得向國立傳統藝術中心與蘭陽舞蹈團商借，在演出前一個月才有機會實際試奏，也是挑戰。

好不容易完成作品，洪千惠獲得的是擔任「樂之樂」策劃編導的汪其楣導演當頭棒喝，在電話中囑咐她：「不要把鑼當鼓打。」這關鍵的一句話點醒她，不應只專注用以往譜寫擊樂作品的方式進行，而是應該展現出鑼本身的音色來，同時加強樂曲的旋律性。

擔任朱團駐團作曲家多年，洪千惠覺得自己創作擊樂作品最大的優勢，在於有樂團作為堅強的後盾，不但在作曲過程中獲得隨時試驗的機會，還讓每部新作有了面世的可能。像《鑼之樂》這樣的嘗試，若非樂團全力支援，讓她每寫出三分鐘的音樂便能試奏一次、馬上知道效果，就不可能順利誕生。

她坦言早期也曾「作得辛苦」，給自己很大的壓力，總希望每次都能寫出很好的作品，但是與大家共事多年後，她的心態漸漸得以從「獨自打拚」轉變為「和樂團一起完成新作品」，有了大家的支持，她除了順利突破個人瓶頸，更因為與團員的互相激盪，過程中為創作帶來更多素材。

洪千惠

朱宗慶打擊樂團創團團員，現任朱宗慶打擊樂團駐團作曲家。曾隨馬水龍、盧炎修習理論作曲，並隨朱宗慶、郭光遠學習打擊樂。曾獲教育部獎學金赴法國巴黎師範音樂學院、法國國立巴黎音樂院作曲班深造，皆獲作曲家文憑。創作類型豐富，作品廣及親子音樂會、音樂與戲劇、古典與流行的跨界融合。2012 年與長榮交響樂團及歌手周月綺合作《Ever Blooming 百合盛開－跨界美聲交響詩》專輯，以《深情相擁》一曲獲第二十三屆傳藝金曲獎音樂類最佳編曲人獎；同年受國藝會委託創作《默娘傳奇》，收錄於《樂典 09》專輯，並獲 2014 年第二十五屆傳藝金曲獎最佳藝術音樂專輯獎。

重要委創作品：
1993《五行》、1995《傳薪》、1996《木琴協奏曲》、1998《木琴協奏曲 II（戶外演出版）》、《笑佛戲獅》、《誦妙》、2000《飆鼓》、2001《鼓之禮讚》、《蛇年的十二個陰晴圓缺之〈夏〉、〈冬〉》、2004《巴黎·記憶系列－印象巴黎》、《擊樂畫像》、2005《非常活力》、《拇指琴之歌 I II》、《天鑼地網》、2006《甘美朗幻想曲》、《點加冠》、《幻想曲》、2007《鼓五》、《音浪》、2008《聲動》、2009《披京展擊》、《白馬狂想》、2010《木蘭》、《紅》、《夢紅樓》、《俠義行》、2013 新版《木蘭》、2014《鼓之樂》、2015《鑼之樂》，亦常年為「朱宗慶打擊樂團兒童音樂會」創作作品。

游出自己的水道

櫻井弘二
Koji Sakurai

2012年朱宗慶打擊樂團進行了一場「轟動武林」的嘗試——前進小巨蛋。在這場演唱會規格的音樂會上，作曲家櫻井弘二被賦予重量級任務——音樂統籌。

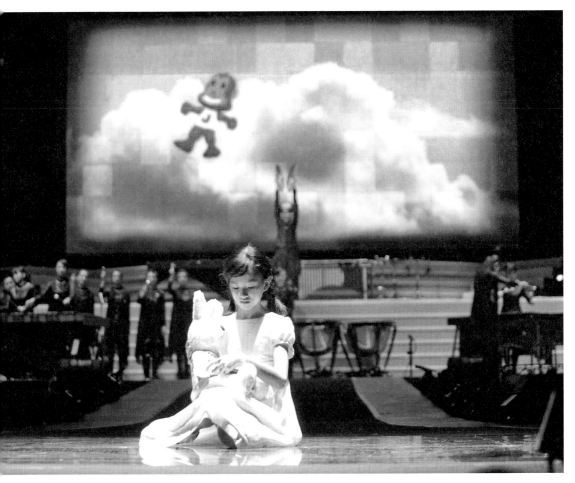

《銀河鐵道的另一夜》／台北小巨蛋／ 2012 朱宗慶打擊樂團超級音樂會「擊度震撼」

震撼前緣

「『擊度震撼』的製作經驗十分特別，整場先後超過五十人在台上演出，不只有打擊樂，還包含踢踏舞、現代舞、歌手等。」當時櫻井弘二不僅要克服諸如殘響等技術問題，更重要的是音樂安排，「我的工作範圍必須要思考到每一首樂曲的表現方法、音色轉換變化等，還有樂器進出及收音方式、出場人數的走位

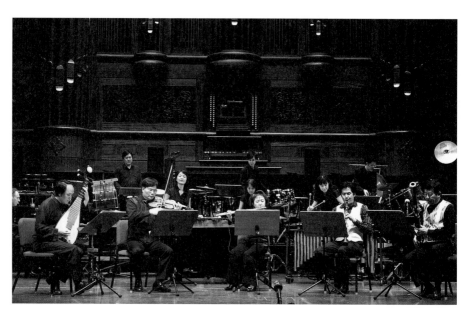

融合了五種獨奏樂器加上打擊樂團的
《O.W》，展現出櫻井弘二創作多元化的一面。

等。」

　　在「擊度震撼」之前，櫻井弘二與打擊樂團已經連續合作五年，每年都有新作品發表。他與朱團認識的過程，可追溯至 2003 年。那時應好友暨琴演奏家解瑄之邀，他為多媒體劇場《紅色薩拉邦》（Scarlet Sarabande）創作配樂，而得以結識參與演出的朱宗慶打擊團樂首席吳珮菁。2006 年吳珮菁策畫個人獨奏會，向他提出委創邀約，吳珮菁「試用」滿意後，便推薦櫻井弘二給樂團。

　　櫻井弘二為吳珮菁譜曲時，心中有些忐忑，雖然他的創作領域經常跨越古典與流行音樂，但是從未寫過打擊樂相關曲目，吳珮菁以一句話鼓勵他：「只要想像是為鋼琴寫曲」，於是他將阿根廷作曲家皮亞左拉《自由探戈》（Libertango）改編成木琴與絃樂的版本。作品發表後反應良好，也讓櫻井弘二放下心中石頭，「寫作打擊樂作品聽起來好像並不困難，但實際創作後，才發現不如想像中容易。」

　　2007 年他受朱團委託創作《銀河鐵道的另一夜》，以 2005 年他與兩廳院合作的音樂劇場《銀河鉄道の夜》為基底，靈感來自日本著名的童話故事——兩個孩子搭上了通往另一個世界的銀河鐵道列車，一同經歷了如夢似幻的旅程。《銀河鉄道の夜》原是一齣六十分鐘的作品，櫻井弘二去蕪存菁後提煉再製，誕生十五分鐘的《銀河鐵道的另一夜》。

　　隔年他再度接獲邀約，主要為「朱團與好朋友們」音樂會量身打造一首能讓六位好友獨奏家與打擊樂團同台演出的壓軸作品，於是他創作了《O.W》，這部融合長笛、小提琴、低音管、雙鋼琴、琵琶與打擊樂團等樂器，是一首編制相當特殊的曲子。

櫻井弘二現在是朱團
的最佳拍檔，凡是有
需要，一點就通。

朱團的好朋友

兩次合作之後，櫻井弘二正式「晉升」朱團「好朋友」，凡是有需要，一點
就通，之後創作了結合打擊樂與人聲樂團的《Origin》、以日本神話故事中開國天
神為主題的《伊邪那岐》、為鋼鼓（Steel drum）創作的《Re‧Birth》、為百人木
琴演奏所作的《咲》等作品。此外，樂團隨總統、外交部出訪，在中南美洲演出
的當地民謠，在印度演出寶萊塢經典歌曲，均由他進行編曲。

被問及創作打擊樂的好處或難處，櫻井弘二認為，打擊樂有相當大的彈性，
「比方說，我為小提琴或絃樂四重奏創作時，那就是一個固定的樂器或編制」，
但打擊樂團樂器多元，每個人能夠勝任多種樂器，因此讓創作的可能性變成了無
限大，然而，這個無限大相對增加了構思作品時的難度「接受委託創作時我最怕
朱團跟我說，十分鐘、十個人，自由發揮。當下會有種被丟到大海裡，不知道該
往哪裡游的感覺。」

但是多游幾次，也逐漸開展出自己的水道，對櫻井弘二來說，這些年與朱團

合作的每一首作品，都是他學習過程的印記，過去他與打擊樂的接觸，幾乎是零，因此只能「作」中學，學中「作」，「我常把握打擊樂節的機會，觀摩國外團體演奏的作品，不僅開了眼界，也讓我學習到更多打擊樂器的作曲手法與演奏技巧。」與朱團多年「切磋」下來，雙方已培養出高度默契，「很多時候我會試想這個聲部適合那位團員演奏，有趣的是，就算我沒有直接在譜上指示，他們演奏時的人員分配總是和我的想法不謀而合。」與朱宗慶打擊樂團的緣份，無論對於櫻井弘二的創作與人生，都是非常珍貴的禮物。

<table>
<tr><td>櫻井弘二</td><td>百克里音樂學院（Berklee College of Music）畢業，曾任日本 NHK（日本放送協會）音樂總監。1993 年起定居台灣，從事流行音樂與表演藝術之音樂創作及演出，2009 年擔任高雄世運開幕式音樂總監，目前任教於東吳大學、真理大學音樂系及文化大學大傳系。曾分別以劇場原聲帶專輯《銀河鉄道の夜》及《藍色馬賽克》入圍兩屆金曲獎之「最佳跨界音樂專輯」獎及部分個人獎項。自 2006 年與朱宗慶打擊樂團合作，並於 2012 年擔任小巨蛋音樂會「擊度震撼」之音樂統籌。</td></tr>
</table>

委創作品：

2007《銀河鐵道的另一夜》、2008《O.W》、2009《Origin》、《Re‧birth ─ 為什麼幸運草有四片葉子》、2010《伊邪那歧》、2011《咲》

射日一曲定江山

張瓊櫻

張瓊櫻與朱宗慶打擊樂團結緣，可以追溯到大學時期。當時她在北藝大的老師錢南章經常與朱團合作，潛移默化中，張瓊櫻對打擊樂創作產生濃厚興趣，也在朱團見習團員的協助下，完成學生時期的作品。如此與打擊樂的情感，讓她一開始受邀為「朱團2」作曲時，便得心應手，通過試煉後，正式前進「朱團」舞台。

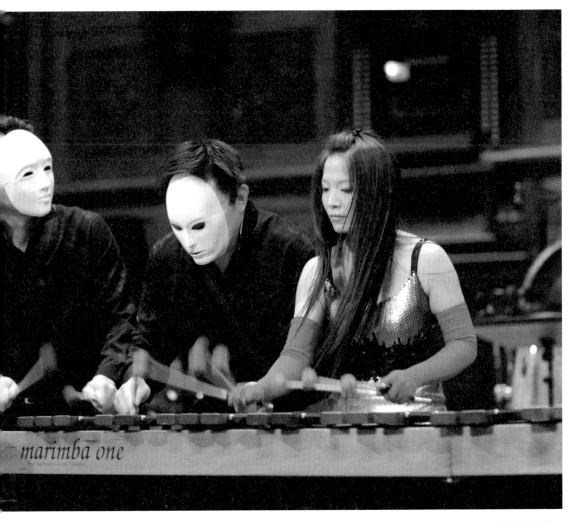

《射日》／台北國家音樂廳／ 2009 吳珮菁打擊樂獨奏會「菁湛」

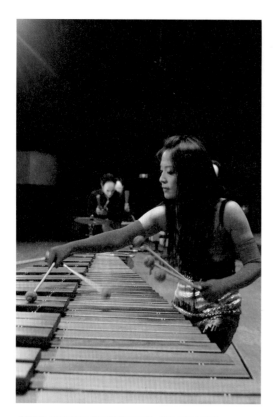

《射日》結合了日本能劇與東方元素，不論是舞台表現
或音樂內容都令人印象深刻，是朱團時常演出的曲目。

貫穿黃金十年

　　張瓊櫻對朱團抱持感恩的心，她說樂團貫串她作曲生命中的黃金十年，這十年，她從初生之犢到獨當一面，尤其是《射日》一曲，透過朱團國內外無數次的演出安排，儼然成為當代打擊樂重要曲目之一。

　　《射日》原為打擊樂團首席吳珮菁的獨奏會「菁湛」而寫，因為效果太好，演出完馬上被樂團「接收」，納入曲庫。作品以小搏大，演出者四位，樂器只有一台木琴、一只大鼓、六把扇子和其他小型樂器等，以最低限的編制發揮最大的效果。

　　《射日》以小型音樂劇場為走向，外在結合日本能劇、東方抽象元素，內在以台灣原住民神話為基底，相傳古時曾有數個太陽同時出現，人們不堪炙旱，決心展開射日計劃。舞台上，戴著紅色手套、打著紅色紙傘的吳珮菁，以手中六枝琴槌對抗三位戴著面具、拿著紅扇敲擊大鼓的男性演奏者。整部作品藉由神話，凸顯人類明知不可為而為之、奮發求進步的不屈意念。

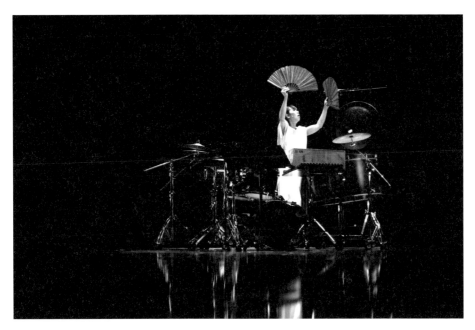

《靜思・搧動》以吳思珊的名字諧
音出發，運用舞扇進行創作。

劇場性與內涵兼具

　　追尋「劇場性」和「作品內涵」是張瓊櫻作品的特色。她為朱團團長吳思珊「擊樂新浪潮」獨奏會創作的《靜思・搧動》為另一例。她以「吳思珊」名字的諧音「思」與「搧」出發，運用舞扇的動作以及開扇、搧扇所產生的音效，進行創作。作品以古今兩個意念進行串接：元朝關漢卿的《竇娥冤》及八八水災對大自然的浩劫。張瓊櫻期待透過《靜思・搧動》提醒人們在經歷挑戰和困境「搧動」之後，能夠沉澱下來「靜思」反省，尋回行公義、好憐憫的價值與勇氣。

　　另一首《瞬思‧凝響》則是探討普世共同經驗的苦難課題，她從心理學觀點下手，將這樣的經驗劃分為懷疑期的〈疑〉、爆炸期的〈瞬〉、否認期的〈思〉、接受期的〈凝〉、重建期的〈響〉五部曲，並別出心裁將這五部曲分置於音樂會開場，以及穿插在其他作品換場間進行演奏。張瓊櫻解釋選擇如此不傳統的演出安排，靈感來自電視廣告引發的聯想，不過這項實驗，不僅忙翻台上表演者，後台換場的工作人員也都得上場協同演出，大家一刻都不得閒。

　　一路走來，擊樂創作苦樂如何？張瓊櫻興致勃勃地說，打擊樂器種類很多、非制式選擇多、演奏方法也多，像她曾經使用過扇子、古琴音樂，甚至將算盤入樂，加上發聲媒介還可以不斷開發，提供了無限寬廣的創作空間，但也因為這樣，

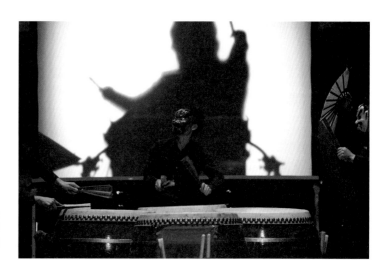

同樣用扇子擊鼓創作，2012年的《百戲》融合了民間雜耍與投影，呈現出完全不同於《射日》的樣貌。

有時面對「無限」可能，反而會有不知從何下手的猶疑。不過她本是位幸運兒，在這條音樂的創作路上，不缺試身手的機會，就像朱宗慶打擊樂團扮演老師以及伙伴的角色，提供她展翅的養分。

張瓊櫻

國立臺北藝術大學音樂系研究所理論與作曲博士，曾師事作曲家錢南章、馬水龍，2011 年榮獲行政院新聞局第 22 屆傳統與藝術類金曲獎最佳作曲人獎，2012 年以當屆年紀最輕之姿獲頒國立臺北藝術大學傑出校友。作品曾於澳洲、奧地利、加拿大、中國、克羅埃西亞、多明尼加、法國、德國、匈牙利、印度、義大利、日本、韓國、尼加拉瓜、台灣、泰國及美國等地演出發表。美國《華爾街日報》（The Wall Street Journal）評：「張瓊櫻的作品無疑是這整場音樂會的高潮所在，令人驚嘆！」曾任國立臺東大學音樂系專任助理教授，現旅居美國為專職作曲家。

委創作品：
2004《精打・細算》、2006《戀棧》、2009《靜思・撼動》、2009《射日》──為六支琴槌之協奏曲、2010《越人歌》、2011《瞬思・凝響》、2012《百戲》

朱宗慶的超級粉絲

馬克・福特
Mark Ford

「我是朱宗慶的超級粉絲。」馬克・福特（Mark Ford）此話點出他和樂團的情誼，雙方的認識可追溯到 1990 年代，他在加州首次聽到來自台灣的「Ju Percussion」。當時的樂團還是成長中的團體，一晃眼已成軍三十週年，「不管是任何一個組織，能度過三十週年都是非常困難且不容易的事。」

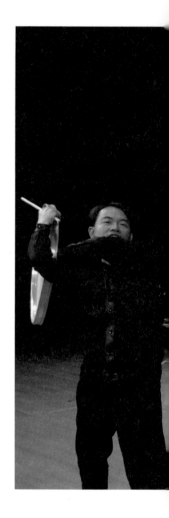

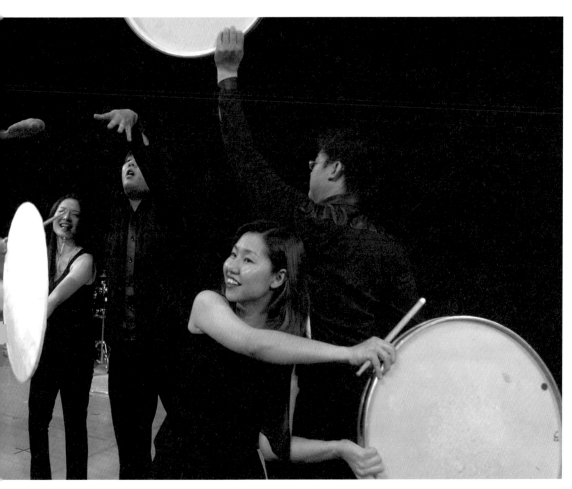

《鼓動！》／新竹演藝廳／ 2004 朱宗慶打擊樂團春季公演「擊樂畫像」

《鼓動！》由五位演奏者
在舞台上敲打鼓皮，呈現
出多樣的舞台效果。

作曲家的神奇時刻

馬克‧福特是位作曲家兼優秀木琴演奏家，也曾任國際打擊樂藝術協會主席，因此對朱宗慶打擊樂團的認識，涵蓋點、線、面。馬克‧福特指出身為「同業」，他很敬重朱宗慶在打擊教育及音樂發展上的貢獻，「委託創作」更是朱宗慶編織的美麗願景，「他為創作者提供實踐的機會，也讓打擊樂團有機會持續演出全新的作品，長久下來對打擊樂界、演奏家，甚至整個藝術環境都產生正面影響。」

馬克‧福特 2003 年加入樂團委託作曲家的行列，《鼓動！》（Heads Up!）由五位演奏者在舞台上移動，他們同時敲打各種鼓類的鼓皮，創造出多變的聲響組合及多樣的舞台效果，首演當天馬克‧福特親抵現場，形容當時感受，他給了四個字——「神奇時刻」。

2014 年參與 TIPC，給予
馬克・福特創作靈感。

找尋無限的能量

　　《動能無限》（Infinity ∞ Energy）是馬克・福特與樂團合作的第二個作品，
比起《鼓動！》，《動能無限》的挑戰與困難度更高。他回憶朱宗慶委託時，特
別強調要一個「全新的作品」，而且要不同以往；這首曲子同時也呼應了 2014 年
台灣國際打擊樂節（TIPC）的主題「Infinity ∞ Energy」，也是他的創作靈感來源。
馬克・福特以此為發想，作品主要使用木琴，編制安排突顯整個打擊樂團的群體
默契，為了呈現「無限的能量」，馬克・福特聯想過海洋、陽光，最後找到了「時
間」，「我運用彷彿鐘錶運轉的滴答聲與節奏入曲，象徵時間一方面永遠流逝，
一方面又無限永恆。」

　　馬克・福特認為創作是一個需要長久思考的過程，他以「訪問」為例，在一場訪問中受訪者必須思考問題、給出答案，而訪問者的問答應對，會讓訪問成為一個創造性的談話過程，雙方皆能從中學習，「對我而言作曲也一樣。寫下曲子的同時，我在『給』出我的音樂，但同時也從中學習、『吸』取收穫，每次的創作都像是一趟冒險旅程。」

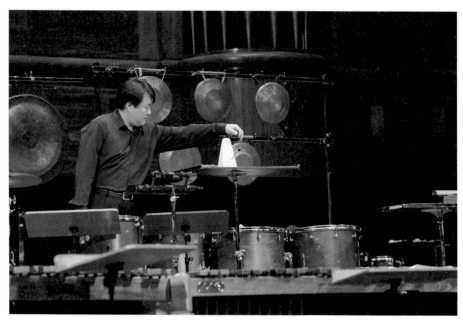

《動能無限》以「節拍器」為起點，滴答聲代表著時間不斷往前進。

　　馬克・福特強調因為將創作視為冒險的交流過程，因此每次的創作動機有所不同，很多時候動機不一定出自酬勞，更多時候是為了「朋友」創作，為那些值得「敬佩的人」創作，而他口中的「朋友」和「敬佩的人」，當然就包括朱宗慶打擊樂團，「朱團在演出中呈現的高超技巧和音樂性，總是令人驚艷。」

馬克・福特

擊樂教育家，現任教於美國北德州大學（University of North Texas），曾任國際打擊樂藝術協會會長，多年來活躍於國際各大音樂節及競賽。除了教學與演出外，也兼具作曲家的身份，譜寫了多首膾炙人口的作品，例如《鼓話》、《鼓動！》、《生命的表象》等，美國《器樂家》雜誌推崇「有著極棒的音樂、過人的作曲風格」。

委創作品：
2003《鼓動！》（Heads Up!）、2015《動能無限》（Infinity ∞ Energy）

變色龍般的十年戰友

艾曼紐・塞瓊奈
Emmanuel Séjourné

2007 年朱宗慶打擊樂團前進契訶夫國際戲劇節演出，音樂
會最受莫斯科觀眾嘖嘖稱奇的曲目，是一首以「打火機」
為主要樂器的《明暗之間》（Resilience）。這首曲子創作
於 2004 年，是朱宗慶打擊樂團與法國作曲家艾曼紐・塞瓊
奈的首度合作，沒想到第一次碰撞，火花就出奇燦爛。

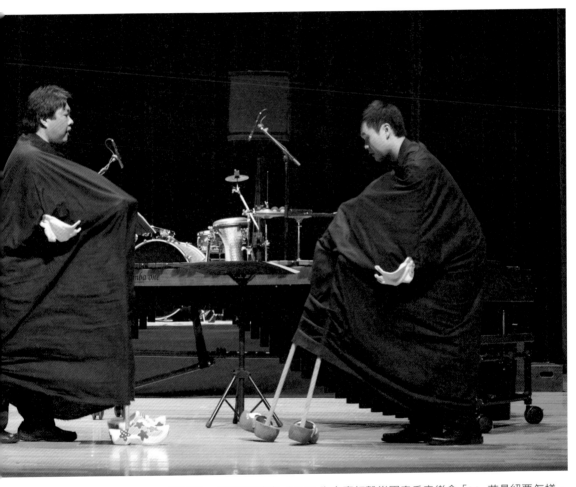

《熱情》／高雄至德堂／ 2013 朱宗慶打擊樂團春季音樂會「Mr. 艾曼紐要怎樣」

以打火機入樂的《明暗之間》，
製造出令觀眾印象深刻的舞台
效果。

一拍即合的玩心

　　《明暗之間》結合劇場、舞蹈與打擊樂等元素，以「所有生命皆如火苗閃爍」為發想，樂曲一開頭先是漆黑一片，緊接著數十支打火機開始輪流噴火，同時製造出陣陣充滿節奏的響聲，火苗、火星的閃動營造出美麗的視覺景觀，有趣的是，不同品牌的打火機，打出來的效果有所不同，因此音樂會使用的打火機分為「兩極」，檳榔攤的便宜貨和類似 Dunhill 品牌的改良式打火機。

　　《明暗之間》首演前，艾曼紐‧塞瓊奈親自來台指導，終有機會見識到這個「只聞其名」的打擊樂團，並在相處過程中證實「團如其名」。在他印象裡，樂團理解力特強，迅速掌握作品所需的音樂性和劇場效果，更重要的是舉一反三的回饋能力，此外，樂團專注自我演出的同時，不忘與觀眾「神」交，催化出台上台下良好的化學作用。

　　當初朱宗慶打擊樂團找上艾曼紐‧塞瓊奈，看中的是他在鐵琴與馬林巴木琴的創作成績，殊不知他不按牌理出牌，使出「打火機」。艾曼紐‧塞瓊奈無心插柳的玩心，正好符合樂團求新求變的性格。2007 年雙方再度合作，作品《蘇蘇巴拉》（Sosso bala）樂器編制回歸他拿手的鐵琴和馬林巴木琴，但是搭配上一種名為「蘇蘇巴拉」的非洲敲擊樂器，營造出濃厚民族儀式的神秘氛圍。2011 年，艾曼紐‧塞瓊奈再次應邀創作了《吸引力之二》（Attraction 2），作品走回傳統編制的古典風格。

「Mr.艾曼紐要怎樣」
音樂會，展現出塞瓊
奈多元的創作靈感。

艾曼紐要怎樣

　　艾曼紐・塞瓊奈猶如「變色龍」的創作手法，自然讓打擊樂團玩上癮，2013
年樂團交給他一項任務，打造整場春季音樂會的曲目。在這場「Mr.艾曼紐要怎樣」
的音樂會上，他一口氣發表了《戈探》（Gotan）、《熱情》（Calienta）、《南風》
（South Wind）、《我為人人》（One for all）等全新作品。

　　回憶當時，艾曼紐・塞瓊奈說他受寵若驚，尤其要在短時間內生產出一整套
新曲，因此每天都在想「如何填滿空白的樂譜」，尤其打擊樂的樂器選擇自由、
跨界組合容易，但也因為太開放，提高困難度。好在朱團擁有高超的演奏技巧，
能夠落實作品演出各方面的可能性。

　　話說工欲善其事，必先利其器，樂團這個「器」好，作曲家便有勇氣不斷挑
戰想像與創意。十多年的緊密合作，艾曼紐・塞瓊奈與樂團成為彼此的見證者，
在合作夥伴之餘更建立起深厚的信賴與友誼。

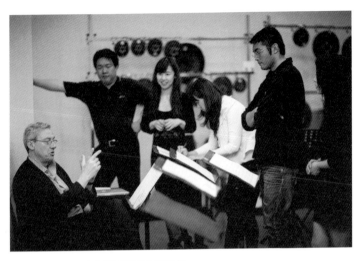

每次塞瓊奈的來台，都能與朱團碰撞出新的火花。

艾曼紐・塞瓊奈

以作曲家與演奏家的雙重身分活躍於法國與世界樂壇，作品包括管絃樂、室內樂、打擊樂、爵士樂等多種類型，由於旋律合聲豐富、深具畫面感與戲劇效果，各方創作邀約不斷，包括法國里昂鍵盤打擊樂團《Planète Claviers》、《Bogdan Bacanu》與薩爾茲堡獨奏家絃樂團《馬林巴與絃樂團協奏曲》（Concerto for Marimba and Strings）等。曾獲法國亞維儂外圍藝術節最佳劇場音樂大獎，他與薩克斯風演奏家 Philippe Geiss 共組樂團「Noco Music」所發行的專輯，曾榮獲法國唱片學術獎。

委創作品：
2004《明暗之間》（Resilience）、2007《蘇蘇巴拉》（Sosso bala）、2011《吸引力之二》（Attraction 2）、2013「Mr. 艾曼紐要怎樣」音樂會

第 四 樂 章

擊格

朱宗慶打擊樂團對自我要求三十年如一日，但是對打擊樂的「格局」，三十年來持續推進、從不滿足。分享打擊樂，永遠是朱宗慶的夢想，因為是夢想，只要敢作夢，就有機會逐夢踏實。

朱宗慶從維也納學成歸國時，打擊樂在台灣並不是主流，所以他上山下海，帶著樂團到處演出，將擊樂之美分享給不同領域、不同年齡層的人，希望音樂能夠成為他們生活的一部分，也希望各行各業的人，透過豐富的擊樂音色和樂器，

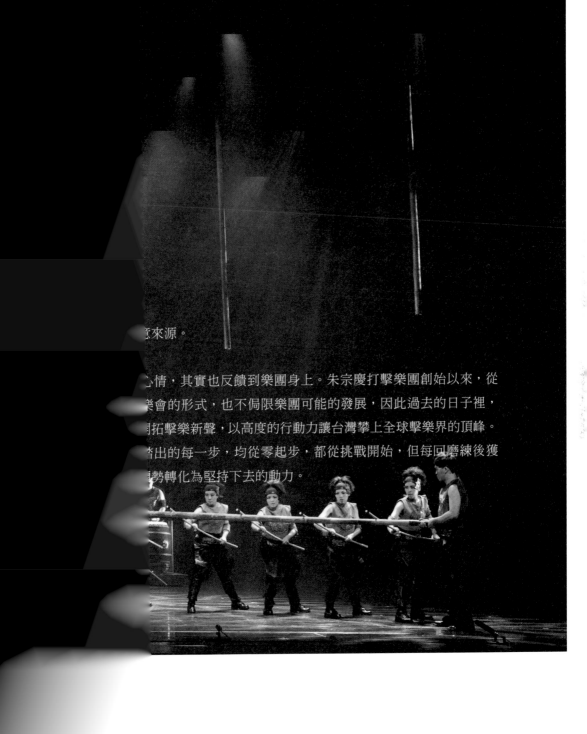

　來源。

　心情，其實也反饋到樂團身上。朱宗慶打擊樂團創始以來，從

樂會的形式，也不侷限樂團可能的發展，因此過去的日子裡，

拓擊樂新聲，以高度的行動力讓台灣攀上全球擊樂界的頂峰。

出的每一步，均從零起步，都從挑戰開始，但每回磨練後獲

勢轉化為堅持下去的動力。

1988-

教育之格

兒童音樂會

1984年朱宗慶升格當父親，看著懷裡天真無邪的兒子，一雙大大的眼睛對世界充滿好奇，他決定要實現一直以來深藏心底的想法：打造專為小朋友量身設計的「兒童音樂會」。沒想到這麼一個轉念，綻放出近三十年的豐碩成果，「兒童音樂會」也從一開始推廣教育的性質，逐漸擔負委託創作、培訓後進、觀眾養成的任務，更成為朱宗慶打擊樂團的招牌節目之一。

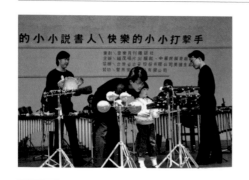

1988年的「讓我們這樣敲敲打打長大」，不但是朱團首次的兒童音樂會，更是國內首見為兒童設計的表演藝術節目。

開啟先河

　　朱宗慶返國後，對於如何將音樂分享給大眾念茲在茲，特別是當時一般人並不熟悉打擊樂，因此推廣的對象和年齡層等於沒有限制。兒童的音樂教育是朱宗慶非常重視的一環，製作「兒童音樂會」的想法應運而生，不過初期推動時，並非想像中簡單。試想小朋友活潑好動，要能「正襟危坐」聆聽兩小時的音樂會，幾乎是不可能的事，因此必須量身設計，才能發揮真正推廣的效果。

　　兒子的出世，是朱宗慶加快腳步的催化劑，從自己孩子的身上，他看到怎樣可以使小朋友開心，如何讓小朋友耐心坐著，以自身經驗為本，勾勒出音樂會的雛型。1988 年，「讓我們這樣敲敲打打長大」在台北市新公園（現為二二八和平公園）熱鬧登場，敲出朱宗慶打擊樂團「兒童音樂會」的第一響，也開啟國內兒童音樂節目的先河。

在 921 大地震的時空下，2000 年的「夏日的天空」
碰觸面對「死亡」的議題，也帶來非常大的迴響。

然而，開創者必然得面對質疑與壓力，首先為社會大眾的反應：「真奇怪，為何要為兒童專門舉辦音樂會？」1980 年代，一般人的「音樂會聆聽習慣」尚待推廣普及，遑論讓兒童聆聽音樂會？但在朱宗慶眼裡，兒童音樂會才是「音樂教育」最重要的一環，而且現在的兒童，不僅是未來的觀眾，也將成為台灣表演藝術重要的鑑賞者和支持者。

二十幾年下來，台灣有無數兒童，人生第一次的音樂洗禮來自朱團，也有不少人在音樂會上許下成為擊樂演奏家的願望，探詢朱宗慶打擊樂團 2，或是躍動、傑優青少年打擊樂團的成員，即知「兒童音樂會」對他們的影響力。

三等份製作法

製作「兒童音樂會」的困難度，在於內容和形態，許多人誤以為表演給兒童的節目，訴諸「簡單」即可，殊不知最高的段數，是將複雜的概念，轉而用兒童容易理解的方式表現。朱宗慶對於製作「兒童音樂會」認知很清楚，每一次的製

兒童音樂會到 2012 年甚至出現了電視版：
《荳荳異想世界》，其魅力可見一斑。

作多以三等份劃分：第一等份是「音樂演出」，深知三十分鐘是小朋友安靜聆聽的極限，因此每次製作普遍以三十分鐘的音樂做為演出主軸。第二等份則是「知識推廣」，透過主持人或是團員的演出，搭配每次製作的故事主線，介紹音樂相關知識，像是世界音樂的種類、音樂的組成要素、各類樂器等。第三等份的「兒童參與」是朱宗慶打擊樂團最大的創舉，打破一般音樂會單純聆聽的框架，透過台上台下的互動設計，享受「製造音樂」的快樂。

　　除了內容規劃，朱宗慶十分重視製作的細膩度。在朱團的兒童音樂會上，為顧及來自單親家庭的兒童，台詞以「各位大朋友、小朋友」來取代「各位爸爸、媽媽」；大部份的表演場地並非為兒童設計，因此每次演出，樂團會在現場提供「兒童座墊」，讓小朋友看得清楚。

一年一主題

「從 1988 年至今，沒有一次的『兒童音樂會』主題設定重複過。」朱宗慶自豪地說：「這是我們對自己下的要求，希望每年呈現給觀眾的內容都不一樣。」樂團選擇的題材種類包羅萬象，除了童話、動物園、環遊世界等常見於兒童節目的主題外，朱宗慶打擊樂團也時常碰觸特別的題材，像是 2000 年演出的「夏日的天空」，因應台灣發生 921 大地震的時空背景，探討「面對死亡」的心理轉折，並且尋得音樂的撫慰：「我們以為小朋友很難理解這樣的題材，但後來發現其實他們都懂。」

如果有機會親臨朱團的兒童音樂會，絕對會對團員「唱作俱佳」的表現印象深刻。朱宗慶回憶：「一開始我們與當時在魔奇兒童劇團的李永豐合作，他們會指派一位演員當主持人，唱唱跳跳地串起整場音樂會。後來我們發現，團員都非常有『表演欲』，就變成主持、演戲一切自己來。」不過，為了讓舞台上的表演更加自然、生動，樂團適時邀請劇場導演為團員進行相關專業訓練。

不管表演涉入程度如何，最重要的還是「音樂」，隨著演出次數越來越頻繁，小朋友也變得越來越「內行」，不但理解音樂種類、樂器音色等知識，像是「謝幕鼓掌」、「喊安可」之類的音樂會禮儀，也藉由一次一次的登台，看到小觀眾們的改變。

交棒的正面循環

朱團的兒童音樂會，目前全台一巡演就是四十場起跳，並擴大演出網絡，

每年固定赴中國大陸巡演。過去「兒童音樂會」主要由朱宗慶打擊樂團擔綱，從 2003 年開始交棒給「朱宗慶打擊樂團 2」，當中除了檔期的考量，更有培育打擊樂新血的意義，年輕團員在頻繁的演出下，累積上台經驗，同時鍛鍊在舞台上的應變能力。

　　1988 年的第一場「兒童音樂會」，是朱宗慶在兒子出生後的起念，而小女兒則持續點燃他對「兒童音樂會」的熱情動力。朱宗慶打擊樂團將繼續維持每年都有新製作的傳統，讓所有孩子藉由打擊樂，開啟通往音樂世界的大門！

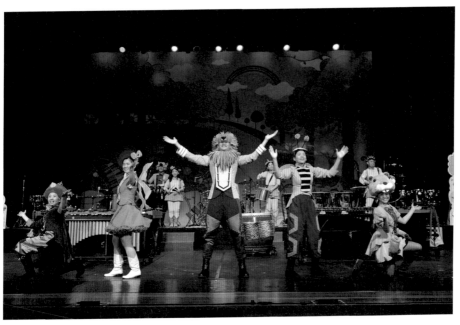

2003 年起，「兒童音樂會」的任務交棒給「朱宗慶打擊樂團 2」，當年在台下的小觀眾，如今成為台上耀眼的新星。

1993–

世界之格

TIPC 台灣國際打擊樂節

一個成功的表演藝術團體定義為何：觀眾人數最多？
發展規模最大？巡演次數第一？這些目標，從來不是
朱宗慶的首要考量。在創團之初，朱宗慶的遠景就是
「台灣走出去，世界走進來」。在 1990 年成功進行
首次海外巡演後，朱宗慶認為時機成熟，1993 年首
屆「台北國際打擊樂節」（簡稱 TIPC）成立，邀請
世界知名打擊樂團來台，共同為台灣觀眾呈現當今最頂尖的打擊樂演出，不只
國內轟動，國際打擊樂壇更是產生好奇：台灣此塊彈丸之地，能夠續辦多久？
二十多年過去，台北國際打擊樂節持續以三年一屆的步伐走下去，更在 2011 年
更名為台灣國際打擊樂節。不但是國內代表性的音樂節活動，更是世界數一數
二的打擊樂節。世界，真的走進台灣！

1993 年，來自世界的六個知名打
擊樂團，為 TIPC 開啟首屆先聲。

擴大而非寡佔

　　一般觀眾可能很難想像，「音樂節」要投入的成本有多浩大，一週十場緊鑼密鼓的音樂會，耗費的心力絕對勝過舉辦十次獨立製作。「TIPC 台灣國際打擊樂節」能夠以三年一屆的速度，穩健舉辦八屆二十餘年，背後支撐的力量，是朱宗慶的眼界：「從創團開始，我就告訴自己，不但要讓更多台灣人認識打擊樂，更不能讓台灣觀眾『只』認識朱宗慶打擊樂團，還要認識世界一流的打擊樂團。」

　　1993 年首屆 TIPC 台北國際打擊樂節，以法國史特拉斯堡打擊樂團（Les Percussions de Strasbourg）、德國三人打擊樂團（Tri-Perkussions-Ensemble）、日本岡田知之打擊樂團（The Percussion Ensemble Okada of Japan）、瑞典克羅瑪塔打擊樂團（The Kroumata Ensemble）、台灣朱宗慶打擊樂團、美國密西根大學打擊樂團（The University of Michigan Percussion Ensemble）等六團體打下基礎，來到 2014

年第八屆，音樂節規模不可同日而語，來自世界五大洲、十四國的十個團體和十位打擊樂演奏家齊聚台灣，在全台十個縣市舉辦三十場演出，創下歷年之最。

　　回首 TIPC 剛創辦時，朱宗慶打擊樂團在國際樂壇剛起步不久，草創時的 TIPC 既沒知名度，資源也十分缺乏，可以說硬著頭皮辦。然而只要努力必有收成之時，辦到第四屆，全球四大打擊樂團全數登陸台灣，打響打擊樂節的名號，也奠定了地位。第五屆 TIPC 乘勝追擊創下全亞洲首度舉辦「百人木琴」的紀錄，又在全球擊樂界掀起話題。

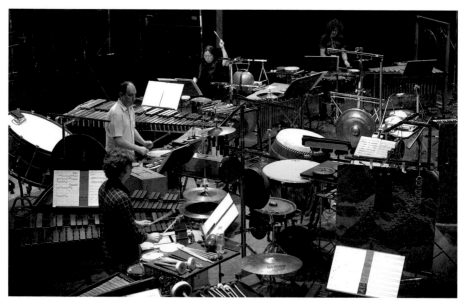

世界四大打擊樂團之一的法國史特拉斯堡打擊樂團是 TIPC 常客，目前舉辦八屆就來了五次，可見 TIPC 在世界打擊樂壇之重要代表性。

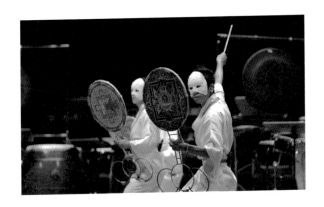

TIPC 積極引介台灣打擊樂藝術至
世界舞台，多次邀請台灣團體演
出，圖為薪傳打擊樂團參與 2014 年
TIPC 演出實況。

關照在地特色

綜觀 TIPC 在發展過程中有幾大特色，力求與國際連結的同時，也同步關照在地音樂與藝術的價值。音樂節初期，特別規劃「台灣打擊樂之夜」，敦請參加團隊演出台灣作曲家作品，藉此讓他們「把台灣的特色帶回去」。後來，包括史特拉斯堡打擊樂團、阿瑪丁達打擊樂團等世界知名團體皆主動演出台灣作曲家作品，「台灣打擊樂之夜」也就不再特別設立，如今，台灣作曲家的作品不時會出現在外國樂團的曲目安排中，TIPC 的耕耘成果可見一斑。

第二屆國際打擊樂節舉辦時，適逢樂團十週年慶，基於文化扎根在土地上，該屆最大特色是邀請多個台灣傳統團隊共襄盛舉，包括亂彈嬌北管劇團、鴻勝醒獅團、泰雅部薪傳藝術團等。另一方面，TIPC 雖然是朱宗慶打擊樂團創辦，不忘積極扮演台灣當代打擊藝術通往世界的橋梁，諸如十方樂集、台北打擊樂團、薪傳打擊樂團、1002 打擊樂團等皆多次受邀。

打擊樂節隨時扣緊時代脈動，從第三屆開始積極引進多元表演型態，第五屆登場時，Young 味達到最高點，迎接這群三十五歲以下的「新勢力」，當屆主題順勢喊出「世界擊樂新潮流」，從中也帶出世界打擊樂壇趨勢的轉變。朱宗慶指出，「現在打擊樂壇的趨勢特色是『小團體』如雨後春筍，兩到三個年輕人為完成一個短期或一次性的專案，很容易就組成團隊，但組織快、解散也快，比較不是以長期、永續的目的來經營。」缺乏長期的經營模式，或許是當下音樂團體共同的課題，但這也不全然是壞處，於此代表他們有更多發展的可能性，而且這些團體「跨界」合作的程度，遠遠超乎外界想像。

朱宗慶進一步觀察，目前打擊樂壇另一重要趨勢，是大家越來越注重「與傳統融合」，像是日本、韓國等在重視傳統打擊文化之餘，也開始認同只有將自身傳統適時轉化，對外傳播的力道才會更強。這樣的思維，朱宗慶打擊樂團成立初期，已經看得明白，進而喊出「結合傳統和現代、融合本土與國際」的音樂思維。

深化節慶價值

台灣國際打擊樂節歷經八屆二十餘年的經驗，在展演規劃上已經十分成熟，下一屆於 2017 年登場，將把觸角伸展到不同的領域，首先開啟「文化旅遊」的新路，讓中國大陸、亞洲、歐美的觀眾，不只來到台灣欣賞精采表演，更讓他們在旅行的過程中接觸風土人情。同時也將舉辦「打擊樂國際大賽」，期許能成為世界打擊樂界一個具有特色和公信力的人才匯聚平台。

從草創時期的篳路藍縷，到最近一屆的三十餘場演出，TIPC 不斷維持「台灣走出去，世界走進來」的宗旨，更成為台灣重要的音樂節品牌。

　　TIPC 長年透過文化力量，讓世界看見台灣。1993 年至今累積七十七個團隊與演奏家來訪。在音樂節創立之初，許多團隊需要多次互動才會有意願來台，如今不少音樂家是主動報名想要參與。從一開始的篳路藍縷，到現在的開花結果，在朱宗慶的眼裡「台灣走出去，世界走進來」，是 TIPC 台灣國際打擊樂節永不止息的使命。

1999-

傳承之格

TIPSC 台北國際打擊樂夏令營

樂團為何還要肩負教學重任？曾經擔任國立臺北藝術大
學校長的朱宗慶，認為「教學」不只是學校的責任。
下一代擊樂家的教育，不僅是演奏技巧與音樂知識，更
重要的是要有人能夠指引明路、授與經驗。一直以來，
朱宗慶打擊樂團便不斷開設講座與課程，提供新世代與
國際接軌、開拓視野的資訊、機會和管道，而最初由
「TIPC 台灣國際打擊樂節」延伸出來的大師班課程，也在學子的反應熱烈下，
成為年年舉辦的「TIPSC 台北國際打擊樂夏令營」，在暑期揮汗指導，費盡心力，
是為了什麼？不需多言，「傳承」兩字足矣。

一年一度的台北國際打擊樂夏令
營，已成為青年學子每年引頸期
盼的盛會。圖為 1999 年第一屆
上課實況。

從演出到教學

　　1993 年舉辦首屆「TIPC 台北國際打擊樂節」之時，朱宗慶深知邀請國際頂尖團體來台的價值，不是只有「演出」這麼單純，一定要把握千載難逢的機會，邀請這些世界級的一流音樂家與台灣學子交流，讓這些新生代不只在台下欣賞，還能藉由近距離的接觸、學習，甚至一同演出，吸收來自全世界的打擊樂養分。

　　眼見台灣學習打擊樂的學生逐年增加，三年一次的打擊樂節，無法因應學子的殷殷期盼，朱宗慶打擊樂團遂於 1999 年舉辦第一屆「台北國際打擊樂夏令營」（Taipei International Percussion Summer Camp, TIPSC），至今已累積超過兩千八百人參加，來台師資更網羅二十餘國、六十多位音樂家。現在每年的打擊樂夏令營，皆有一百五十位學子參與，一同揮灑出他們的擊樂之夏。

在 TIPSC 中，皆會安排「音樂以外」的各式課程，讓學員能夠以總體印象來「玩藝術」。

不能只懂打擊樂

通常大家想像中的音樂夏令營景象，大概就是不斷的練習、合奏，準備結業的成果發表，然而朱宗慶不作此想，他覺得要成為一位擊樂演奏家，就不能只懂打擊樂。就像朱宗慶創團時，便要求團員學習京劇鑼鼓，吸收傳統文化精髓，也會帶著他們到西餐廳裡，透過西餐禮儀，感受西方文化的典雅，還會集合大家在快炒店對酒划拳，感受庶民文化的歡樂，這些生活點滴，是朱宗慶認為在學校以外，更重要的學習經驗。

因此，在 TIPSC 的課表上，永遠會有「音樂以外」的事物，像是安排學員欣賞皮影戲演出、感受布袋戲的掌中天地、學習街舞的韻律等等，目的就是要讓這些學習中的青少年，養成不只是打鼓、敲擊木琴，而是要以總體的印象去「玩藝術」。

大家在夏令營一起「玩藝術」的成果，將於結業式發表。朱宗慶回想舉辦初期，他依循自己在學校的教學經驗，僅挑選表現傑出的學員上台演出，結果造成其他家長和學員的失落感。在仔細思考後，朱宗慶驚覺自己不應該這麼早就讓孩子「分高下」，於是重新規劃，讓所有參加夏令營的學員都有上台演出的機會。

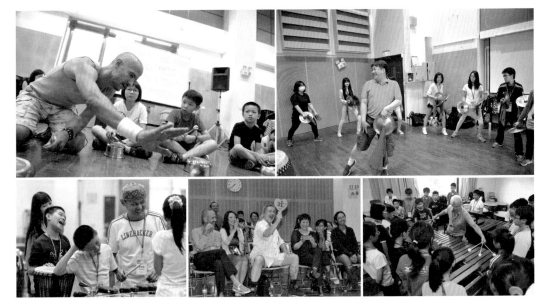

在 TIPSC 的完善規劃下，每一年夏天，新生代學子皆能在此收穫滿滿，揮灑屬於自己的擊樂時光。

同世代的平台

　　舉辦十幾年的打擊樂夏令營，最令朱宗慶印象深刻的是：「幾乎每一年都會遇到颱風！」但也因為次數太多，打擊樂夏令營在颱風期間已經有一套完善的「SOP」，合宜的安排讓家長放心地讓學員留在夏令營，於風雨中繼續練習。

　　打擊樂夏令營除了扮演知識傳承的平台，還提供同世代學子交流的園地，朱宗慶以過來人的語氣指出：「在他們這年紀交的朋友，往往是最真誠的朋友。」相信這些學員不管未來是否走上音樂之路，數年過去應該很難忘記，當年與世界級的大師一起度過的那個擊樂夏日。

2006、2012、2015

關懷之格

「聆聽・微笑」＆「樂之樂」

在三十年的音樂會製作當中，有兩檔音樂會的製作內容獨樹一格又感動人心：2006 和 2012 年的「聆聽・微笑」，以國際移工與新移民為主題，不但從東南亞的樂器、歌謠出發，更邀請他們上台，朗誦自己寫的新詩或短文，道出人在異鄉的苦與樂；2015 年的「樂之樂」，則是帶領觀眾穿越時空，以宜蘭「林午鐵工廠」製的鑼，到新莊「响仁和」做的鼓，交織出台灣傳統製樂工藝數十年來不變的堅持。這兩場製作，大概也是朱宗慶打擊樂團，讓觀眾拭淚最多的演出，這些感動其來有自，蘊藏著打擊樂團，長久以來的「關懷」之心。

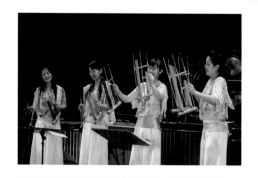

「聆聽・微笑」是朱團首次以東南亞音樂為主體的演出，更包含了對於國際移工及新移民的感謝之情。

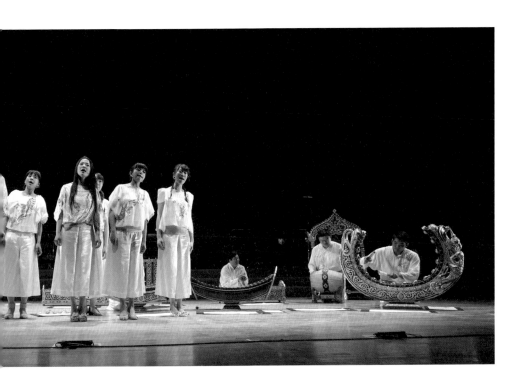

取之社會，用之社會

　　這顆關懷之心，並不是到了 2006 年後才突然乍現。早在創團初期，朱宗慶打擊樂團積極進入醫療單位演出，「我們應該是台灣最早前進醫院演出的表演藝術團體，」朱宗慶回憶：「現在台北榮總設有一個舞台，或許是因為我們過去幾次演出的效果不錯，而讓他們有了這樣的點子。」而一開始醫院對於「打擊樂」也有深深的誤解，生怕會「打擾」到病友。這些疑慮，都在美妙的樂聲中瓦解。冷冰冰的醫院高牆，頓時成為溫暖熱鬧的心牆，也讓病友忘卻一時的病痛。

　　有了台北榮總的成功經驗，朱宗慶打擊樂團腳步遍及全台，像是台中榮總、台南奇美、高雄榮總等，養老院、孤兒院與偏鄉地區，他們也不缺席。除了親臨現場外，朱宗慶打擊樂團每年的兒童音樂會製作，皆會在啟售前，保留一千多張票卷給弱勢團體，張開雙臂，歡迎他們一同在音樂的世界中翱翔。

「聆聽·微笑」不只是演出音樂，更邀請新移民與國際移工朋友上台，透過朗誦詩文，訴說自己的故事。

「樂之樂」邀請汪其楣編導，訴說台灣民間製樂工藝故事。

聆聽與感謝

延續長年對於土地的關懷之情，2006 年樂團邀請劇場導演、資深編劇汪其楣策劃編導「聆聽·微笑」音樂會。朱宗慶認為，新移民與國際移工，是台灣社會必須正視的新族群。在這場音樂會裡，觀眾可以聽到、看到來自越南、印尼、泰國、菲律賓等地的傳統音樂和樂器，加上新移民與國際移工朋友親自上台，朗誦自己寫的詩文，訴說個人的故事，不但讓同樣是異鄉人的同族群觀眾有所共鳴，更讓台灣的觀眾感同身受，深深理解他們的處境與困境。

「聆聽·微笑」除了故事內容有汪其楣的關懷視角，音樂呈現上朱宗慶打擊樂團更是毫不馬虎，不但與移工朋友多加接觸、聊天，了解當地文化以外，樂團更派出整組人馬前進越南採集民謠、蒐集樂器，「做事情必須要經過體驗，而不能只靠想像」這是朱宗慶領導樂團新製作時一貫的宗旨，也讓「聆聽·微笑」成為首次以東南亞音樂文化為主體的演出。

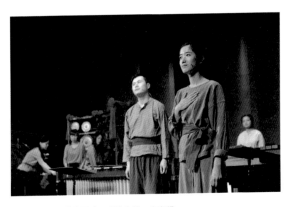

在講述傳統工藝的同時,「樂之樂」也交錯
團員自己的學習故事。

致敬傳統

　　2015 年搬上舞台的「樂之樂」,則是另一面向的關懷。台灣土地有許多值得
關注的聲音,聲音保存之餘,需要活化與推廣,尤能透過現代手法與當下社會和
民眾互動,傳達其內涵價值,如此才有機會「聲聲」不息。

　　「樂之樂」同樣由汪其楣策劃編導,以音樂劇場形式,訴說台灣民間製樂工
藝的故事。朱宗慶打擊樂團選擇與「打擊樂」最具切身關係,本身也長期合作的
兩個製樂夥伴:宜蘭「林午鐵工廠」與新莊「响仁和」為主題,從鑼鼓的歷史、
鑼鼓的製造到鑼鼓的演奏,娓娓道來傳統製樂工藝的今昔。

　　如果將民間製樂工藝視為「硬體」製作,音樂作品如同賦予「硬體」生命的
「軟體」。「硬體」單一展現時,多半只能是一種靜態的展覽,「軟體」加入後,
便有機會發揮軟硬兼施的效果,民眾見著了樂器,又聽見了聲音,烙在腦裡的印
象更為深刻。

「樂之樂」可貴之處，在於製作不僅止於以上「軟硬」搭配，進一步借助劇本台詞的串連，舞台效果的調味，建築起「台灣故事、台灣音樂、台灣樂器、台灣擊樂家」環環相扣的架構，因而產生出更多的趣味，營造出更多的感動。

朱宗慶打擊樂團成員在「樂之樂」中擔綱演奏家、歌者和演員。舞台上的「故事」由兩條線穿插，一條敍述林午銅鑼、响仁和鼓藝工坊兩大老字號的歷史、傳承和創新，另一條從演奏者自身出發，訴說學習鑼鼓以及打擊樂的酸甜苦辣。

音樂家在舞台上，雖然說的話像似台詞，實際上演繹的對象不是他人，娓娓道來的是自己的人生經驗。因此「樂之樂」可被視為團員、製樂者甚至是創作者之間的生命寫照，一首曲子、一首歌、一顆鼓、一只鑼，皆是台灣音樂走過的足跡。

從對新移民與國際移工的感謝之情，到體現傳統藝術的價值，朱宗慶打擊樂團的「關懷系列」未來將源源不絕，繼續製作下去。就像 2012 年「聆聽‧微笑」推出續集帶入新的移工故事，增加更多元的情感層面，再次以打擊樂的揮棒，傳達出最溫暖的力量。

一顆鼓、一只鑼，都是台灣音樂走過的足跡。

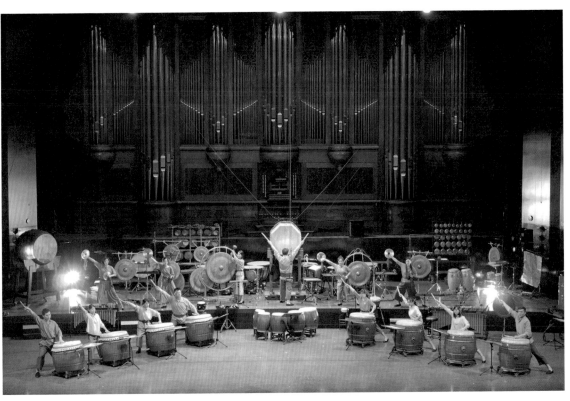

「樂之樂」希望告訴大家，我們應該對傳統工藝更加珍惜。

2010、2013

跨界之格

擊樂劇場《木蘭》

戲劇元素經常使用在朱宗慶打擊樂團的音樂會製作，
不管是「聆聽‧微笑」、「樂之樂」，或是每年皆
會上演的「兒童音樂會」，都有戲劇色彩內含其中。
2010 年，打擊樂團推出全新製作《木蘭》，卻是第
一次冠上「擊樂劇場」的名稱。對於用字精準的朱宗
慶而言，《木蘭》的演出，是他首次、也是目前唯
一一次，認可為「擊樂」與「劇場」之間的「跨界」
創作。

2010 年《木蘭》，其實是意外的
果實，也為 2013 年新版《木蘭》
奠下基礎。

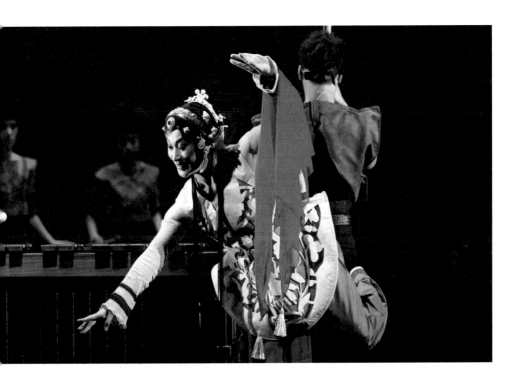

雙面木蘭

　　《木蘭》的誕生，像是一個意外的果實，從準備到首演不到一年，卻開創朱宗慶打擊樂團的新格局。2009年，朱宗慶建議駐團作曲家洪千惠譜寫一首結合京劇與擊樂的曲子，她以穆桂英的故事為底，創作了《披京展擊》。當下朱宗慶認為這樣的形式有發展潛力，立刻建議洪千惠可以繼續發展更大規模的作品，於是她選擇了「花木蘭」作為主題。就在《木蘭》還處於蘊釀期，兩廳院突然釋出隔年檔期，《木蘭》從軍日人算不如天算，就這樣訂了下來。

　　2010年《木蘭》首演反應不俗，但朱宗慶站在藝術總監的角度，並不滿意，當晚他找來洪千惠與導演李小平，表達再做一次的想法，而且不排斥「全部換新」。歷經兩年多的「換血期」，2013年新版《木蘭》正式登台，朱宗慶「擊樂劇場」的理念終被落實。

真正的跨界

朱宗慶堅持以「擊樂劇場」而非籠統的「音樂劇場」稱呼《木蘭》，主要彰顯打擊樂在舞台上的主體性。相較 2010 年版的《木蘭》，新版《木蘭》變動了百分之九十的內容，只要是無法以打擊樂器來展現的部分，就予以剔除。

2013 年的新版《木蘭》，幾乎變動了百分之九十的內容，以完全打擊樂形式來呈現。

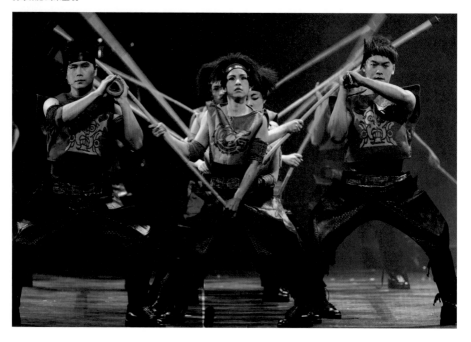

　　新版《木蘭》以音樂為依歸，台上三位京劇演員的加入，主要發揮畫龍點睛的功效，尤以飾演「京劇木蘭」的武旦朱勝麗為最。音樂相對於戲劇、舞蹈等藝術顯得抽象，因此在製作中，「京劇木蘭」的任務在於構織觀眾眼中木蘭的形象和個性，但以整體藝術的角度來看，作曲家將京劇唱腔本身也視為音樂線條、創作聲部的一部分。

　　既然以音樂為中軸，新版《木蘭》更著重擊樂與劇場兩者的統整與融合。首先在文本上，導演李小平跳脫原先強調歷史的重釋論述，轉而集中木蘭內心的世界，以及心境投射出的事物，雖然在敘事格局上，比「舊版」顯得較為內縮，但也因此來得聚焦，尤其音樂的特質，抒情本優於敘事。

　　在李小平與洪千惠的攜手合作下，打擊樂試圖以各種形態進出舞台。音效上，可以聽到木蘭回憶兒時鞭炮聲，是由豆子散在鼓皮上的作響聲；左鄰右舍過年時節的熱鬧，舞台上不是「七嘴八舌」，而是杯碗敲擊出的「七聲八響」。符號上，一台台馬林巴琴緩緩徐徐在舞台上推移，如同一具具從戰場送回的棺木，在旁的演奏家象徵送靈人。角色上，團員扮馬，以腳踏聲模擬馬蹄聲；團員化為士兵，在台上施展京劇基本功法十八棍，耍棍之際結合節奏進行打擊，具趣味性更具戲劇張力。

　　同時，「京劇木蘭」雖然以異質的身分介入，在適當的鋪墊下，發揮良好的效果。木蘭現身時，打擊樂最基本的功能是轉化為鑼鼓點，其次以音樂烘托木蘭的心境和刻畫環境氛圍，進階上，音樂則要成為木蘭自我反照的一面鏡子。當中「紅綾家別《離鄉》」一段，是「京劇木蘭」朱勝麗和「擊樂木蘭」吳珮菁的對話，兩者的「聲音」重疊、分離又交錯，既是反照也是另一面的自己。

征服華人世界

　　《木蘭》將朱宗慶勾勒的擊樂劇場，做了充份的表述，站在全球擊樂發展的軌跡上，樂團透過音樂作為國際語彙，結合華人以及台灣的文化風貌，開創出擊樂全新的可能。

　　新版《木蘭》2013 年 4 月國家戲劇院首演，同年跨海前進北京國家大劇院、上海文化廣場、廣州友誼劇院、廈門大劇院。由於《木蘭》以「新」為「貴」，綜合擊樂、劇場、戲曲等元素，原本深怕中國大陸觀眾無從接受，然而滿座的票

房和媒體正面的評論，讓《木蘭》首次踏出台灣，便凱旋而歸。尤其在對岸觀眾的回饋裡，出現許多超乎想像的「解讀」，也讓朱宗慶感受到，「擊樂劇場」這樣的表演型態，確實可以帶給觀眾更多的刺激與思考。

　　從二十多年前開始，朱宗慶打擊樂團即投入音樂結合劇場的嘗試，《木蘭》只是更進一步，確立了「擊樂劇場」的形式，朱宗慶未來不排除推出其他「擊樂劇場」的計畫。不過，擊樂劇場所需的製作費用比一般音樂會高出許多，雖會造成財務上更大的負擔，但是朱宗慶並不願就此放棄理想，「如果不在框架之外多進行嘗試，又怎麼能夠發現新的方向？」

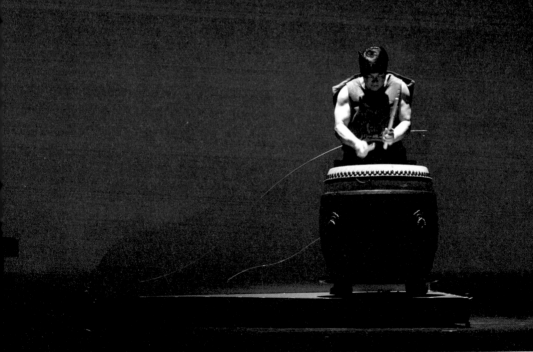

2012

突破之格

「擊度震撼」

2012 年 3 月 24 日，朱宗慶打擊樂團以「擊度震撼」敲響台北「小巨蛋」，不但是團史上重要的里程碑，更是國內表藝團體首次在小巨蛋進行全場節目製作。迎接這場演出，朱團出動一團、二團以及躍動打擊樂團，總計五十名團員，加上踢踏舞者、現代舞者以及流行歌手，創造出一場別開生面的演出形式。現場一萬多個位置座無虛席，觀眾跟隨擊樂的節奏興奮一整夜。這場突破擊樂格局的大膽嘗試，也為朱宗慶帶來了「擊度震撼」！

2012 年走進小巨蛋的「擊度震撼」，不但是朱團的重要里程碑，更是台灣表藝界一大盛事。

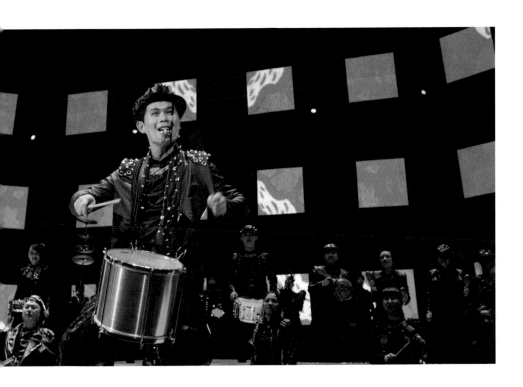

瘋狂的製作

　　朱宗慶的「震撼」，是因為這場「空前絕後」的演出為樂團帶來沈重的財務負擔，衍生出近乎一千萬台幣的赤字。不過，若是從音樂展演和呈現的角度來看，朱宗慶可是一點都沒後悔，反倒覺得能夠完成「擊度震撼」，十分有成就感。赤字的產生，出自朱宗慶對於演出品質的高度要求，一路堅持不妥協的結果。

　　前進「小巨蛋」出自當時一位媒體主管的提議，他本身是朱宗慶打擊樂團的樂迷。朱宗慶約略評估，樂團過往音樂會觀眾入場人數上限為六千人，在小巨蛋演出，總共一萬個座位，代表有機會拓展超過四千位新觀眾，想到對於打擊樂的推廣具有一定成效，便一口答應。

　　答應之後便是煩惱的開始，因為朱宗慶過去常在報紙專欄或是部落格裡提到：「我很反對非小巨蛋的節目去小巨蛋演出，除了對藝術家不尊重，更有欺騙觀眾

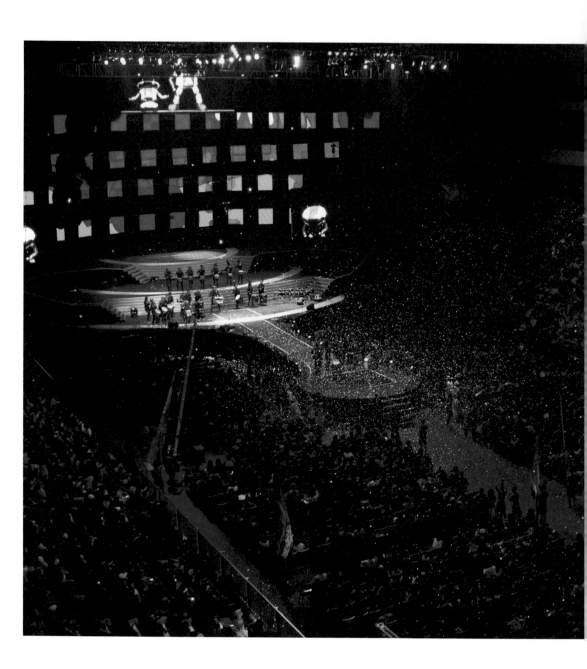

的嫌疑。」這次主角換成自己，一方面避免落人口實，另一方面對自己負責，朱宗慶向團隊下達命令，一定要依小巨蛋的環境設計節目。

在小巨蛋偌大的空間裡，如何克服音響問題，樂團找來台灣、香港、日本等地專門辦理大型音樂會的廠商與音響統籌，研究解決良方。「擊度震撼」的觀眾席也因為舞台高度的關係，通通重新架高，讓觀眾能夠清楚欣賞台上的演出。到了首演的前兩天，朱宗慶還不惜血本，臨時決定要加印節目冊，贈送給所有觀眾。

樂團同樣震撼

光是解決硬體設備就已困難重重，需要費盡心思和資源，更何況是涉及音樂會的內容面向。音樂上的編排，才是整場音樂會的靈魂，平常打擊樂團節目的構思，是以容納兩千人的音樂廳為對象，如今來到小巨蛋，迎面而來的是上萬名觀眾，需要的是演唱會的規格。朱宗慶找來樂團長期合作的作曲家櫻井弘二出任音樂統籌，郭蘅祈（郭子）擔任導演，李明道統籌視覺，嘗試透過一個故事主線，串起一百三十五分鐘的音樂會。

在櫻井弘二的安排下，「擊度震撼」的演出曲目，在新創之餘，更綜合打擊樂團幾十年來的經典曲目，這些歷久彌新的音符全面重新編曲、加工，力求在小巨蛋的舞台，增強樂曲的爆發力和感染力。為了提前適應小巨蛋內的音響，「擊度震撼」的彩排，特別移師到松山文化園區內的老倉庫，讓團員在迴響極大的環境裡，找到聆聽彼此的方式，做出整齊劃一的演出。

在朱宗慶的堅持下，不惜成本也要把小巨蛋打造成最適合演出的環境。

　　演出時，團員被要求時間掌握必須分秒不差，才能夠與舞台視覺完美搭配，因此每一位上台的音樂家，都需要戴著耳機，確保隨時與控制室聯繫，對於習慣在台上盡情演奏的團員而言，實為一大挑戰。不過，對於被朱宗慶已經操練到字典中沒有「不可能」的朱團團員，最終做到每個動作順暢連接，把耳機中的讀秒完全融入節奏裡。

為了適應小巨蛋的音效，朱團特別
進駐松山文化園區的老倉庫排練。

即便依循小巨蛋環境
改編演出型態，經典
曲目《射日》的藝術
價值一絲不減。

全方位的表演

在一切為「小巨蛋環境」做好準備後，朱宗慶最重視的，莫過於要讓「打擊樂」位居主角地位。像是經典曲目《射日》或是《鑼鼓慶》，被改編為適合小巨蛋的演出型態後，依然保有原本的藝術價值，又或像邀請歌手萬芳一起合作的橋段，朱宗慶也相當謹慎，不讓它成為純粹的「唱歌伴奏」方式，於是眾人熟悉的《新不了情》，搭配上的是日本木琴大師安倍圭子《海濱的回憶》，熱鬧的搖滾情歌《愛情限時批》，則與繼田和廣《夢幻列車》相得益彰，觀眾也在這些熟悉的旋律裡，輕鬆接觸了打擊樂的經典名曲。

「擊度震撼」演出後，深獲好評回饋者眾，朱宗慶認為「多元曲目的選擇」扮演重要關鍵。因應數量龐大的觀眾，舞台上盡量展現打擊樂的各種風貌，有戲劇的、通俗的、互動的、當代的，「每一種音樂風格，都會符合某些觀眾的口味，自然對音樂會留下正面印象。」一直到現在，不少人還會持續與朱宗慶分享當晚的感動，並且好奇詢問樂團是否有機會再次前進小巨蛋，相信若有這麼一天，只要朱團出馬，保證會是另一場「震撼」！

2014

創新之格

歐洲巡迴音樂會「經典與創新」

1982 年，朱宗慶獲得維也納音樂院打擊樂演奏家文憑，回台開創屬於他的擊樂王國。三十二年後，他率領朱宗慶打擊樂團，再度踏上「音樂之都」。在維也納音樂廳登場的音樂會不但讓現場觀眾正視台灣音樂家的演出實力，更透過朱宗慶打擊樂團數首代表性的委託創作，讓歐洲樂壇驚覺：二十一世紀的打擊樂發展，在台灣已經達到嶄新高度！

2014 年的歐洲巡迴音樂會，不只是演奏令觀眾為觀止，委創曲目的安排，更讓歐洲樂壇驚豔！

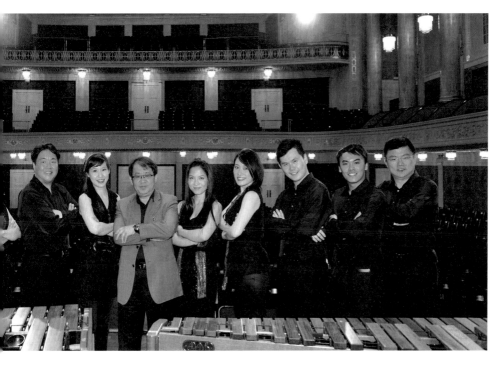

創新的責任

「演奏、教學、研究、推廣」是朱宗慶賦予打擊樂團的使命。四個要素相輔相成，成就他理想中的表演團隊。四面向中，「創新」是不可或缺的基本精神，朱宗慶認為，即使沒有前例可循，也要不斷嘗試。它可能即時獲得共鳴，也可能暫時不被大眾接受，但只要是有價值和有意義的創新，終有機會影響後世。

譬如匈牙利作曲家巴爾托克在二十世紀初，發表許多探索打擊樂聲響的作品，這些跨時代的概念，深深影響二十世紀的作曲家。即便到了今日，巴爾托克的作品，聽起來不再「新鮮」，但是當時因為他的高瞻遠矚，才有機會開啟後輩作曲家的視野。又如朱宗慶打擊樂團委託、法國作曲家嘉荷・雷瓦提的《三部曲》，樂曲行進間嘗試用提琴的琴弓代替琴槌，拉奏木琴、鐵琴，進而創造出特殊的聲音，當時被視為突破性的嘗試，現在則普遍被運用，從中可見委創發揮的潛在影響力。

朱宗慶重返當年求學的維也納音樂院。

驚豔歐洲樂壇

　　構思 2014 年歐洲巡演曲目時，朱宗慶的選擇依循創新邏輯，以多首「委託創作」搭配「經典曲目」，構成「經典與創新」的主題。朱宗慶以如履薄冰的心情面對歐洲巡迴，依照他過往留學維也納的經驗，歐洲人聆聽音樂的素養和品味很高，從不掩飾喜惡，因此他一開始十分擔心，深怕音樂會安排的曲目無法獲得認同、引起共鳴，沒想到反應異常熱烈，他心中的大石頭終能落地。

　　音樂會全場七首曲目，包括五首委託創作，兩首經典作品。上半場以《三部曲》揭幕，這一首具備完整當代概念的西方作品，徹底對現場觀眾產生說服力——這群演奏者是能夠駕馭西方語彙的，而非「東方傳統鑼鼓樂團」。有此定位之後，樂團端出鍾耀光融合非洲加納鼓樂與中國農村節慶鑼鼓的《第五號鼓樂》。接著是尼柏夏‧契可維契（Nebojša Jovan Živković）的《獻給節奏之神》，這首已列入打擊樂經典之林的獨奏鼓樂作品，展現樂團副團長何鴻棋「唱唸作打」的功力，台下觀眾屏息以待，看看這位來自台灣的演奏家會玩出什麼花樣。張瓊櫻《射日》接續登場，這首曲子從首演至今，伴隨打擊樂團征服各地舞台，以戲劇性和技巧性取勝，尤其是首席吳珮菁六根琴槌的琴藝。

　　上半場樂曲的豐富度，已讓台下看得目不轉睛，到了下半場樂團乘勝追擊，

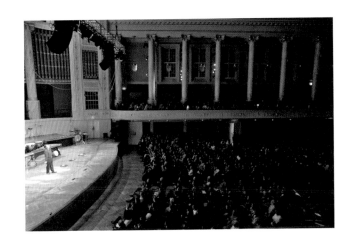

朱團精湛的演出，加上多元的曲目安排，引起滿場觀眾屏氣凝神聆聽。

透過櫻井弘二為樂團創作的《伊邪那岐》，體現以西方擊樂傳遞東方美感；麥可・奧可福的《好奇》，將玩具、鍋鏟入樂，展現擊樂的無限可能。壓軸曲目推出副團長何鴻棋所寫的《鑼鼓慶》，以西方技巧演奏中國獅鼓，並結合拋棒、接棒、跨鼓等動作，結束後觀眾歡聲雷動、大聲喝采。

永續的價值

　　有了歐巡音樂會的美好經驗，朱宗慶確信他一路堅持的「創新」有其價值。三十年來超過兩百首作品，成功搭建擊樂創作的舞台，更重要的，這些委託創作中的優秀作品透過樂團反覆演出，將有機會從朱團曲目，成為全球打擊樂的資產。

　　推行樂曲委創多年，樂團下一步是什麼？早在二十五年前，就有人向朱宗慶提出此疑問。在他心中沒有任何一件事情是突然的，唯有堅定的「往前走」才有機會預見未來。朱宗慶常說當自己對眼前的事務茫然時，總會反問自己「價值在哪裡？」只要事情具有任何個人價值、樂團的價值、參與者價值，或擴及社會價值、國家價值，甚至是世界價值，這件事就不可放棄。朱宗慶三十年來，在擊樂上的格局，不只在樂團的演出中展現，更深刻反映在他們永續經營的價值中。

第 五 樂 章

擊友

真情老友

他們的真情無價，在朱宗慶打擊樂團發展過程中，
是樂團堅實的臂膀，適時指點迷津，
給予無私的支持。

（依姓氏筆劃排序）

傳統與創新的實踐

音樂家申學庸

　　有人問我：為什麼對學生總是讚美，從來不批評？從 1950 年代創立國立藝專音樂科，投身音樂教育數十載，我始終認為，年輕人是國家未來的希望，即使有不足，但有進步的空間，應該看他們的優點。

　　我沒有偉大的教育理念，就是以「心」待學生，和他們一起學習、成長。宗慶是藝專音樂科的學生，他創團後每場音樂會我幾乎都沒錯過，看到樂團在他的帶領下，不斷進行音樂的探索與實驗，一次比一次進步，是我最大的快樂。

　　2015 年朱宗慶打擊樂團年度公演「樂之樂」，邀請戲劇界汪其楣老師以台灣傳統鑼鼓製作工藝為故事發展，融合演奏、歌謠、戲劇，生動的表演形式已跳脫一般的音樂會，更像是一齣樂劇。

　　台灣在談文化創意產業，這就是最好的示範。團員以西方打擊樂的技巧訓練，將傳統鑼鼓發揮得淋漓盡致。鼓聲如珍珠一串串落下，和諧而圓潤，鑼聲的波動也有線條。每個時代都有每個時代的聲音，朱團在傳統的根基下進行創新，打出屬於這個時代的聲音。

　　宗慶不只有想法，還有規畫力、執行力，他將打擊樂從藝術殿堂推廣到廣場、廟會、成立教學系統從小孩開始扎根、培養年輕擊樂人才、委託創作……一步一步穩扎穩打，全方位擘畫經營，將原本邊緣的打擊樂變成主流，還將樂團帶向國際舞台，在歐美亞洲等國演出，獲得好評。

　　朱團團員各個擁有優秀的專業背景，對於音樂的想像或許各有定見，卻展現很強的向心力，死心塌地跟著朱老師，朝著同一個方向邁進，最大原因是：宗慶也是以心待人。

　　台灣最美的風景是人，各行各業都有忠於自己，為這塊土地默默耕耘的園丁，表演藝術界也有許多美麗的風景，朱宗慶打擊樂團、雲門舞集、優人神鼓、台北愛樂合唱團、紙風車兒童劇團……，即使遇到挫折跌倒了，再站起來又是一番新天地，台灣因為他們而幸福。

　　我相信：走過三十年的朱宗慶打擊樂團，未來還會散發出更耀眼的光芒，這是我對宗慶的期許，我也會繼續做個鼓掌者，為他們加油打氣。

台上台下都是朱宗慶的舞台

教育工作者吳靜吉

皮克斯動畫工作室創辦人艾德‧卡特莫爾（Ed Catmull）在《創意電力公司》（Creativity, Inc.）一書中提到，打造皮克斯兩個成功關鍵，一是創意，二是團隊的合作及信任。

這讓我想到朱宗慶打擊樂團。打擊樂，原本處於非主流的位置，因為朱老師的創新能力，不但在台灣遍地開花，也讓國際看見台灣。

幾十年來，我和朱老師一直維繫著「若即若離」的友誼。早年還沒見過他本人，就常聽新象創辦人許博允說：「朱宗慶是個不錯的年輕人。」後來在北藝大、教育部、兩廳院等場合碰面，以及朱老師創立樂團時邀我擔任顧問，總是很客氣向我「請益」。說實在，朱老師做事情有規畫，有願景，我沒幫上什麼忙，倒是從旁觀察發現，當年許博允口中「不錯的年輕人」，確實有兩把刷子，是個不可多得的人才。

一個成功的領導人，除了專業素養，還要具備創新的能力。朱老師不論在經營樂團，擔任兩廳院主任、藝術總

監、董事長，或是北藝大校長，都看得到他強烈的企圖心，做事果斷而積極，推動兩廳院改制行政法人，意志堅定，身段柔軟，不卑不亢，他對台灣文化藝術的貢獻是多方面的。

朱老師的創新能力充分發揮在北藝大校長任內，他整合電影與新媒體科技設立「電影與新媒體學院」，成為台灣第一個培養新媒體創作人才的學院。為了讓學生在正規課程之外有更開闊的視野，北藝大廣邀文化、企業、政治界傑出人士舉辦「關渡講座」；他更突破社會對於大學空間的想像，邀請知名餐廳進駐，以美食做為橋梁吸引民眾走進校園，這些美食消費者將來都有潛力成為藝術的消費者或贊助者。

朱宗慶打擊樂團更是創意的最佳範例，成功的模式在全世界也少見。朱老師具有很強的管理能力，知道如何帶人，更重要的是，他為樂團找到清楚的定位。從創團初期融合東西方打擊樂、加入生活元素、和觀眾互動，以及近年跨界和數位科技的實驗探索，朱老師隨時都在動腦筋，找尋新的創意組合，與時代脈動同步呼吸。

我曾任學術交流基金會執行長多年，負責推動傅爾布萊特（Fulbright）獎助學金交流計畫，台灣許多優秀藝術家及學者都曾因為這個獎助，到美國開拓視野，吸取新的養分。1990年代，朱老師也曾獲得獎助前往美國考察，我想這個計畫最大影響是，離開一個熟悉的環境到陌生的國度，必須改變舊有的思惟，在抽離與新舊對比的過程中，新的創意也跟著產生。朱老師的吸收能力強，我相信：那趟美國之行，他和不同藝術領域的人接觸，一定激發出更多的創意實踐在他的工作上。

表演團隊除了為生存打拚，也以不同形式在台灣各角落推動藝術扎根工程，

繪就一幅幅動人的風景：雲門戶外公演、紙風車兒童劇團從 319 到 368 兒童藝術工程、優人神鼓行腳幫助中輟生的行動學校計畫、明華園成立兒童劇團、當代傳奇開辦「傳奇學堂」，朱團則是設立教學系統「遍地開花」。教學系統像是定點的學校，讓各縣市的孩子享有同等的音樂學習權，透過寓教於樂的體驗式教學，這些孩子以及他們的父母都有可能成為「粉絲」，這裡的「粉絲」，未來可能是專業的合作者（音樂家），也可能是觀眾或贊助者，產生經濟學中的「外溢」效果。

　　莎士比亞在《皆大歡喜》（As you like it）說：「人生如舞台。」朱老師一輩子都在實踐這句話。在台上，他是認真精進打擊樂的藝術家；在台下，他創造機會給年輕人，鼓勵本土的音樂作品，培養音樂愛好者，也努力行銷文化藝術，認真扮演好每一個角色，台上台下都是他的創意舞台。

　　這幾年，雲門歡度四十歲生日、新象三十五週年、優人神鼓二十五週年、紙風車二十週年、當代傳奇三十週年、1983 年明華園於國父紀念館演出《濟公活佛》也已超過三十年……，朱團也邁入而立之年。回顧 1970、1980 年代台灣的藝術資源雖然匱乏，創意的能量卻很強大，大家把握機會，也創造機會，耐得住寂寞，終於走出屬於自己的道路，那是一個文藝勃發向上的年代。

　　朱團歡慶三十週年的今天，我不想懷舊遙想美好的當年，而是向前看。對於朱團的下一步完全不必擔心，因為，朱老師是個腦袋和行動都閒不下來的人，永遠都在想新的創意，並且起而行。我更關心的是，現在和未來，台灣還能有什麼樣的創意？這是政府主其事者及年輕一代藝術工作者需要深切思考的課題。

快樂的鼓掌者

律師林信和

　　我是法律人，沒甚麼藝術天分，但敬愛的劉鳳學老師牽起我和藝文界的緣分。

　　1978 年我留學德國海德堡，以及其後在慕尼黑攻讀博士擔任學生會長期間，因曾協助安排劉鳳學老師連同汪其楣老師率領新古典舞團在德國的演出，因緣際會認識了藝文界公認的最可敬長者，我親炙和藹可親的藝術大師，誠然難以忘懷。沒想到十年之後，已經擔任兩廳院主任的劉老師會出現在我的小事務所，說是記得我這個人，邀我兼任兩廳院的法律顧問！如此這般神奇，我這個門外漢就一腳踏進藝文圈，認識了眾多藝文大小咖，不知不覺成為大家的好朋友，這其中包括了朱宗慶老師，他拉近了我與藝術家的距離，擴大了我在藝文界的視野！

　　後來大家成為好朋友，我虛長一歲，習慣直呼他宗慶，儘管他都喚我林大律師。

　　劉老師同時間商借朱老師擔任兩廳院顧問兼規畫組組長，這使我們開始有些法律事務的往來，後來是宗慶對於契約與著作權問東問西，使我們有了較密切的互動。其實，我個性內向、比較怕生，跟宗慶的外向豪邁差異很大，但兩人卻是一見如故。記得剛認識時他客氣禮貌，害我以為他就像我認識的劉鳳學老師、吳漪曼老師般，是位溫文儒雅的藝術家，熟識後才發現他雖然待人溫和體貼，做起事來是個不折不扣的「拚命三郎」，認為該做的事情「雖千萬人，吾往矣」，一副不達目標絕不中止的模樣。

　　回顧我的律師生涯，比較具公益性的，除了促成消費者保護、公害防治、菸害防制等諸法，以及大安森林公園的保留（感念黃大洲市長睿智的決定），就是協助宗慶推動的兩廳院行政法人化。宗慶有超強的領袖特質，拉我進入「兩廳院願景小組」，既沒徵詢，也沒有邀請，而是理所當然的「指定」，毫無商量的餘地。

　　雖然「被迫」當了願景小組的義工，我甘之如飴，我留學德國本來就是學公法的，對於國內公共事務不分性質一律遁入私法（財團法人化）的做法早覺不妥，一聽到宗慶竟然提到考慮推動兩廳院行政法人化，我隨即附和：「這才是兩廳院正確的選擇！」從此，只見宗慶奮不顧身，一路披荊斬棘，朝著建立我國第一個行政法人的叢林小徑奮勇邁進。

　　戰後的日本醉心於建立各種特殊法人，以順暢地執行各項公共任務，尤其1990 年代以來行政法人的建制，把不適合繼續由政府組織推動的公共事務，轉為成立行政法人負責。經過不斷檢討、修正與改廢，現有超過百個相關組織，法制

相當成熟。台灣和日本的文化背景類似，卻不顧他山之石，長久以來便宜行事，各部會與各級政府紛紛編預算捐助成立私法性質的財團法人，以為這樣就可以鬆綁政府機關的桎梏，這就好比希拉蕊使用私人伺服器處理國家外交事務，何其不當而不自知！

行政法人和財團法人最大不同是，行政法人仍屬公法人，是廣義政府組織的一環，仍然受到公法的監督。這個公法體制最大的好處是在鬆綁，但不是免除政府機關會計、審計、採購等控制，透過專業的經營管理，提升組織效能，確保公共任務的達成。

國家對於國民藝術水準的推展與提升為當代國家最為高尚的公共事務，必須依其任務特性而為不同之處理，當然不可全部付諸私法領域。但社會跟政府對於行政法人不但陌生，還有疑慮，陰謀論者說是反對黨要瓦解政府，或說政府要獨立的行政法人自負盈虧任其自生自滅，所以各方質疑及反對聲浪如排山倒海，但宗慶毫不畏縮，不辭辛苦南北奔波溝通說明，不舍晝夜逐一拜會立委親自說理，終能使「國立中正文化中心（兩廳院）設置條例」2004年一舉立法通過，而且是在還沒有「行政法人法」的框架法（或稱模範法，常見誤稱母法者）之前，兩廳院就成為全國第一例行政法人。

從組織規畫到立法完成，兩廳院行政法人「只」費時三年，它的改制成功既是「時勢造英雄」，也是「英雄造時勢」。當各界都在袖手旁觀，甚至等著看笑話的時候，宗慶兀自向前衝刺，他的智力、毅力和耐力俱都驚人，十足是個創造歷史的人！可見創造歷史不一定非得革命，我從他身上看到：歷史的創造者確需無比的智慧、勇氣和拚命。

　　我和宗慶相識超過二十年，兩人固無官場上的「肝膽相照」，但可有鄉野的「推心置腹」。我未曾參加他的傳統火鍋會，更沒有成為他的酒友（女兒小朱朱出現後他就不勝酒力了），所以兩人是名符其實的「君子之交淡如水」。兩廳院改制成功，不明究理的人以為他的好友群會跟著「雞犬升天」，但我永遠做他的民間友人，不隨他進入公部門擔任任何職位，這個決心未曾因人改變，對宗慶亦同！

　　宗慶不但殫心竭慮為改善台灣的藝文環境、發揚台灣的文化光度而奮鬥，更以三十年的毅力打造出一個集合樂團、教學系統的打擊樂王國。在這個以他為名的打擊樂家庭裡，宗慶是嚴師，對於專業有最嚴格的要求，只要他語氣一個停頓，還無需使眼神，或甚至發脾氣，團員就知道朱老師在想什麼，要的是什麼！他要求團員不能因循驕縱，不斷有獨奏發表，隨時精進向前，否則就會被淘汰。但他也是個毫無保留的慈父，對待團員如同家人，彼此間有著兄弟姐妹般的緊密情感。

　　我的辦公室一直掛著朱團的大合照，每回看著這張幸福的家庭照，心裡就有滿滿的感動。朱團能夠屹立三十年而更加多采多姿，是因為宗慶這位大家長有著遠大的目標，清楚的藍圖，而且以身作則，徒子徒孫們自然追隨打拚，蔚成一個無法被打擊的打擊樂王國。

　　這位才氣縱橫的人，每提出一個想法或計畫，總帶給身邊的人無比的驚喜。看著他陸續發表的專文，揣摩他擘畫的美麗願景，我心悅誠服地當個快樂的鼓掌者。

林信和

打出一個台灣奇蹟

舞蹈家林懷民

朱宗慶打擊樂團是台灣奇蹟，也是全世界的一個奇蹟。嚴格來講，放眼全球打擊樂團，擁有國內外聲譽，而且在國內票房擁有高度號召的，很少。至少，沒有像朱宗慶打擊樂團，這樣子受人歡迎。這是全世界沒有的現象，在台灣有，在朱團。

在朱老師的帶領下，樂團永遠有短、中、長期計畫，所有事情依照規劃進行，然後再以經營管理的概念進行檢視。我想整個台灣，用這樣的方法來經營樂團的，只有朱團。朱老師不僅創立樂團，也創辦了打擊樂教學系統，讓許多孩子，在成長的過程裡，有一個音樂啟蒙。

打擊樂比舞蹈容易親近人、容易玩、容易上癮。在推廣方面，朱宗慶打擊樂團做的非常好。例如，在台東的「寶抱鼓樂團」，團員是一群沒有真正學過音樂的原住民青少年，在公益平台創辦人嚴長壽先生的引介下，朱團副團長何鴻棋隔週一次下去指導，幾年下來，孩子們的鼓藝日益精進。2014 年台灣國際打擊樂節「寶抱鼓」負責開幕，整場演出下來，從前台的觀眾到後台的音樂家，外國人、台

灣本地人，各個皆感動不已。

　　我在 1983 年認識了朱老師，那是國立藝術學院舞蹈系創辦的第一年，系上需要一位音樂老師。於是透過作曲家賴德和推薦，剛從維也納回來的朱老師就這樣在舞蹈系開始了他人生第一個教學工作。他在系裡教大家透過打擊掌握節奏，課堂上也會配合舞蹈動作進行伴奏，一年的音樂課結束，他的殺手鐧便是要求同學把史特拉汶斯基那個不按牌理出牌的作品《春之祭》拍子完全數出來，數得不對，就不能過關。這樣的訓練為舞蹈系的同學奠定非常良好的節奏基礎，不僅不怕節奏複雜的音樂，甚至知道如何去拆解它。

　　1986 年，舞蹈系學生搬演雲門《薪傳》時，朱老師帶著他的打擊樂學生一起參與音樂演出。國立藝術學院原校址在台北市國際青年活動中心，之後搬到蘆洲，朱老師與他的第一屆團員、學生，在一個很熱很小的鐵皮屋裡練習，他們打得認真、全身是汗，鐵皮屋內充斥著熱氣。因為這樣的拼勁、因為這樣驚人的毅力，我知道，他們會走得很遠。

　　朱宗慶打擊樂團正式成立後，與雲門展開長期的合作。不只在《薪傳》，還有《九歌》、《脈動大地》。那時只要我遇到編舞卡關，需要打擊樂來過關的時候，就會請樂團來演奏一下。我非常懷念朱老師自己仍然在舞台上打鼓的《薪傳》。那時的他不是「打鼓」，而是「砍鼓」，所以有一種氣魄，出來的鼓聲非常驚人。而如今再聽，當時的錄音不但記錄下了我們的青春，也記錄下了台灣藝術家一同在這塊土地上，奮力一搏的精神狀態。那些努力中滴落的汗水，也在今日結成飽滿的稻穗。

人生第一順位

作曲家許博允

　　朱宗慶原本主修單簧管，改學打擊樂的關鍵啟蒙老師是美籍打擊樂家麥蘭德（Michael Ranta）。

　　在西方近代音樂史上，有三位深受東方哲學思想影響的作曲家：John Cage、Harry Partch 和 Lou Harrison，Ranta 的老師就是 Harry Partch，受到老師的影響，Ranta 對於東方文化也相當著迷，1970 年代旅居台灣多年，剛好住在北投，我們成了鄰居，也是音樂上無話不談的好朋友。

　　Ranta 的簽證即將到期，無法再居留。我找當時的中國文化學院（現為中國文化大學）音樂系主任吳季札商量，希望在音樂系開課，Ranta 就可以申請延長居留時間。教育部規定三名學生才可以開課，不限本校，跨校選修也可以，我又幫忙「招兵買馬」，找了在文化學院念書的陳揚、連雅文，以及在國立藝專的朱宗慶，終於讓 Ranta 留下來。

　　Ranta 的課雖然開在文化學院，但打擊樂器搬動費事，大部分都是在 Ranta 家中教學，我成了義務的「助教」，有空就去幫忙。三個學生三種個性，陳揚外向，喜歡發問，連雅文也常提問，只有朱宗慶靜靜地聽，話不多，他聰慧

沈穩，照著自己的速度前進，但目標清楚，最後一定會到達終點，贏得勝利。他不喜歡把事情掛在嘴邊，通常說出來已經十之八九成功了。

朱宗慶從藝專畢業後，我請他幫忙新象活動推展中心到台中巡演的業務，雖然沒有正式頭銜，工作性質類似「台中辦事處主任」，負責當地的票務、宣傳等大小事情。他年紀輕輕就很有想法，問我：「台中辦公室有多少預算？」我說：「你自己開預算吧。」朱宗慶知道，有什麼條件做什麼事，不過度使用資源，人很踏實，一個人也可以做得「嚇嚇叫」。

「台中辦事處」做不到一年，朱宗慶決定到歐洲留學，回國不到幾年時間就創了朱宗慶打擊樂團。有一次，他和我聊到想做打擊樂教學系統，雖然，當年我為他引薦 Ranta，自己也創作不少打擊樂曲，但我還不確定這個樂種能否發展起來，甚至不看好教學系統，沒想到朱宗慶這麼厲害把它做起來了，不但擊樂教室在台灣如雨後春筍一家一家開，甚至跨足大陸。

1979 年，日本打擊樂家岡田知之來台參加新象藝術節，我拉著朱宗慶和這位前輩認識，後來，兩人往來密切，朱宗慶創辦國際打擊樂節，也多次邀請岡田知之來台演出。我和岡田知之聊起來，他總是讚嘆地說：「素晴らしい！」（太棒了！）他在日本都沒辦法做到這麼好。朱宗慶不但廣設教學系統，普及打擊樂；針對專業交流的國際打擊樂節一辦就是二十年。

有一年我和朱宗慶到大陸溫州交流，一位台商會長請吃飯，席間提到他的小孩就是在朱宗慶打擊樂教學系統上課，他感慨台商離鄉背井為事業打拚，沒法好好照顧家人，很感謝朱老師設立音樂教室，以藝術陪伴他的孩子長大。

這位台商會長說出很多家長的心聲，朱宗慶推展打擊樂三十年，不是高高在上，而是和中產階級走在一起。他有很強的組織力、意志力、公關以及整合能力，

知人善任，是以經營企業的企圖心在做文化。我認為，放眼國際打擊樂壇，朱宗慶打擊樂團不論在藝術或組織規模，絕對可以名列前茅，稱呼朱宗慶為國際打擊樂界「一哥」當之無愧。

多年前，朱宗慶有一陣子遇上人生低潮，聊天時我問他：「現在的你那麼多身分，哪個排第一？」他回：「音樂家！」認識他四十年，我知道：不必告訴這位小老弟怎麼做，他自有一套做法。

把「音樂家」放在人生第一順位的朱宗慶，帶著他的「小孩」──朱宗慶打擊樂團走了三十年，確實不容易。台灣不是藝術企業適存的環境，未來的路或許更艱難，但我相信，朱宗慶天生感受力強，像是裝了指南針，總能走對方向，找到「寶藏」。我在十多年前曾寫過一篇《音樂的自然人》，當中提到：

> 我在年青的時候，有一段時間也曾經抱著武俠小說，沈醉其間，其中有一個角色，武功高強、經常遊走於官衙、書坊、商場及武林當中，卻秉著「和氣生財」，靠智慧、眼力及口才解決紛爭，而描述他的樣子，也多是圓圓胖胖地；現在的「朱宗慶」讓我憶起年青時喜歡的幻象人物。

> 朱宗慶的命中註定和我息息相關，他的擊奏樂啟蒙老師麥可・蘭德和爾後亦師亦友的岡田知之，是我三十多年前的老友，他們常常跟我提起宗慶是一位不見痕跡的奇葩。

> 朱宗慶，年少的時候，不太愛說話，不像現在喝了酒的朱宗慶，話說個不停，這很像在古典音樂裏打擊樂器用得不多，而現代音樂裏，卻是成群成

堆，也許是互補，也許也反射了「短暫人生」，及一個時代的「時間膠囊」吧。

朱老師在辦擊樂藝術節的組織力、熱力、毅力，及鑑賞、選擇力，在在顯示他武功高強的一面；他在辦教學行教務，在在透出他細膩、用心和耐性，出任公職，入官僚體系，卻能整頓舊環境，開創新局，運用資源，引水入灌文藝漠荒之處，在在表現他的魄力、協調力及遠見。而他的「朱宗慶擊樂教學系統」及朱團的呈現，世界一絕，也許應該列入「金氏紀錄」；傳人，數以萬計。

很高興今天朱宗慶又回歸到「音樂的自然人」。

　　在朱宗慶打擊樂團邁入三十年之際，我更期許他：要再壯大自己。打擊樂的音色千變萬化，是最豐富的器樂，但要成為世界頂尖，技藝的追求之外，更要有廣博的知識、深刻的思想，以及國際的視野，才能創造出藝術永恆的價值。

膝蓋夠硬才能走天下

作曲家溫隆信

　　1970 年代，有一回去台中，在火車站附近聽到有人叫我：「溫老師，你怎麼會來台中！」眼前的青年，瘦不拉幾，脖子很長，眼睛大大的。他自我介紹：「我是國立藝專音樂科的朱宗慶。」

　　朱宗慶是台中人，熱情邀我去一家好吃的餃子館吃飯，聊起改學打擊樂後找不到老師可教。我和國際樂壇往來密切，結識不少人，我說：「沒關係，我先從國外找老師帶你，將來有機會再去國外念吧！」當年我組織一支賦音室內樂團，邀請日本好友著名打擊樂家北野徹來台交流，趁此機會安排他幫朱宗慶等幾位打擊樂學生上課。

　　年輕時的宗慶，對任何事都充滿熱誠，我在亞洲作曲家聯盟台灣總會擔任祕書長時，他跟著我學習行政事務。很多學藝術的人都不喜歡行政工作，但我很早就體認到，藝術人第一要把語言搞好，第二要懂行政，如果沒有市場概念，很難存活下來。所以，大學時期我就選修管理、會計課程。後來，不論在曲盟擔任祕書長，或是自己組織樂團，從行銷宣傳、找經費，與國際聯絡，樣樣事情都涉獵

並實際操兵。宗慶靈巧而認真，跟在旁邊看我如何操作，那段經歷對他後來創團應該有所幫助。

宗慶從歐洲學成歸國後，累積了社會經驗，處理行政事務越加嫻熟。1986年亞洲作曲家聯盟第十二屆大會以及音樂節由台灣總會在台北主辦，當年我是負責大會的秘書長，邀請宗慶擔任執行副秘書長，他已經可以獨當一面了。同一年，宗慶也創立自己的打擊樂團。

他剛回國時在省交工作，有一次聊天，宗慶提到想成立打擊樂團，希望我給些意見，我的第一個念頭：「總算等到了！」宗慶那輩學生還沒拿鼓棒前，我就寫了不少打擊樂作品，但台灣沒有師資，無法培養人才，我的作品只能在國外發表，等了十多年終於等到有人願意「撩落去」。

我認為，創團必須有三個條件：一，人（團員）──找幾個學生打了再說；二，硬體──排練場和樂器；三，軟體──曲子。萬事起頭難，宗慶有心做事，我也義不容辭把多年累積的人脈及資源「拋磚引玉」全給他。

我和當時的曲盟理事長許常惠老師，帶著宗慶拜會文建會主委陳奇祿，找到朱團第一筆政府補助款，也帶他拜訪雙燕樂器等企業界尋求民間奧援。雖然拿到的經費不多，至少跨出了第一步。

打擊樂的音色豐富，但前提要有足夠的樂器才能成團。別人是借錢，朱團則是借樂器，我半送半借打擊樂器做為朱團創團「賀禮」，到現在手邊都還留有那些已經泛黃的「借據」做為紀念。樂器有了，接下來要有作品撐場，我除了幫朱團寫曲子，也介紹國內外作曲家為朱團創作，不斷累積打擊樂的曲目。

朱宗慶打擊樂團這個團名也是我喊出來的。朱團還未正式創團前，1985年參與我的兒童歌劇《早起的鳥兒有蟲吃》演出，首演在高雄至德堂，由影后陸小芬

擔任旁白，我向全場觀眾介紹伴奏的樂團是「朱宗慶打擊樂團」。

我告訴宗慶：以人名做為團名，沒人這麼做過，可以塑造樂團獨特的形象，絕對可以打響名號。創團那天我也幫忙站台，後來一群人移師忠孝東路一家火鍋店，慶祝台灣第一個打擊樂團誕生。

朱團創團初期，我為他們創作；朱團受擊樂家岡田知之邀請第一次訪問日本，由我帶團；朱團創立國際打擊樂節，我引介國外團隊。我對宗慶說：「路走久了就是你的。」「膝蓋夠硬才能走天下！」樂團走到第三年，我就知道應該沒問題了，宗慶一定可以自己走下去。這毛頭小子確實有他厲害的地方，他有企圖心、有擔當，「孺子可教」！

算算我們認識已經四十年，2013 年我的兒子結婚，典禮上播放一段演出錄音，其中的木琴就是宗慶打的，那段錄音是兒子七歲時參與演出錄的，時間倏忽而過，轉眼孩子已成家立業，而朱團也邁入三十週年。

展望未來，音樂的環境只會越來越艱困，表演團體勢必要轉型，唯有開創才能找到活路。宗慶創團時，我期許他將來成功，也要像我幫助朱團那樣提攜後進，這些話他都聽進去了。期待「長大成人」的朱團，能以三十年的經驗繼續奉獻社會，自己強大以外，也要拉拔更多人一起強大。我也相信，宗慶的心裡依舊住著四十年前我在台中遇見雙眼充滿熱情的青春靈魂！

鼓舞台灣　三十有成

公益家嚴長壽

　　1980 年代的台灣，是一個百花齊放的年代，經濟上的逐步攀升，使得台灣成為世界的出口大國；1980 年代的台灣，同時也是一個藝術鼎盛的年代，這時候的台灣正漸漸走出退出聯合國與中美斷交的陰影，一些在海外學習藝術有成的朋友，陸陸續續回到台灣，開始耕耘台灣這一片藝術園地。包括：雲門舞集、朱宗慶打擊樂團、屏風表演班、優人神鼓、表演工作坊、漢唐樂府等，而這其中最活潑躍動、也最能夠達到雅俗共賞、全員參與的就是朱宗慶打擊樂團了。

　　朱宗慶打擊樂團剛成立之初，台灣整體環境對打擊樂還非常陌生，而後在宗慶兄及一些創始團員鍥而不捨的努力下，今日打擊樂在台灣才有如此的發展盛況，甚至學習人口僅次於鋼琴，位居第二寶座，這樣的碩果，朱宗慶打擊樂團可說是居功厥偉！

　　回溯樂團的靈魂人物——朱宗慶老師，帶著一群忠懇的幹部，一路上篳路藍縷，舉凡國際打擊樂的交流與音樂教室的普及都顧及到了。台灣藝文團體普遍缺乏行政管理人才，而宗慶兄實是從當時到現在都算是少見擁有行政管理長才、理性感性兼備的藝術家。很榮幸本人的《總裁獅子心》出版之際，由於宗慶兄的欣賞，而成為當時樂團成員必讀的專書，接著他們邀請我為團員演講，也奠下日後深厚的友誼及諸多持續互動的機會。

　　這其中，包括了宗慶兄到國立中正文化中心擔任兩廳院的藝術總監，本人受邀擔任顧問；在他擔任北藝大校長時期，本人正好成立公益平台文化基金會，在宗慶兄一通「需否協助」的主動問候電話下，本人也順理成章邀請宗慶兄擔任基金會的董事。接著，雙方更進一步合作，在他的應允下，由何鴻棋副團長擔任比西里岸 PawPaw 鼓樂團的指導老師展開專業訓練，比西里岸 PawPaw 鼓樂團的演出激出了很多的花朵，甚至在朱宗慶打擊樂團極為有心的安排下，成為 2014 年「TIPC 台灣國際打擊樂節」揭開序幕的首演團體，將比西里岸部帶上國際的舞台，讓部落文化之美超越國界呈現在觀眾面前。而後，為了徹底改變台灣偏鄉的教育，本人接手台東均一中小學，亦邀請宗慶兄擔任董事，希望透過他在藝術界的長才，以啟發式教育，帶入國際資源，同時讓偏鄉學子擁有均等的學習機會，為台灣教育塑造一個新的價值。

　　這些年來，本人一方面看著網路世界大量加速了人類學習知識的效率，但另一方面卻有感彷彿潘朵拉的盒子被打開了，原來生活上可以被控制的情、色、腥、羶、暴力，都呈現在人人唾手可得的網路世界裡。對於沒有把持能力的年輕人，沉溺於電動玩具的誘惑之間不可自拔，荒廢課業，荒廢正常真實世界的社交能力，失去與人相處溝通的機會。

　　其實，音樂與藝術永遠是孩子生活中的最佳伴侶，而生活素養更是教育孩子很重要的一環。以教育與表演並重，在生活中實踐藝術的朱宗慶打擊樂團，從一開始的不受重視，到後來闖出自己的一條路，甚而跨界合作、創意展現，是年輕人最容易投入專注力、也最容易上手的藝術體驗活動。希望透過打擊音樂的接觸，能激發孩子們的多元興趣，以及面對挫折與困難的能力，在其中獲得撫慰，並焠鍊出美好的心靈力量！

　　值此三十週年的新里程碑，本人有幸應邀為文祝賀，深感榮幸。謹在此恭祝打擊樂團繼續深耕台灣、名揚世界！

鍾情樂友

他們鍾情於朱宗慶打擊樂團，一路相知相惜相挺。
樂團有「樂」，他們一起同歡，
朱團有「難」，他們爭相出力。

（依姓氏筆劃排序）

神盾局的復仇者打擊樂團

藝術行政工作者于國華

　　國家音樂廳裡，相識多年的朱團好朋友，正在賣力地演出音樂。迴盪耳際是音樂，周旋腦裡，是綿長的記憶。

　　也許音樂太陶醉，也許回憶太飄渺，意識恍忽間鈎連到前幾天看過的電影：《復仇者聯盟》。

　　掌聲響起，回神的我重新設定進入當下狀態。瞬間，臺上站成一排敬禮的，是美國隊長、浩克、雷神索爾、鋼鐵人，還有蜘蛛人。一位美女在中間，瞇縫著眼瞧了一會兒，認出那是凱妮絲・艾佛丁（Katniss Everdeen）。

　　好像有個蟲洞聯結，開啟在我意識深處；那一刻，我如同露西，大腦功率升高到60%。總之，在那當下，超越時空的聯想，狂奔如潰堤江水無法制止。

　　曾在網路讀到文章，談美國隊長憑什麼資格當隊長。原本瘦弱，冒險接受生化改造實驗，成為具有超人體格的軍人，承擔起保家衛國使命。以人的條件，美國隊長確實超人一等；但在復仇者聯盟，他不是神，不具有高科技武器，不能飛天遁地，更非刀槍不入。他憑著智慧和勇氣，領導復仇者聯盟。

我認出來，美國隊長站在思珊的位置。

十多年前一次訪談，思珊展示一張照片，朱宗慶打擊樂團在保安宮前的演出。她指著門柱說，演出當時就躲在那裡，欽佩愛慕地當著觀眾。後來，只期待進朱團搬樂器和翻樂譜的自卑女生，不但練得一身技藝，從見習團員一步步升上團長，成為樂團的靈魂與支柱。

綠巨人浩克敬禮動作，讓我認出是阿棋。浩克是物理學家，因為實驗意外，過量放射線改變了身體結構，也扭轉了性情。故事中，綠巨人甚至被當成反派人物，但那並非他本性。浩克擁有複雜個性，他看來無法親近的外表，有著最溫暖的內心。

阿棋小時下過田，做過泥水工，少不了打架鬧事紀錄。電子琴花車盛行年代，國中生阿棋為家庭生計，成為清涼女子扭臀擺腰身後的那卡西。國中音樂老師翁金珠的不放棄，推阿棋進了藝專。學業跟不上的痛苦日子裡，朱宗慶老師的不放棄，拉他進了朱團。

十多年來，他成為最有喜感的團員，最有愛心的老師，不放棄所教導的任何一個弱勢孩子。當然，他看起來並不溫柔；擺臉假裝生氣、右手高舉脫鞋，左手一指，成為最具恐嚇力的表情。

高舉雷神之錘的索爾，模樣英挺，我看出是煥韋。同時擁有人性和神性的索爾，服從天界戒律，也遵從人間倫理，擁有纖細的人性敏感和內斂的情感表達，一如交替在演奏者和作曲者身分間的煥韋。他總是端莊嚴謹，一如索爾，保持神的架勢，什麼場面都不失態。

索爾只有一隻錘，煥韋收集數量龐大的鼓棒和琴槌。索爾一錘，雷霆萬鈞、地動山搖，揚威制敵。煥韋的槌，節奏快慢、旋律抑揚，自在收放。

索爾旁邊，身手最是矯健的蜘蛛人，帶著永不累的微笑，想必是宏岳。看過蜘蛛人在曼哈頓群樓中飛盪，靈巧灑脫的身形，可以了解我為何篤定。

有一次欣賞宏岳定音鼓獨奏，印象深印。不論急徐快慢，臉上掛著微笑。鼓聲忽大忽小，靈活肢體帶著舞者般的柔軟，精準、自信，又顯得自在。他渾身氣力，彷彿只在棒錘接觸鼓面的瞬間爆發，迅即放鬆直至下一拍落錘。這種交替，簡直像一種飛行動物，在蝴蝶和蜂鳥的行進方式間變換。

看見蜘蛛人，用蜘蛛絲大跨距的重力擺盪，俯衝加速、揚升減速，鬆緊之間，與宏岳的擊鼓，有著同藝之妙。

蜘蛛人帕克是孤獨的，雖然叔叔嬸嬸愛他；叔叔發生意外，最後訓勉一句話：「能力愈大，責任愈大」，讓帕克決心除暴安良。國中為學習音樂離家獨自生活的宏岳，一定能夠體會帕克的成長心情。

舞台另一端，變胖的鋼鐵人，嗯，不要以為認不出來，你是堃儼。躲在鋼鐵衣裡的東尼·史塔克，是無所不能的超級創客（Maker），可以在家 DIY 原子加速器，生產尖端制敵武器。用之不竭的創造力，為他的現實生活帶來極大壓力。

從小讀音樂班，被當成天才兒童栽培的堃儼，和東尼一樣，是被天才所苦的天才，在人人羨慕的優異稟賦之外，付出超過常人能夠忍受的寂寞和汗水。舞台上的驚豔演出，在別人眼裡，只是天才的必然；但他知道，沒有失敗的機會，只有付出更大努力，承受更大壓力，才能一直站在台上。

不過，鋼鐵人變胖了，個性也改了。完全沒有東尼的驕傲和賤嘴，堃儼總一派溫文，瞇瞇著的雙眼充滿善意，如果用心去看。

不能漏掉艾佛丁，這是《飢餓遊戲》女主角，今天穿過蟲洞來客串。艾佛丁是了不起的角色，承擔生命中原本不屬於她的重量與無奈；但她堅毅刻苦，以及

不斷奮鬥的意志，為自己和社會創造了美好的未來。艾佛丁長髮滑過臉際，暴露出了珮菁的身分。

如今熟練持六枝琴槌演奏的珮菁，一雙手曾經在每個晚上，要和家人一起，靈巧地包出數百個餛飩。愛音樂的小女孩，把黑白鍵畫在紙上練習，直到家境並不寬裕的父母買了鋼琴，指下才有音樂。求學和職業生涯充滿艱辛，但她就像艾佛丁，靠著堅強意志，在應然和實然之間選擇所愛、愛所選擇，成就今天聚光燈下的首席。

還來不及看清台上其他超人，掌聲驟然響起，鄧不利多校長走上來（穿過音樂廳的三又二分之一號門），一時難以辨認，因為比電影本尊年輕了一甲子。他走到舞台中央，燈光乍亮，我看到的是創辦人朱宗慶老師，帶著團員一起謝幕。剛才復仇者聯盟兵團，在此刻明亮舞臺燈下，完全不見蹤影；只剩熟悉的朱宗慶打擊樂團。

如果兩廳院開放謝幕拍照，我一定記得，下次看見復仇者聯盟打擊樂團現身，立刻拍下照片，上傳神盾局臉書給大家分享。

Passion 是朱團的基因

專欄作家王健壯

我很喜歡一個英文單字：passion。

passion 的意思是熱情。但熱情不同於激情，激情像瞬間暴燃的烈火，來時轟然，去時寂滅。而熱情卻像湍湍奔流的水，不息不斷。

不熄不滅的熱情，可以熱到變成深刻的愛，變成無悔的承諾，變成對召喚的一種回應。林語堂曾把熱情、智慧與勇氣，視為人的三個美德，而美德之首，正是熱情。

我對朱團最初也最強烈的印象，就是 passion；passion是他們顯於外的標記，也是他們蘊於內的基因。

這樣說吧：如果不是因為熱情的驅動，朱宗慶怎麼可能憑一人之力把台灣三十年前的打擊樂荒原，開闢成今天這樣繁花處處的園林？把位處邊陲地帶的打擊樂，帶進了殿堂？更讓打擊樂的江山，代有才人出？

再換個說法：如果不是因為熱情，朱宗慶這麼多年，怎麼可能同時又當老師、又當校長、又管理兩廳院、又做總監、又寫專欄文章？這麼多的身分，這麼多的角色，別人保證是備多而力分，他卻是優游而有餘；若非熱情，何

以致之？

　　而且，朱宗慶的熱情就像遺傳基因一樣，代代相傳，在朱團每一代人的身上，都可以找到與他彷彿相似的印記。

　　看過朱團演出的人大概都有同感：在珮菁、思珊的馬林巴琴聲中，在阿棋、塹儼的大鼓小鼓聲中，坐在舞台下的人，都聽得到，也看得到，那種沛然莫之能禦的熱情，從舞台上一波又一波洶湧而來，衝擊你的耳朵，你的腦子，最後是你的眼睛；若非熱情藏蘊於他們敲打的每一個音符中間，那些琴聲鼓聲鑼鈸聲，何以能讓人感動至此？

　　我對音樂外行，對打擊樂更是外行中的外行，但每次聽朱團演出，總是心有所感所動，有時甚至洶洶然難以自抑，其實原因無他，我聽到、看到也感受到舞台上那些朋友傳遞而來的熱情，音樂我不懂，但熱情我懂，而且知之甚深，我是跟他們的熱情發生了共鳴。

　　朱團的熱情，不但表現於藝術中，也表現在生活中。跟朱團認識的人應該都有同樣的體會：跟他們作朋友真是幸福，相隔許久再見，永遠是熱情擁抱，始終是言笑晏晏，當然，星夜有酒不歡不散，更不在話下。

　　而且，讓人感受更深的是，從宗慶以降，到剛剛加入朱團的小朋友，他們每個人的言行舉止，很奇特，就是有一種很難形容的 civility 氣質，隱隱然散發出來，這樣的氣質，文化藝術圈中很少見，其他領域中更早已絕跡，這是朱團獨步全台的風格。

　　朱團成立於 1986 年，朱宗慶三十二歲。那一年，台灣早已從「萬山不許一溪奔」的戒嚴年代，進入了「堂堂溪水出前村」的解嚴前夕。那是一個闖門大開的年代，公民社會隱然成形的年代，民主政治開始轉型的年代，禁忌解除了，肅殺

也消弭了。在這個歷史轉折年代成立的朱團，與 1973 年成立的雲門，雖然先後誕生於大不相同的時代氛圍中，但年輕十三歲的朱團，卻一槌一琴一擊一鼓，一步一步從後面趕上，到現在已與雲門肩併肩站在國際舞台上，變成了兩塊閃閃發亮的招牌，台灣的代名詞。

　　我一向愛讀韓愈〈送孟東野序〉的一段話：「草木之無聲，風撓之鳴；水之無聲，風蕩之鳴。其躍也，或激之；其趨也，或梗之；其沸也，或炙之。金石之無聲，或擊之鳴；人之於言也亦然。有不得已者而後言，其歌也有思，其哭也有懷」，這段話雖是在暗喻言論的不平則鳴，但用來形容朱團的擊樂藝術，何嘗不很貼切傳神？

　　謹以韓愈這段文字，送給宗慶與朱團所有朋友，願你們永遠熱情。

他的字典裡沒有「不可能」

舞蹈家平珩

　　朱老師和舞蹈的淵源深厚，可算是半個舞蹈圈人。當年進入國立藝術學院任教，剛開始不是在本業音樂系，而是舞蹈系的伴奏老師。

　　伴奏該是陪襯嗎？朱老師可不會把自己做小了，他定位自己是音樂老師，音樂在舞蹈課程中同等重要，他會要求聽不懂拍子的同學課後留下來加強訓練，直到抓準拍子。

　　雖然他在舞蹈系短暫任教期間沒有合作的機會，但我成立皇冠舞蹈工作室，朱老師創辦打擊樂教學系統，我們都相互支援，為培訓的師資上過課。而從北藝大、兩廳院一路共事，我從朱老師身上看到：成功的人都具備認真、務實的特質，就像他的口頭禪：「我是玩真的！」三十年一以貫之。

　　他創立朱宗慶打擊樂團，思考的不只是一個團，而是建立完整的打擊樂環境。朱團從創立初期一個團，逐漸發展為第二個團、第三個團⋯⋯，有計畫培育人才。表演之外，朱老師也鼓勵團員持續進修，碩士、博士不斷增加，

個人演奏會也各具特色，從上到下隨時都在精進。他了解要建立打擊樂專業，必須累積擊樂曲目，除了培養駐團作曲家，也持續委託創作，豐富台灣的音樂視野。

朱團每三年舉辦一次國際打擊樂節，真的需要極大的勇氣及膽識。因為，民間團體永遠不知下一筆經費在那裡？場地檔期有沒有著落？朱老師抱著「即使沒錢也要做下去」的決心，堅持一路辦下去，引介國內外不同類型的打擊樂，拓展我們對擊樂的想像，也成為世界的焦點。

在藝術行政工作上，也可看見朱老師打造品牌的策略與用心。打擊樂教學系統成立初期，就已有非常完善的規畫。針對所有參與系統的老師授課，除了完整的音樂課程外，還顧及人文的培訓，並訂定保障教學時數，確保老師能有穩定的收入，不會到處兼課，以確立品牌的獨特性。

從經營朱團到管理兩廳院、北藝大，朱老師的字典裡找不到「不可能」三個字。我有幸在朱老師推動兩廳院行政法人化以及國家表演藝術中心的重要關鍵，兩度在兩廳院擔任藝術總監，親身參與其間，更深刻了解組織改造過程的艱辛。

什麼是行政法人？當時沒有多少人了解，立法委員也各有立場，朱老師逐一溝通，一次不成功，就等在辦公室門口找機會再說服。兩廳院轉型不是立法改制換個名號而已，內部體質若是沒有改變只是換湯不換藥。朱老師一方面推動立法，一方面進行兩廳院的全面改造。要成為「世界一流」的表演廳，朱老師首先提高自製節目比例，將原本劇院是「房東」的角色，轉為主動策畫與出擊的「製作人」；為了讓更多人走進兩廳院，延長逗留時間，先是打掉圍牆，提供許多便民的措施，再設置戶外咖啡座，引進誠品書店等知名品牌進駐，讓兩廳院好看、好玩又好吃。

朱老師帶領改革，不採高壓作風，而是和大家一起攜手往前走。他在任內要求兩廳院各部門訂定年度計畫，每周的主管會報、每月的行政會議追蹤進度。或

許有人會想如果目標訂得太高難以達成，乾脆寫低一點，但預設目標如提前達成，意謂計畫訂得不夠精確；如果目標太高無法達成，或是已經沒有成長空間，主管和同仁都會集思討論還有什麼方法再進步？藉由層層控管及追蹤，督促同仁對份內工作有想法，有計畫。

　　他做任何事都是「準備好了才出手」，有一年北藝大關渡藝術節開幕安排五百位新生演出原住民舞蹈，擔任校長的朱老師原本沒計畫與學生共舞，但現場氣氛很熱烈，國外貴賓拉著校長加入舞隊。隔年，朱老師提早請舞蹈系錄好舞步開始準備，對他而言，這不是面子問題，而是要做就做最好的。

　　朱老師以很高的標準要求自己，也要求同仁，和他開會絕對不能遲到。有一次我因為找不到車位遲到了，停好車，看到朱校長遠遠地往會議室走去，我在斜坡的校園拚命跑，他繼續往前走，完全沒有等我的意思。自此我切記，凡事要提前準備，以因應無法預料的狀況。

　　我常想：朱老師不過大我四歲，思慮成熟而周密，好像大我四十歲！三十年來，從樂團、兩廳院、北藝大，肩上的重擔從沒輕過，但一樣也沒少管。他做事有效率，注重細節，也能顧及所有細節，連減重、戒菸都有超人的毅力，有一回聊天我說：「忙到沒時間運動。」朱老師直指核心：「運動看恆心，不是時間。」而朱老師的恆心，持續了三十年的時間，豐盈了台灣的藝文環境。

擊出台灣之美

資深媒體人夏珍

「音樂是一項藝術，不應該只是深奧殿堂的表演，生活中處處都是音樂，鍋碗瓢盆，甚至最自然本能的雙手，都是最佳打擊樂器，古早人說，『做人最衰—剃頭、打鼓、吹鼓吹。』我用三十年的熱情來打擊鼓動，從舞台邊緣移到目光焦點的中間，人生的躍動也是一樣，只要你熱情執著，也會從配角變成最佳主角。」

——朱宗慶

　　朱宗慶說這段話是七年前，他已經「燃燒」了三十年的熱情。如今，朱宗慶打擊樂團即將堂堂邁入而立之年，三十年時間，除了酒膽稍退，他的熱情更勝於以往。

　　「熱情」不只是說說而已，他以實際行動展現對打擊樂的熱愛。當他獲得維也納音樂院打擊演奏家文憑返國服務，進入國立臺北藝術大學，還南下台中在曉明女中音樂班教授打擊樂，創辦打擊樂教學系統，從基礎教育為打擊樂扎根，那段時間，打擊樂成為極多孩子課餘的興

趣，「音樂」再不是鋼琴、小提琴如此遙不可及的夢，而是生活中垂手可得的節奏和律動。

如今視為理所當然的，當年卻極不容易。朱宗慶曾笑自己，在那個年代玩打擊樂器是「向天借膽」，此言非虛。中學六年鼓號樂隊生活，快樂極了，唯一的遺憾是上手小號，一口氣竟吹得出聲音，和擊鼓絕緣，只能私學。一雙筷子就是我們的鼓棒，爹娘不讓敲筷子，手指頭照擊桌，每一個擊點，都可以是情緒的發洩，有歡喜有憤怒，最重要的，那彷彿是叛逆的出口，可以不顧一切的擊聲以表露。那個年代，真正學音樂的孩子，當然不是鋼琴就是小提琴，這兩者對多數家庭而言，都是「稀缺奢侈品」，玩樂團則是叛逆小子幹的事，我們只能羨慕。

然而，因為他不熄的熱情，他讓打擊樂改頭換面，1986 年成立樂團，短短幾年內，打擊樂教室遍佈各縣市，樂團從一輛「載卡多」到有了專業的樂器車，樂團的表演從監獄、醫院、廟宇，走進國家音樂廳，四年不到，樂團就走向國際舞台，由朱宗慶一手奔走、三年一度的「台北國際打擊樂節」，自 1993 年舉辦以來從未間斷，現在已經是國際音樂節的常客。

認識朱老師、朱校長的時候，他任職於國家兩廳院，為了推動兩廳院行政法人化而奔走於朝野立委之間，那時候正是第一次政黨輪替後二、三年，這個理應沒有政治爭議的法案，可能碰上兩種極端的處境：因為沒有爭議，所以迅速過關；或者，因為沒有爭議，所以根本沒人搭理，就淹沒在眾多待審法案之間，彷彿被打入冷宮的宮女，無人聞問，而後者的可能性更高，特別是以立法院早有口碑的無效率，萬一真落入屆期不再審的法案堆裡，兩廳院的前途不堪想像。就這樣，他不但要遊說朝野立委，還得遊說各媒體記者，類似廳院組織法的法案，多半記者不會特別重視，或即使重視也看不出所以然，想像得到，當他找我的時候，已

經是焦頭爛額到一個地步。

　　隔了這麼多年，我都沒敢跟他說，當年還真沒聽懂行政法人到底是怎麼一回事？不過，就是看著他為了推動好的制度，不厭其煩地和不懂的人反覆說明，從說明法案到說明在立法院碰到的困難（難搞的立委，或難搞的朝野關係），很難不為他感動。因為感動所以也為他打了幾通電話，想起來還覺得好笑，抱著電話講不出所以然來的我，只能呆呆地說：「那個法案沒爭議的，你們（立委）看看吧，能推推就幫忙推推。」而我得到的回音都是：「啊，沒問題啊，他（朱）跟我們說明過了。」由是可見，朱老師決定要推動的事，幾乎沒有不成功的。

　　因為他的努力，兩廳院有了一個全新的開始，得以擺脫傳統僵化的公務行政體系束縛，也藉由人事會計制度鬆綁，引進企業化精神，增加競爭力；走過十一年寂寞的探索之路，一個全新的行政法人國家表演藝術中心誕生，「一法人多館所」串連起國家兩廳院、臺中國家歌劇院、衛武營國家藝術文化中心，如果沒有朱宗慶的努力，是不可能踏出最重要的第一步。而他，從不居功，永遠扮演最謙遜低調的關鍵人物，讓光芒照映他人。

　　在朱宗慶打擊樂團邁入第三十個年頭之際，祝福耳順之年的朱創辦人兼總監，人生的每一天都是全新開始的一天；祝福而立之年的朱團擊出台灣的亮點，台灣因為有你們，更驕傲更美好。

要做就做第一

音樂家徐家駒

　　這輩子第一次聽整場的打擊樂，是好友朱宗慶維也納學成回國後首場獨奏會，走出台北實踐堂，幾個朋友聊天，我開玩笑：朱宗慶在台上很忙，應該送他一雙溜冰鞋。

　　那場音樂會讓我大開眼界，原來，打擊樂不是敲敲鑼、打打鼓而已，有太多可能性。我想，假以時日他一定能搞出點名堂。只是，沒想到三十年後，宗慶不但打出擊樂的專業，更經營出一番音樂事業。

　　我吹低音管，宗慶是打擊樂，兩人在不同的領域發展。其實，國立藝專音樂科求學時，最早我們學的都是單簧管，原本我是學長，他是學弟，屆數差很遠，但中途我休學當兵，再復學時兩人變成只差了一屆。有一回坐公車遇到，聊了一下未來的規畫，宗慶透露：想改學打擊樂。1970 年代，台灣音樂圈的師資還十分缺乏，不是所有器樂都有專業老師，但當時的藝專卻培養出一批批優秀的音樂家，即使後來升格為國立臺灣藝術大學，我們還是說：我是藝專畢業的，以那個年代的藝專為榮。當時的科主任史惟亮很照顧學生，為學生設想未來，史老師曾創立希望

出版社，出版西方古典音樂家傳記，他告訴我們學音樂不只有當演奏家，還有很多路可走，打開我們更寬廣的視野，宗慶改學打擊樂，我猜也是聽了史老師的建議。沒多久，他在美國擊樂家麥蘭德（Michael Ranta）指導下開始學習。

藝專畢業後，我去德國，宗慶到維也納留學，再碰面已是 1980 年代從歐洲學成歸國。1989 年，十位有相同理念的音樂同好共組被戲稱為「台獨」的台北獨奏家室內樂團，我們有了更密切的合作與交往。當時大家各有工作，只能利用深夜或假日排練，現在回想起來：那時我們四十歲上下，正值壯年，滿腔熱血，總想為台灣音樂圈開創出新的局面。

除了「台獨」的音樂會，我和宗慶也共同完成幾次音樂的探索與實驗，留下美好的回憶。兩人首次同台是 1997 年我在國家演奏廳舉行獨奏會，委託錢南章為低音管及打擊樂寫了一首《走過歷史》，錢南章花了很多時間和我們討論，試圖開發出兩種樂器更多音色，排練過程比演奏其他曲子繁複許多，但很有成就感。我們還曾兩度合作演出史特拉汶斯基《大兵的故事》，第一次是 1994 年，由台北獨奏家室內樂團擔任演奏、呂紹嘉指揮、羅北安與陳揚導演。音樂沒變，但是故事完全不見了，所以又被稱為「陳揚現代版」的《大兵的故事》。雖然那次演奏得相當好，但不是原汁原味一直成為我們的遺憾，所以 2003 年聖誕夜終於演出這首名作的原版故事。當時宗慶在兩廳院擔任主任，已經忙得不可開交，為了那場演出，他搬了一套打擊樂器放在辦公室，自己找時間就練，他是個腳踏實地、對演出絕對負責的人。

記得宗慶剛創立打擊樂團時，有一回我到他家吃飯聊天，一進門，家裡堆滿打擊樂器，創業維艱，「客廳即樂團」的場景讓我非常感動。如今，朱宗慶打擊樂團已撐起一片天，我在上藝術管理課，總會以朱團為例期勉年輕一代：要做，

就做第一名，如果做不了第一，則要想辦法做市場區隔，才能殺出另一條路。

朱宗慶不僅經營樂團有一套，他在兩廳院、北藝大任職期間都有開創性作為，點子很多，想法永遠走在前面，天下好像沒有難得倒他的事，做任何事都是玩真的，總歸成四個字就是「盡心盡力」。他對細節的要求幾近「龜毛」，有一次和朱團合作，傍晚演出前到了後台，聽到宗慶對團員大發雷霆，我尷尬得不知該不該走進去，那些資深團員在打擊樂界已經是檯面上人物，宗慶還是不留情面、嚴格要求。

雖然宗慶已經是經營管理的長才，依舊好學不倦，到台大修了 EMBA，我在臺北市立交響樂團當團長時，他建議我，而且是「強烈」建議我也該去念 EMBA。他說，這樣不只對經營樂團有幫助，也能拓展人脈，聽了他的話，我才又重回校園到政大念書。

朱宗慶做事雖然堅持原則不妥協，但待人謙虛圓融，有度量，辦打擊樂節摒除門戶之見，邀優秀同行共襄盛舉，不會把門關起來，對於朋友也是情義相挺。我在北市交團長任內，為了避免落人口實，不邀請老師好友演出，唯一例外是朱宗慶打擊樂團，因為，朱團有票房號召力。有人問：邀朱團花了多少錢？我回答：別人絕對請不到，因為，朱團開給我的演出費是「友情價」。我在真理大學創辦藝術行政碩士班，邀宗慶開課，也是一杯咖啡搞定。

2016 年，朱宗慶打擊樂團迎向三十週年，做為宗慶的好友，一方面希望永遠在工作狀態的他，隨著樂團運作成熟，可以稍微放鬆一點；但又看到過去三十年他對社會的貢獻是多方面的，他是表演藝術界的希望，只屬於朱宗慶打擊樂團太可惜了，這樣的人才應該為整個台灣所用。

徐家駒

我是玩真的

舞蹈家張中煖

「我是玩真的！」

這是朱老師最常掛在嘴邊的話。他在國立臺北藝術大學七年校長，我也被拉著「玩」了六年，教務長、副校長、推廣中心主任、通識教育主委……身兼數職，校長卯起來拚，我們也一起「玩真的」！

朱校長就任那年，我剛好休假一年到國外研究寫書，臨行前，他希望我回來後接教務長，那時剛卸下舞蹈學院院長行政職，我沒答應，心想一年後回來應該沒我的事吧，沒想到朱校長鍥而不捨。既然校長都不怕，我怕什麼！調整心態把挑戰當成遊戲，以「玩」的心態歡喜面對，做起事來自然海闊天空，不會綁手綁腳。

我自覺在北藝大的資歷還淺，接教務長有點「小孩玩大車」，但朱校長不論帶團或治校，願意給年輕人機會。北藝大創校三十多年，正面臨一波教師退休潮，或許他看到世代交替的急迫性，有計畫地拔擢年輕一代接班，避免斷層。

　　雖然到現在還不知道是誰「陷害」我，但很感恩有機會和朱校長共事。他有敏銳的識人能力，做事有策略，有擔當，只要認為該做的事，就會不顧一切想盡辦法達成。朱校長是出了名的「磨功」一流，想要推動什麼計畫，總會不厭其煩勤跑教育部爭取經費。

　　朱校長洞見新媒體未來的發展性，任內統合設立「電影與新媒體學院」，更積極爭取興建一棟新媒體科技大樓，做為研發及教學的空間，雖然這個計畫在他卸任前還未實現，他不忘叮嚀繼任者「革命尚未成功」，即使退休了也不放棄。

　　北藝大是單招的學校，沒有聯合招生的競爭，朱校長卻看到教育環境瞬息萬變，入學管道越來越多元，如果北藝大還關在藝術的象牙塔，總有一天會失去優勢。他成立招生組，由專責單位統合每年的招生宣傳、學生資料分析，不斷檢討改進，化被動為主動。

　　他還有另一「天賦異稟」，就是知人善任，過去北藝大的主任祕書及總務長都由專任教師兼任，朱校長開始延請公務體系的人才，這是非常聰明的作法，一方面有人全時專職負責，另一方面嫻熟法規及行政流程，行政事務的推動更加順暢。

　　我們常開玩笑：「朱校長怕學校被偷走！」即使假日也常看到他戴著計步器在校園走動，既守護學校，也走出「窈窕」身材，成功減重。朱校長以校為家，也希望北藝大像個大家庭，所以經常舉辦「共識營」凝聚向心力，剛開始是學校主管、教師參加，後來也加入學生代表。

　　他是個公私分明的人，擔任校長期間凡事皆以校務為重，就算朱宗慶打擊樂團國外有重要演出非出席不可，也是來去匆匆。朱校長以身作則，也要求主管會報、新生始業式、畢業典禮等重要會議及活動，一級主管不要隨便請假，記得有

一次一位主管表示因出國無法出席重要典禮活動，朱校長說：我幫你出機票想辦法趕回來。有這麼一位開會準時，認真盡責的校長，大家怎麼好意思遲到或缺席呢！

　　民間帶團打拚三十年的經驗，朱校長深刻體認，唯有不斷維持創新的活力，才不會被時代淘汰。他為學校積極開拓資源，並釋放教師員額，但也認為，資源是給有想法的人，不是齊頭式的均分。因此，一級主管如果缺席主管會報，會中就不會討論該系所的提案；卓越教學計畫經費採「競爭型」分配，鼓勵各學院擬訂計畫時要更有企圖心。

　　或許出身表演藝術界，朱校長時間管理特別有效率，也擁有超強的行動力，過去校慶活動都是一天，北藝大三十週年慶卻是一月到十二月整年的活動。對於國際交流事務也有「績效」要求，希望主其事者訂定締結多少姐妹校的目標。

　　有一回和朱校長聊天，他語重心長說：「擔心北藝大『老』了！」朱校長憂心的不是年齡而是心態上的老化。相較於私立學校，國立大學擁有的資源較多，但也可能身處安逸的環境，漸失危機意識。我在朱校長身上看到：北藝大草創初期，前輩師長的那股拚勁及強烈使命感，不因年齡增長而消減，不禁捫心自問：我們這一代呢？

　　已從教育第一線退休的朱老師，生活依舊忙碌，腳步依然匆匆，因為，他的人生哲學永遠是玩真的。祝福已認真玩了三十年的朱宗慶打擊樂團，還有更多的三十年繼續玩下去。

張中煖

擊樂天下　千樹成林

資深媒體人張瑞昌

　　多年前，站在淡水海關的碼頭，我望著遠方的出海口，想像層層浪花拍岸而來，初夏的徐徐海風迎面吹拂，一頭長髮飄逸的珮菁倚着落日餘暉，六根木棒似精靈般在馬林巴的琴鍵間擊打出悅耳動人的旋律。

　　這個想像的畫面始終藏在心裡，唯一記得的還有我和阿棋的對話。在會勘海關現址是否作為朱團「永久之家」後，我們在回程的路上聊著，「朱團要二十五年了，四分之一世紀的時間，如果能找到一個家，一代又一代的傳承下去⋯⋯」

　　一轉眼，竟已快五個年頭了。在淡水築房的夢沒能實現，但朱團成長的腳步卻未曾停歇，新的世代像一棵棵的小樹萌芽、茁壯，從團內熟悉的四大天王，到我曾比喻的「絕代雙驕」、「左右護法」，將來說不定還會有六金釵、七小福，整個朱團宛若武俠世界裡獨樹一幟的門派，既似少林，亦如武當，有南拳北腿，也不乏東邪西毒之風，可謂集各家之大成。

就像堃儼彙整的擊樂寶寶家族，那依循著跳躍音符而敲打出曼妙旋律的擊樂人，已成為一株聳天入雲的巍峨巨木，連同遍佈全台各地及海外的打擊樂教學系統，望之如一片蒼鬱樹海。這樣壯觀美麗的景象，源自一個人的夢想實踐，並且因為他的認真和堅持，終於來到三十而立。

　　我說的這個人當然是朱宗慶，如果百家爭鳴的表演藝術圈也是一個各路英雄好漢逐鹿的武林，那麼他必然是一代宗師，在前無古人的擊樂舞台披荊斬棘、搭橋鋪路，打造出一支揚威國際、震撼樂壇的打擊樂團隊。

　　一個農村出身的庄腳囝仔，能夠攀登打擊樂界巔峰，出任國立大學校長，已是難能可貴的成就，但更值得敬佩的是，他帶領打擊樂團走過千山萬水，打遍五湖四海，躋身世界頂尖地位，甚至如一名勤奮的園丁，孜孜不倦地在打擊樂這塊土壤上埋頭耕耘，終至開枝散葉、千樹成林。

　　在朱團成立三十載的此刻，我很榮幸曾隨著朱團的兄弟姊妹走天涯，一起分享他們縱橫樂壇的榮耀，也見證一個優秀團隊偉大之所在。

　　祝樂團生日快樂！也恭喜我的結拜老大，再一次締造打擊樂的新紀元！

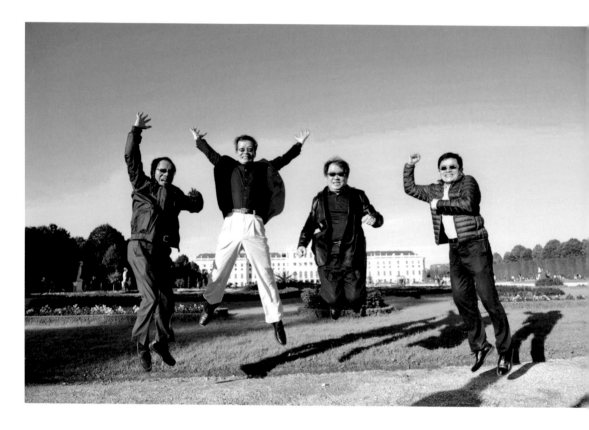

繼續不斷創造奇蹟的朱團隊

專欄作家莊佩璋

　　朱宗慶打擊樂團和雲門舞集是台灣最具國際知名度的表演團體。朱團今年三十而立，很難想像在這麼貧瘠的土地上，朱宗慶竟然能耕耘出這麼燦爛的花朵。

　　表演團體表面風光，但是背後的辛酸血淚，圈外人很難體會。歐洲的樂團，靠政府支持；美國，則有企業挹注；台灣樂團只有「蕃薯仔命」，只能在最乾旱貧瘠的土地上，拚命扎根，才能辛苦存活。

　　每年朱團的尾牙，看著台上詼諧的表演，聽著可以掀翻屋頂的笑聲，我都感動不已。台灣真的是奇蹟之島，我們的小孩，音樂啟蒙不是教會唱詩班，不是學校音樂課，而是從「朱宗慶打擊樂」開始；主流樂器不是鋼琴、提琴，而是打擊樂。更奇特的是，表演團體可以和教學系統結合，企業化經營，只靠民間力量就營造出龐大的音樂王國，讓音樂人的專業可以當職業；讓台灣兒童的音樂啟蒙充滿笑聲；讓音樂會可以雅俗共賞。

　　這個樂團讓台灣「打」出去；也讓世界打進來。不斷的國際巡演，讓世界看到台灣；每三年一次的「台灣國際

打擊樂節」則讓台灣聽見世界。

　　儘管朱團已馳名世界，卻從沒改變「蕃薯仔性」；從沒鬆懈扎根台灣；從沒疏忽照顧偏鄉。副團長何鴻棋長年以來，隔周到台東三仙台部落帶原住民小孩學打鼓，帶到他們可以進兩廳院表演。

　　這真是個奇蹟般的表演團體，永遠在「變不可能為可能」。他們翻轉音樂會只能在兩廳院演出的傳統，硬是在小巨蛋搞出江蕙演唱會的場面。每當人們讚嘆：「哇！這真的是超越表演的極限了。」沒多久，朱團還是會讓人再讚嘆一次。

　　三十歲生日快樂！資深卻永遠年輕的朱宗慶打擊樂團，繼續創造奇蹟吧！

有勇氣改變

藝術行政工作者郭美娟

　　和朱老師共事的過程頗為曲折，經歷了一場真人實境的「闖關遊戲」，連闖三關才拿到進入兩廳院的「入場券」。

　　進兩廳院前，我在交通部服務多年，對於重複處理陳舊熟悉的業務漸感無力，我想：難道要這樣過一輩子？正好看到兩廳院徵才訊息，決定轉換跑道。

　　公務人員任用通常在面試委員會通過後，就轉人評會審核，朱老師用人謹慎，光是面試就有三次，第一次，面試委員一字排開，陣仗很大；第二次規模縮小，但兩次都沒看到他；終於到了第三關見到「關主」──朱老師話不多，言談間感受到他想確認我來兩廳院是因離家近？或是對這份工作有熱情？

　　兩廳院徵才訊息只寫「一般行政」，朱老師揭曉謎底：這個職缺是要協助他推動兩廳院改制行政法人。當時是要採行政法人？或是財團法人？還沒有最後定案，我的轉職是冒險，但人生不就是各種不確定的選項，朱老師闡述組織改造時炯炯的眼神，給了我勇氣面對改變。

外界只知兩廳院改制行政法人，立法推動大不易，這只是其一，內部組織改造同樣繁瑣艱鉅。朱老師認為，改制不是換張身分證而已，必須改變體質，提升內部人員素質，兩廳院才有更高的競爭力。他不厭其煩「每周一信」和同仁溝通，做為核心幕僚，我們在台大、政大等管理專家及學者協助下擬訂整體配套計畫，包括：導入「全面品質管理」（Total Quality Management）、員工能力自我評估、員工發展計畫、部門重組等。朱老師運用他的人脈，請來各行各業的專家為員工上課，引進許多新的觀念。

老實說，當年想到兩廳院上班，多少因為辦公室離家更近，沒想到如意算盤打錯，立法、內部組織改造兩頭交逼，核心幕僚的三個女生經常忙到凌晨一兩點才回家，走出辦公室停車場的鐵門都已拉下，不得其門而出。

現在回想起來，那段日子雖然苦，收穫卻最多。朱老師喜歡作夢，敢於挑戰體制和框架，和他共事，熱情會被點燃。這幾年，我在不同場合分享行政法人推動經驗，最令人感動的，其實是立法成功的背後，兩廳院竟然是這樣在做事情！參與其中，是我公務生涯最大的榮耀。

打完美好的一仗，朱老師到北藝大擔任校長，我再度跟著他轉換跑道，迎接另一階段的挑戰。學校又是全然不同的環境，主任祕書的角色是校長的「行政幕僚長」，我時常把自己定位為「翻譯者」，將藝術端的需求轉譯成行政端的語言，落實執行。

朱老師剛就任校長時，校內三大工程計畫「汙水處理廠、藝文生態館、學生宿舍」延宕多時，學生嘲諷：每遇大雨，宿舍工地就成了巨大游泳池。朱老師勇於承擔，一一解決棘手的履約管理等問題，短短一年半內這三項興建工程全數完成。

　　他認為，北藝大既然是國際一流的藝術大學，就應該有國際級的軟硬體水準，除了廣籌資源讓各系所開大師班講座，拓展姐妹校締約，還積極爭取經費興建專業規格的戲劇舞蹈大樓，2009 年更跨開大步和國際展覽公司合作，共同承辦高雄世界運動會開閉幕式，讓全校師生在國際盛會有實際操兵的機會。

　　英文以「charisma」形容領導人的非凡魅力，每次看到這個字，我想到的就是朱老師，他做起事來有豪氣，也有細膩的一面，溫暖待人。他讓我看到什麼是藝術，是我第一個真正認識的藝術家。我認為，藝術不該只是精湛技藝的追求，「真」才是藝術的本質，朱老師以一顆真誠的心處世，也一手帶起朱宗慶打擊樂團。每回看朱團的表演都有深深的感動，那是欣賞美好音樂的愉悅之外，更深層的感動，因為，我看到團員們全心全意投入擊樂志業，那股熱誠是朱團非常珍貴的資產。

　　2013 年朱老師從北藝大退休時，心裡雖有不捨，但也為他高興，回到朱團的朱老師，沒有行政官僚的捆綁，做起事來更自在，更有活力。我相信：朱老師的熱情是帶領朱團生生不息的動力。不管夢想有多大，朱老師的堅持與用心，美夢都將能逐一實現。

從門外漢到堅強隊友

資深媒體人陳守國

　　認識打擊樂是從朱宗慶開始，事實上，台灣的打擊樂也幾乎是與朱宗慶劃上等號。我可以説是音樂的門外漢，實在是沒有資格評論朱宗慶打擊樂團的成就，但在十多年前的一個中秋夜改口稱朱宗慶為朱老大之後，與這個樂團的成員逐漸熟稔，進而像是一家人，自己對於這個樂團的感受，就從客體的撞擊，進入生命內涵的撼動。

　　在樂團成員的心中，朱宗慶亦師亦父。師的角色，是紀律的維持、技巧的精湛、演出的調和；父的角色，是自我的突破、生涯的規劃，乃至於生活的關切。那種「敬」與「畏」，沒有近身還不易感受得到。有幾次機會隨著朱團出外演出，有團員偷偷地告訴我：「大家都好喜歡你們幾位顧問一起出來！」我問：「為什麼？」她：「因為朱老師比較不會那麼兇。」哈、哈！雖然朱老大解釋他的兇自有其道理，但他的眉宇嘴角牽動團員情緒之巨不足為外人道！也有機會在同行時巧遇教師節或朱宗慶生日，團員不分海內外、不論近側或遠距，那種絞盡腦汁、耍寶賣藝以彩衣娛親的盛況，就不難想像他們的孺子心情！

　　朱團另一個叫我極為驚異的普遍質素是「上進」，這種積極奮進的精神並不只於在團內的更重要角色扮演（當然我見過從二團升上一團時，那種忘我涕泣的場景），而是不斷進修、不斷自我突破的力量。我相信類似的團體，平均學歷、個別演出頻率，朱團應該排名在前，這應也是這些年來，朱團年度演出不斷創新的主要原因吧！

　　朱團即將邁入第三十一個年頭，三十年的成績固然值得慶祝、驕傲，但以我的觀察，朱團仍有不斷前進突破的本質，至於會如何「進化」，那就讓我們拭目以待吧！

薑是老的辣

音樂家陳威稜

朱老師年長我一些，兩人算是同個世代的人。求學時我在中國文化學院，他在國立藝專，但跟著同一位管樂老師薛耀武學習，畢業後又同在臺灣省立交響樂團任職。

多才多藝的朱老師，後來轉習打擊樂，在省交時，他是定音鼓手，坐在我後面，話不多，人很木訥，不像坐在前頭這幫人「吵鬧」得很。

沒想到，當年那個憨厚寡言的朱宗慶，不鳴則已，一鳴驚人，花了三十年時間，將原本只是交響樂團一個聲部的打擊樂，經營成含括基金會、樂團、教學系統的龐大擊樂王國，不只扎根台灣，更把演出及教學觸角延伸到海外，這樣的規模及影響力國際樂壇也少見。

朱團能有今天的成績，全是因為帶頭的「大家長」朱宗慶認真、用心，不只有理想，點子也多，才能翻轉打擊樂是邊緣器樂的命運。朱團除了致力發展打擊樂，為了突破單一器樂的侷限性，也結合其他器樂以及戲劇、舞蹈等表演藝術，其中，「打擊樂與他的好朋友們」音樂會，加入弦樂、管樂、鋼琴等，名為「好朋友」，更重要的是，

透過音樂圈好友的合作，探索打擊樂更多的面向。

　　我很榮幸二十多年前就與朱團合作，成為朱老師音樂上的「好朋友」之一，近距離觀察到朱團成功背後所付出的努力。每次的演出從節目規畫、排練甚至謝幕，每個環節都有很多的講究。觀眾看到的只是「台上一分鐘」的完美演出，沒看到「台下十年功」朱老師的嚴格要求，朱團能夠成功不是沒有道理。

　　我們都是同期從國外學成，投入台灣音樂園地的耕耘。朱老師更讓人佩服，他追求的不是個人的成功，而是為年輕一代音樂人創造舞台，朱團從一個團發展到五個團，還成立教學系統，有計畫一步步由台灣跨向海外。

　　古典音樂市場受到數位下載、新興影音娛樂的衝擊，形勢日趨嚴峻，我在公立樂團工作多年，深知即便由政府支持的公立樂團，市場的開發都很辛苦。朱團擁有的資源不會多於公立樂團，但每年大大小小的音樂會滿檔，還要到國外演出，朱老師隨時想的都是如何創新，才能突破票房難為的困境，吸引更多人走進音樂廳。

　　朱老師培養出一批水準整齊的擊樂精英，表現傑出，各成一格，卻有很強的向心力，我想這和朱老師的養成過程有很大關係，早年藝專的校風尊重學長姐，重視倫理，朱老師任教的北藝大也承襲了這樣的校風。團員受到影響，充滿朝氣，謙和有禮，長幼有序，和他們合作是一件很愉快的事。

　　朱老師溫暖記情，三十年來，我們雖然各忙各的，但他永遠沒忘記年輕時一起「長大」的好朋友們，相互關心，有機會就找我們合作，「好朋友」的定義不是整天混在一塊兒，而是在藝術上相互切磋，看到彼此的努力與成長。朱老師六十歲生日時邀請好朋友聚餐，他的朋友來自不同領域，說明了朱老師不只事業有成，做人也成功，一路以來都有朋友力挺，而他也從沒忘記過──那場聚會溫馨

而動人。

　　台灣面臨少子化問題，未來樂團的經營絕不會更容易，但我相信，以朱老師積極起而行的性格，走過三十年的朱宗慶打擊樂團，一定還會有更多創新的表現，期待已在國際打響知名度的朱團，下個三十年擊出更輝煌的成績，繼續擦亮這塊代表台灣音樂的招牌。

　　身為朱老師的老朋友，很懷念早年一起在台上演出的日子，這些年他忙於樂團、兩廳院、北藝大的行政工作，已有好長時間我們沒有同台，我盤算著發起一場「銀髮族」音樂會，把音樂圈的「老薑」（老友）再吆喝在一塊兒。我相信，薑是老的辣，期待「當我們同在一起」，再辣上一回。

俠義行

音樂家劉慧謹

　　算算我和朱宗慶認識到現在已經四十五年了。

　　他是國立藝專學長，但論輩分得叫我一聲「師姐」。因為，我們都跟著薛耀武老師學管樂，而我比他更早，念光仁中學音樂班就開始向薛老師學長笛。從藝專前後期同學，後來在臺灣省立交響樂團、國立藝術學院，從台上到台下一路共事，一晃眼幾十年過去了。

　　2013 年，朱老師從北藝大校長職務退休，親自演出了一場精采絕倫的退休音樂會，為此作曲家洪千惠為長笛和打擊樂寫了一首《俠義行》，紀念我和朱老師四十五年的友誼，演奏起來感觸特別深，兩人已不再年輕，但歲月讓我們對音樂的詮釋更成熟，看到彼此的成長。

　　年輕時的朱老師老實、誠懇，不張揚。我們常開玩笑：我出身台灣第一屆音樂班血統，在藝專念書時總是「嘰嘰喳喳」，講話很大聲。進到職場後，他是團長、校長、董事長「長」字輩人物，地位比較高，換成他講話比較大聲。

　　當然這只是玩笑話，朱老師的誠懇從年輕到現在始終如一，從一件小事可窺見：只要有學生或朋友邀朱老師去

聽音樂會，他總會盡其可能參加，看似小事，但不是每個人都能做到，有些老師忙起來，會明白表示沒空，即使因為人情，常聽個半場到後台打聲招呼就中途離開，但朱老師只要答應，一定聽完全場。

他的誠懇更多因為「認真」，做什麼事都認真以待，堅持不懈，才能把原本非主流的打擊樂經營到今天的局面。朱宗慶打擊樂團不但在台灣打出口碑和票房，還拚出國際名聲，甚至影響他所任教的北藝大音樂系，打擊樂一直是學校引以為傲的強項。

朱宗慶打擊樂團大多數團員不是在北藝大任教，就是校友，「團」「校」連結緊密，因此，從考進北藝大開始，就受到朱老師一脈相承的訓練，不只音樂要求嚴格，待人處世也謹遵長幼有序的倫理。所以，朱老師訓練出來的團員或學生，師兄師姐演出時，學弟妹就會幫忙搬樂器，感情親密像一家人。

我在音樂系主任、音樂學院院長任內，外賓來訪或到國外交流，只要排出打擊樂，總會讓人眼睛一亮。有一次到韓國藝術大學參訪，我情商朱老師也上場打一下，該校音樂學院院長聽了大為驚訝：原來台灣的打擊樂水準這麼好。即使打擊樂競爭激烈、程度好，為了避免只在自己的專業裡過於狹隘，入學考、博士班考試，朱老師總會聘請打擊樂以外其他器樂老師擔任評審，希望廣納不同專業意見，求好心切的態度，是北藝大打擊樂表現突出的關鍵。

朱老師常說：「時機沒把握就沒了！」不只做音樂、教書，他做任何事總是衝勁十足，有前瞻性，我繼任他擔任音樂系主任，六年的時間充分感受到他為音樂系長遠經營所付出的努力，以及過人的遠見和膽識。他在本校的藝術與行政管理研究所講課的前瞻性內容常讓學生佩服不已。

朱老師雖然出身音樂系，但他擔任校長時絕不是只做「音樂系」的校長，而

是平均照顧每個系所，特別是電影、動畫、新媒體等新興科系的發展。過去，教育部補助公立學校資源充足，後來不斷縮減，朱校長努力開發資源，他的七年任內確實是北藝大的福氣。

　　有人說：朱老師很兇！與其說兇，更精確地說，因為他比誰都認真，所以講話有力，害怕是因為敬畏。大學事務繁雜，有些綜合大學校務會議要排兩天才能開完，朱校長主持校務會議一個半小時就能結束，因為，開會前他已把厚厚上百頁報告讀完，掌握所有細節。校長努力做功課，開起會來自然有效率，這和他領導樂團一樣，不只掌握大方向，對細節也清清楚楚，可以很快找出問題。

　　朱老師常把「再拚個三年就要交棒」的人生規畫掛在嘴邊，但這句話已說了十幾二十年，他還在第一線拚，有這麼拚的領導者，年輕一代怎敢怠惰！走過三十年的朱宗慶打擊樂團，永遠不讓人擔心，因為，朱老師已做了最好的示範，成功教育出一批批優秀的學生，我相信，在他的帶領下，朱團只會一代比一代更好，不斷向前衝。

劉慧謹

絕不是奇蹟

資深媒體人鄧蔚偉

大家都說，朱宗慶打擊樂團是台灣的一個奇蹟！

我可不這麼認為。因為，台灣現在什麼都缺，就是不缺奇蹟！

尤其朱團絕對不是奇蹟造成的，它是由朱宗慶率領全體團員經過三十年的淬煉，一點一滴，一步一腳印磨出來、走過來的！

做為一個表演藝術的啦啦隊員，而且是 Nature High 的啦啦隊員，對朱團舞台上的團員永遠都處在佩服與愛慕的雙重激動中，像是思珊、阿棋、小儼與珮菁只要欣賞過他們的才情及表演，以及和他們互動相處，那些盡興的歡樂時光似乎就在眼前！雖然髮梢漸白、髮根也白盡，但這種激動依然存在內心谷底，可能隨時會爆發出來！

朱宗慶這傢伙是一個迷人的傢伙！所謂迷人，當然是一個整體綜合指數所形塑的一個印象與認知，絕對不是宗慶的身材或是一舉手一投足那種。

朱宗慶手上拿的是外科手術刀，還是準備抽象畫的一缸子顏料？都是！朱宗慶迷人的地方就在這裡！他雖然是

「搞」音樂的，但他的行事風格就像一個 A 咖專業的外科醫生，遇到團隊棘手的事情，絕不退縮，就是一刀切下去，既不見紅，更不會變成被告的庸醫，心思之細、手腕之靈活，開展性之強，音樂界少出其右！

朱宗慶也擅長抽象畫，在人際關係上！他的思維就是交朋友、解決問題，交朋友從來不分顏色，而是在各種顏色中打滾，自得其樂地把各種顏色潑到畫布上，就成了一幅大家看不懂又各自在點頭的抽象畫！

當然人非聖賢，每個人都有些小小小小的缺點，朱宗慶也不例外啦，至於他的缺點如何，只要跟過他的、認識他、或和他交過手的，都會點滴在心頭，但是，這是他的另一迷人之處！每次有人在幹譙他完之後，都會再補上一句：宗慶是個有情有義的人！

朱宗慶打擊樂團三十年，把台灣的打擊樂水準與地位，提升成國際一流的品牌，這是最讓人感動與佩服的地方。朱宗慶現在六十多歲，他在三十二歲就成立了打擊樂團，並立志做一番大志業，三十年後，他做到了！如果現在台灣的年輕人，也從三十歲開始立志打拚，台灣的社會力將有無窮盡的爆發，一個整體的台灣奇蹟也將會在三十年後展現！

有時會想，如果把馬英九換成朱宗慶，台灣應該不會像現在這麼糟糕吧！

扯遠了！突然聽到催稿的藝術總監特助絲綸遠遠地喊：停！

美好的仗已打過

音樂家蘇顯達

　　2016 年，對朱老師和我都是具有重要意義的一年。三十年前，朱宗慶打擊樂團創團，那年，我也從法國學成返台，展開小提琴演奏及教育事業。

　　1986 年 8 月我到國立藝術學院音樂系任教，和朱老師成為同事，學校還在草創期，暫時棲身在蘆洲原僑大先修班，同事師生間感情緊密。1989 年台北獨奏家室內樂團成立，我們都是創始團員，在音樂上有了更密切的往來。

　　當年台灣有四重奏、五重奏團體，但缺少中小型室內樂團，朱老師慷慨出借朱團位於大直的排練場供台北獨奏家室內樂團排練，十位核心團員自掏腰包，將每次演出費提撥一定比例做為公基金，除了支應樂團的運作，也委託國內作曲家創作，拓展室內樂的演奏曲目。回首三十而立的成人之路，沒有踽踽獨行的孤寂，而是好友攜手拚搏的溫暖。

　　朱老師花了三十年時間打造出擊樂王國，那是需要多麼堅強的意志力！他有企圖心，築夢踏實，一步一腳印將非主流的打擊樂開創出嶄新的局面，甚至超越主流器樂的

氣勢。現在只要提到台灣的表演藝術，舞蹈會想到雲門，打擊樂則是朱宗慶打擊樂團，儼然成為台灣文化的代表。

　　若說朱團是音樂界的領頭羊，絕對當之無愧。朱老師具有開創性、國際觀，為樂團奠定扎實的根基，包括：每三年舉辦一次國際打擊樂節，與世界接軌，替台灣發聲；鼓勵國人創作，累積打擊樂曲目；培養駐團作曲家洪千惠，提拔年輕創作人才；年度公演推陳出新，和戲劇、舞蹈等不同藝術形式跨界結合。

　　2008 年，我受邀參加「打擊樂與他的好朋友們」音樂會，和一團合作演出為小提琴及打擊樂而作的《Lex》，那首曲子以《超人》中的反派角色「Lex」為靈感，表現正反兩方的追逐競技，小提琴的速度快，又要與聲響龐大的打擊樂相互抗衡，左右手協調性等技巧要求非常高，演來格外刺激。

　　那次合作我更明白朱團會有今天的成績，得歸功於朱老師「治軍」甚嚴。他對藝術的檢視鉅細靡遺，緊盯排練，連謝幕都要彩排好幾次，要求完美毫無妥協的餘地。整個團隊受到他的影響，也都有著非做好不可的堅強毅力。

　　朱老師雖注重細節，但做起事來格局很大。他在北藝大校長任內，我是音樂系主任，兩人共事六年，他敢衝，積極主動引進各種校外資源，以極藝術的創造力辦校，那個時期的北藝大也特別有活力。

　　記得舉辦關渡藝術節時經費還未全部到位，朱校長總是說：先做再說，錢他來想辦法。北藝大校慶他想出「藝術辦桌」點子，目的不是吃吃喝喝而已，而是透過活潑的形式募集更多的校外資源。朱校長不是丟出構想就不管，每周緊盯進度，他認真，身為好友的我也力挺，創校二十五週年及三十週年的「藝術辦桌」，光是音樂系就募了八十幾桌。

　　我剛就任音樂系主任後，考量學校音樂廳只有一架大型史坦威鋼琴，無法因

應越來越多的教學及演出活動，開學後向朱校長提出再購置一架琴的想法，他二話不說陪著我去教育部爭取經費，輾轉多時教育部才提出可行方案：先以校長行政裁量權動用校務基金支應，隔年再由教育部編列預算還給學校。但史坦威鋼琴必須在年底前開箱驗收，購置計畫執行完畢隔年才拿得到錢。

　　得知這個方法已是 11 月，剩不到兩個月時間。新的問題又來，史坦威不是說買就買得到，必須排隊，我情商旅台德籍鋼琴家魏樂富的弟弟魏漢斯，在德國協助處理購琴事宜，終於「插隊」買到琴，但海運來不及，最後由功學社贊助航空貨運費用，史坦威終於在 12 月 30 日開箱完成驗收。

　　朱校長有擔當，敢於任事，他的魄力永遠支持著我們一起克服困難，經歷完成這次驚心動魄的史坦威鋼琴購買行動，也在我的生命軌跡裡銘刻著：這場美好的仗我們曾攜手打過！

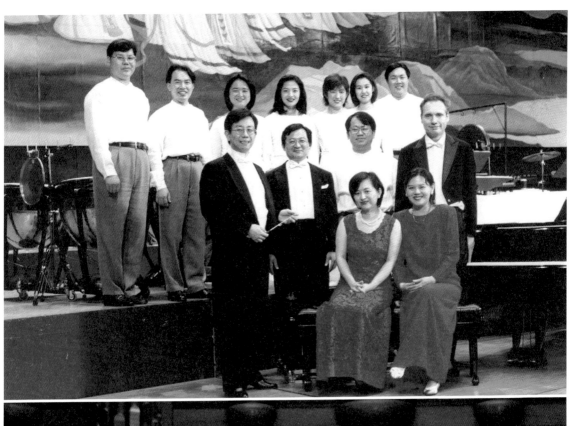

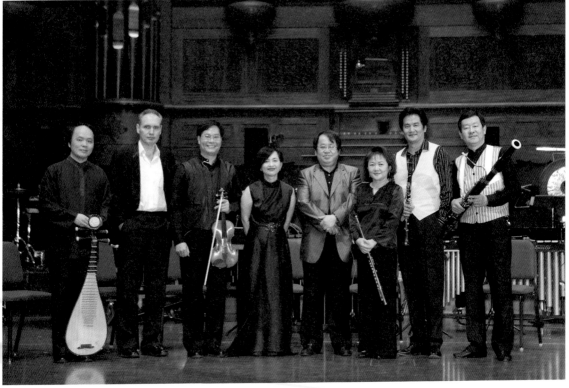

知情戰友

他們與朱宗慶打擊樂團併肩作戰，
能攻能守、亦文亦武，
攜手開創台上台下的格局和視野。

（依姓氏筆劃排序）

大人看事情的角度果然不一樣

導演吳世偉

　　2003 年首度擔任兒童音樂會編導，我和朱宗慶打擊樂團 2 的合作至今已有十次左右，不算短的時間，若問有什麼心得？像是練武功，不斷被朱老師廢掉重練，當下滿是「傷」，但練到最後任督二脈被打通，功力大增。

　　戲劇如何介入音樂？透過一次次的合作，我的想法一直在改變，剛開始對音樂的掌握不純熟，演奏者只有簡單的角色扮演，再以戲劇橋段串場；後來和二團慢慢熟稔，對音樂掌握度也提高，才能更順暢地說故事，讓演奏者成為主角，音樂裡有了更多表情。

　　朱老師除了在方向及曲目上嚴格把關，編創過程給了很大的空間，但我仍覺得「跟不上」他。既然是兒童音樂會，我關心的是演出效果，怎麼做才好玩？朱老師卻問：是否走在潮流前面？這樣的演出對於家長、孩子又有什麼意義？

　　他不要重複，每次都要改變。2013 年做「豆莢寶寶彩虹夢境」，我花了很多心思提出編創構想，沒想到朱老師全盤推翻：「創新的幅度不足以吸引觀眾走進劇場！」

　　當下有很深的挫折，但情緒過後冷靜下來，我捨棄過去擅長的招式，開始找新的表現手法。那年的演出以極少的語言，極多音樂的形式，即使有台詞也是接近童詩的詩意氛圍，找回音樂的純粹。

　　事後回想，我只有佩服：「大人看事情的角度果然和我們不一樣。」朱老師對於趨勢敏銳，對於打擊樂如何具有寓教於樂的使命感，隨時在旁邊做個「見多識廣的檢查者」，提點我們：不創新就會被淘汰。歷經「彩虹夢境」的震撼洗禮，2014 年做「豆莢寶寶快樂巴士」想像力打開，也找到更多可能性。

　　2015 年我向朱老師告假一年，想看看別的導演會怎麼做兒童音樂會？觀摩別人，沉澱自己。開心的是，2005 年我做「豆莢・八豆・么」兒童音樂會，擔任男主角的二團團員陳宏岳，如今已晉升一團團員，還是 2015 年兒童音樂會編劇，重視人才養成的朱團後繼有人。

　　打擊樂仍有太多值得開發的領域，二團有創造力，有活力，期待未來再與他們攜手，繼續練功。

後朱宗慶時代

導演李小平

「一百二十分鐘，這是你要的長度嗎？」2010 年，我為朱宗慶打擊樂團排擊樂劇場《木蘭》，朱老師看完排練問我。

我做劇場的習慣，排練後期才會進行節奏的控管。被朱老師這麼一問，第一時間沒反應過來，我想了想：「目前還無法判斷，但確實有冗長的嫌疑。」我發現一件有趣的事，學打擊樂的人腦內好像有個計時的檔案隨時開著。朱老師未必要我修正，但提醒了我：掌控時間和節奏的重要性。

其實早在 1990 年代，國慶民間遊藝活動我們就結了緣，朱團指導的驚天鑼鼓隊由我負責編排，那個場子也是我踏進劇場導演的開端。民間遊藝之後，我在戲曲界，朱團在音樂上各忙各的。有一回，我們在朱團慶功宴的「老巢」魯旦川鍋巧遇，朱老師想發展擊樂劇場，找我參與，相隔近二十年後再續前緣，我想玩什麼創意，怎麼跨界，朱老師充分授權，就這樣，結合擊樂、京劇、舞蹈的《木蘭》被玩了出來，雖然還未達到我設定的高度，但跨界實

驗有了好的開始，朱老師想再升級，有了《木蘭》的合作默契，創意揮灑起來更自由，2013 年又創作出新版《木蘭》。

儘管編創過程朱老師完全放手，當創意的雛形底定，就會開始介入：「不管怎麼跨界，一定要保住音樂的本體，否則沒有意義！」他以專業的品味及敏銳度替我把關，為音樂守勢。

朱團是一支紀律嚴明的團隊，團員都是朱老師「餵奶」餵大的孩子，對這位像父親一樣的嚴師也格外敬畏。排《木蘭》時，女團員練藤條練到起水泡，會向我撒撒嬌，但沒人敢對朱老師叫苦。朱團的女生和男人沒兩樣，搬樂器的「粗活」也自己來，首席吳珮菁身材瘦小，但那雙手就像舞者的腳，長期違反人體施力變得很不女人，那是以打擊樂為志業的光榮印記。

表演藝術界談永續經營，朱團和雲門是兩個範本。朱老師對藝術有想像，行事有計畫，演出創作和教學雙軌並行，既培育了參與人才，也培養了欣賞者，後繼的能量是源源不絕的。

三十而立的朱宗慶打擊樂團，已長成昂揚挺立的大樹，文化界更期待：朱老師一手拉拔大的孩子，吸收母幹養分後開枝散葉，另闢蹊徑，開創青出於藍的「後朱宗慶時代」。

不可思議的默契

劇場工作者車克謙

1991 年雲門舞集《綠色大地》公演，由朱宗慶打擊樂團現場演奏。那年，我二十歲，還是個文化大學戲劇系學生，課餘到劇場打工結識朱團，大夥兒年齡相仿，巡演時同住一間旅館，整天攪和在一塊兒，那是場青春無敵的美好回憶。

美國學成後，我開始為朱團演出擔任燈光設計，從吳思珊獨奏會、年度公演、2012 年台北小巨蛋「擊度震撼」、2013 年新版《木蘭》……，朱團三十年，有二十五年我參與了他們的成長，也和團員培養出哥兒們的革命情感。

《綠色大地》公演時，朱老師不過三十七歲，但已具領導人的風範，執行力強，鎮得住腳。他做任何事都親力親為，不只演出時坐鎮現場，彩排聲音測試調整也都事必躬親，對所有細節都不放過。演出結束開檢討會，我總是佩服音樂家的耳朵異常靈敏，一首曲子那麼多樂器同時演奏，朱老師不必做筆記，可以清楚指出那個段落誰的拍子沒打好。

　　受到朱老師影響，團員的自我要求程度都非常高，記得一回在北京演出，技術人員還在裝台調燈，首席吳珮菁已至側台埋頭苦練。在朱團，不只自己好就算好，而是整個團隊要共好。「擊度震撼」有首曲子配合黑光演出，演奏者面朝外圍成圈，看不到彼此，黑暗中卻能精準掌握節拍，朱老師把團員訓練到擁有不可思議的默契。

　　燈光設計在音樂會中通常扮演氣氛烘托，以及聚焦主奏者的功能，早期做設計前我得先了解作曲家創作理念，但後來已培養出絕佳默契，聽到音樂自然就有畫面產生。為朱團設計燈光最大挑戰是：進劇場工作時間有限，經常是白天進場，晚上演出，每次都像變魔術，瞬間打造出音樂的幻境。

　　團員眼中的朱老師是嚴師，但他的女兒出生後，整個人完全不一樣了，戒菸、減重，做了很多改變。我也有兩個女兒，為人父後更能了解他的心情，去年我也把菸給戒了，希望自己活久一點，期待將來能替女兒帶帶孩子。

　　做為朱團長期合作夥伴，向三十而立的朱團獻上誠摯的祝福，也祝福演出時一起ㄍ一ㄥ，演完後一起瘋的兄弟姐妹們多保養身體，朱團必能長長久久走下去。

台灣的文化護照

導演周東彥

　　多年前，我在母校國立臺北藝術大學的書店，翻閱書籍時看到一張朱宗慶打擊樂團的照片，朱老師和團員在一片蔚藍的海邊合影，每個人臉上散發出年輕追夢的光，令人印象深刻。

　　沒想到，後來我有機會和這支充滿藝術熱情的團隊合作，從朱老師在北藝大校長任內的三十週年校慶影片、朱宗慶打擊樂教學系統微電影「家庭演奏會」，到拍攝朱團三十週年形象影片。

　　2012 年拍攝北藝大三十週年影片時，我的藝術資歷還很淺，但朱老師願意給年輕人機會。我成立「狼主流」工作室，母校北藝大也在背後推了一把，朱老師擔任校長時設立「北藝風」創新育成中心，協助年輕藝術家創業，我也曾在北藝風上了會計、法務的課程，為創業做準備。

　　朱老師相信專業，給年輕人很大的創作空間。每次開會他會提出意見，但最後總是說：「參考看看，不一定非得照我說的做。」他更希望看到我們有什麼想法。但尊重不代表沒有要求，從朱老師的眼神和勤作筆記，我知道他

對每次的合作都有很高的標準，自己也誠惶誠恐，希望給足一百分的東西。

　　拍攝三十週年形象影片，我對朱團追夢三十年的艱辛有了更多的認識，早年為了推廣打擊樂，朱老師開著一台「得利卡」，帶著團員上山下海全台走透透，有一回發燒身體不適，他還是堅持上台演出。那是充滿爆發力的輝煌年代，勇敢無懼一路披荊斬棘。

　　三十年前朱老師在咖啡廳思考未來，決定創團，不只有熱情，還有策略，成立基金會、培養人才，舉辦國際打擊樂節拓展視野，因為他的永續經營遠見，朱團步伐穩健挺進三十年，這些故事給了我拍片的靈感，三十週年影片團員們再度走遍台灣各角落，重溫年輕追夢的美好。

　　在國外念書時，很想讓外國友人知道我來自台灣，但要如何介紹台灣？文化是最有力的宣傳，朱宗慶打擊樂團、雲門舞集等前輩團體就像是台灣的文化護照，因為他們無畏地走出去，讓世界看到台灣。感謝前輩們的耕耘，讓我們對藝術的想像更豐富，也有了不害怕向前走的勇氣。

也無風雨也無晴

藝術行政工作者林霈蘭

　　大學畢業那年，班導告訴我們「選擇什麼樣的工作，就等於選擇什麼樣的生活」對社會認知仍懵懂的我，只聽懂選擇工作是很重要的事，我便想朝自己的興趣發展。學生時代很喜歡看展覽及表演，於是我想做藝術行政工作，可以就近接觸藝術，但當年沒有網路，藝術行政工作多是靠口碑介紹，非藝術科班出身的我沒有藝文界的人脈，甚為苦惱。剛好看到報紙文化版刊登在臺中文化中心有一場藝術行政講座，我便前往參加，並「勇敢地」將我的心願告訴授課老師——時任國藝會組長的陳錦誠先生（現為國藝會執行長），他介紹我到朱團面試，就此展開我的藝術行政之路。多年來我一直不曾告訴過他，他當年的幫忙改變了我的一生。

　　我在朱團的第一份工作是個小宣傳，負責洗照片、印新聞稿寄給各雜誌社、與電台及電視台連絡安排團員上節目宣傳等等。記得我把新聞稿寄出後三天，主管要我打電話給雜誌社編輯，希望對方協助刊登新聞稿演出訊息，我

拿著新聞稿坐在桌前半小時不敢拿起電話，因為我不斷在思考，萬一對方問我什麼問題，我要如何回答。數年之後，我常常在拿起電話撥號時，還沒想好我要說些什麼，但總是能夠對答如流，順利解決問題，這就是工作帶給我的訓練與成長。

做了半年「小宣傳」，正當我開始覺得熟悉上手，朱老師的秘書因家庭因素離職，我被調至秘書工作，當時我心裡有些難過，努力學習了半年卻沒法在宣傳崗位上好好發揮，後來回想才知道，當初的學習都沒有白費，凡努力過必有累積，學到的就是我的，日後都能排上用場。

朱老師大概看我初出社會，有點戰戰兢兢，所以在交代我事情的最後，總會說一句：「不要急，慢慢來！」但是過了十分鐘，他便打開辦公室的門走出來問：「做好了嗎？」我心裡很納悶，你剛才不是自己說不要急慢慢來嗎？一次兩次之後，我才明白，每個人對慢與快的標準截然不同，那時的我很呆，根本不知道我的老闆是藝文界出了名的急性子。金牛座的我從此進入高速運轉時代，本性慢悠悠的我，後來常被同事說我急性子，但是我的老闆永遠覺得不夠快！

2000 年朱老師被延攬至兩廳院擔任主任，負責推動行政法人改制，原本談好與他前往兩廳院擔任秘書的一位資深人選臨時沒辦法到任，就任在即，朱老師似乎沒有太多選擇，某天早上問我，要不要去兩廳院工作，我傻傻地說好，高中時代開始就常去兩廳院看表演，那是我心所憧憬嚮往的藝術殿堂，高掛的水晶燈、明亮的落地玻璃、衣衫鬢影、世界級的表演節目……。我並不知曉，此去卻是——沒有窗戶的辦公區彷彿整天身處暗無天日的地洞，做不完的工作、開不完的會、處理不完的難題……。但是我也沒料到，這趟三年半的職涯旅程，給了我快速的成長與學習，這些歷練與奠基，成為我豐富的人生收穫。

在擔任朱老師秘書及特助的數年時間裡，我有很多機會近身觀察他如何待人處世。我看到的朱老師始終是個來自台中大雅的鄉下孩子，靦腆憨厚、熱情好客，演講前還是會緊張，每次演出還是很在意觀眾的反應。他相當要求完美，在意細節，在他的認知裡「沒有最好，只有更好」。或許這就是朱老師及團隊成功的原因——因為在意，所以「玩真的！」

他不管走到那裡都隨身帶著一本筆記本，上面滿滿寫了很多工作計畫或各種想法。常常一早開會他就拿出筆記本說「我昨天晚上想了很多……」彷彿他不太需要睡眠，像拿破崙一樣一天只睡四小時，或像某大銀行的口號「Never sleeps」。朱老師的筆記本乘載了朱團的五年、十年、三十年計劃，乘載了世界打擊樂史的一部分，也乘載了朱團工作夥伴們的忙碌節奏。藝術行政工作常是跟著案子走，每當做一個案子感到辛苦疲累，大家總是想著「等這案子做完要先休息一下」，但「朱老師不從人願」，眼前的案子尚未結束，老師就會提出更多精采的案子，吸引我們一刻不歇地繼續打拼。

他信奉 never say no，不輕易拒絕別人，不管親疏遠近從朋友到員工或學生，總會認真思考別人提出的請求；他更不輕易讓人拒絕他，所以在兩廳院期間為了轉型行政法人——說服官員立委，我們常笑稱他是教育部（當時兩廳院主管機關）的黑名單，一旦他出現在教育部門口，監視器就會主動通報各級主管「朱宗慶又來幫藝文界爭取資源預算了！」而對於屢屢致電不回避不見面的立委，則來個立院廁所門口的不期而遇。總之剛柔並濟加上朱氏纏功，這種 never say never 的精神，最後總能感動人感動天，讓一切不可能的任務迎刃而解，只要是他想做的事情很難不被他完成，所以工作夥伴們對他不斷的創新思考總是又愛又怕——喜見更多

創意挑戰的精彩展現，但心裡明白又將會是困難艱辛的一番過程。

　　外界看朱團或朱老師，總覺得精采風光，然而箇中的千錘百鍊，實不足為外人道。在朱老師的帶領之下，團隊總是未曾稍歇地努力前行、積極創新。我初進朱團時樂團才剛過十歲生日，轉眼已是歡慶三十週歲，這一路走來風雨顛簸未曾少見，但歡聲笑語乃由我們自己創造。期許朱團在往後的日子，以鼓棒琴槌繼續前行，打出更多的精采樂章！

往高塔的方向前進

藝術行政工作者劉怡汝

　　二十五歲以前，我沒想過：未來的人生會和文化藝術產生這麼緊密的連結。

　　1993 年，我從美國威斯康辛大學麥迪遜分校念完大眾傳播碩士回國，在報紙分類廣告看到朱宗慶打擊樂團徵求「企劃宣傳」，朱團辦公室離家近，就跑去應徵，一腳踏進藝術行政領域。

　　雖然念書時學過小提琴、南胡，但進朱團工作前，我從來沒進過兩廳院看表演。記得小時候爸爸帶我站在博愛特區，指著還在興建中的兩廳院說：「妳知道那兩個大洞（國家戲劇院、國家音樂廳）花了國家多少公帑！」

　　二十五歲的我因為朱團公演，第一次走進那兩個「大洞」，才發覺不是想像的那樣。當時的兩廳院主任胡耀恆是我台大外文系的老師，見到他，我興奮地打招呼：「我是您的學生。」

　　外界印象總以為我是朱宗慶打擊樂團的「老鳥」，其實，我在朱團前後僅待了十一個月，頭半年在企宣部門，除了一位主管，只有我和劉家渝兩人，碰到第一個大案子

是國慶民間遊藝，宣傳之外，還要分擔表演團隊的對口聯繫，演出前幾個月上山下海訪視，碰到熱情的阿美族人，喝小米酒喝到醉。

　　對剛踏入社會的我而言，那半年是新鮮而有趣的經驗，我和家渝上廣播電台、開記者會，全台走透透。當年還沒有電腦售票系統，採人工派票，每到一個縣市宣傳，得順道去點票、補票，一人身兼數職。宣傳高峰期跑行程累到還沒上床就「夢周公」。有一次上廣播節目，家渝講完丟球給我接，我竟然累到打瞌睡，差點「漏接」；還有一次累到說錯話，把朱老師說成「朱老大」，好像在介紹江湖大哥，鬧了不少笑話。

　　到外縣市宣傳路況不熟，有時找不到電台，但我們練就敏感的「嗅覺」，看著天空往高塔（發射台）的方向走，十之八九可以找到。

　　企宣工作最後一個案子是團員鄭吉宏的獨奏會，我終於如願當上執行製作，從申請經費、擬定宣傳計畫到訂便當，大小事一手包。其實，當初想當執行製作，完全是虛榮心作祟，總覺得自己的名字可以印在海報上很「虛華」，但人算不如天算，沒如願上海報，就被調去當朱老師的祕書。

　　我自覺不是當祕書的料，做了幾個月決定辭職。這一走，直到 2001 年朱老師到兩廳院擔任主任，又以「祕書」名義進到主任辦公室和朱老師一同工作，那年我三十多歲，和初出社會在朱團時期的我已大不同。二十五歲的我，對於藝術行政有了一點概念，但還沒找到工作的意義。職場生涯最大的成長與學習，是跟著朱老師在兩廳院推動行政法人化。

　　朱老師無時無刻不在動腦，隨時拿著筆記本記錄想法，到了年底往往疊成厚厚一大疊。他帶著我們一步步了解公務體系的運作，學會看預算、財務報表，再一起把朱老師的想法落實為政策和計畫。

　　當所有人都認為兩廳院行政法人化不可能，即便主管機關教育部也建議要有 B 選項的備案，但朱老師敢於挑戰體制，相信事在人為，他給我們的選擇永遠是：「我只要 A 方案，想盡辦法排除萬難。」他摸清立法院運作，當所有人都不相信行政法人會成功，朱老師堅持到底，絕不放棄，從擬訂計畫到完成立法，花了三年時間就達成。

　　2013 年他接任兩廳院董事長，推動國家表演藝術中心（國家兩廳院、臺中國家歌劇院、衛武營國家藝術文化中心）設置計畫，同樣有著宏觀的視野，他認為國家級表演場館不該只是節目的買辦，而應扮演更前瞻性的角色，帶領文化藝術的發展。

　　我熱愛藝術工作，但也曾猶疑：藝術行政除了為藝術家服務，還能有其他作為嗎？感恩朱老師的帶領，讓我看事情的方式不一樣了，找到自己對於經營管理及組織策略擬訂的興趣。他的潔癖，他的理想化也深深影響我，我從朱老師身上學到：改變或許無法一蹴可幾，咬著牙不認輸，最後一定可以成功達陣。

追夢的美好年代

藝術行政工作者劉家渝

　　剛到朱宗慶打擊樂團工作，早在 1990 年代初期。我常解嘲自己的職場生涯，是一個從全辦公室共用一台電腦，跨越到人手一支智慧型手機的歷程，這二十多年間，台灣社會變化巨大，新科技、新觀念，不只改變了我們的生活，連做事的方式也不斷翻轉。在朱宗慶打擊樂團的那七年，是我踏入藝術行政的第一階段，也是最關鍵的成長期，若說人生從此轉變，也並不誇張。

　　和朱團的緣分，其實，早在大學新聞系二年級。一篇採訪朱宗慶打擊樂獨奏會的新聞稿，讓我開始認識了當時剛從維也納回國，瘦瘦的朱老師。稿子登出後，朱老師說寫得不錯，問我以後要不要也幫他寫新聞稿？就這樣，我有機會接觸到了朱宗慶打擊樂團創團的第一場記者會、當時三校聯合實驗管弦樂團（國家交響樂團前身），以及曲盟的溫隆信老師、國立藝術學院的馬水龍老師等台灣重要作曲家。

　　大學畢業後，離開台灣的幾年間，卻不斷從報章雜誌翻閱到朱宗慶打擊樂團的新聞，看見朱老師帶著一群年輕人，從文化版攻占到社會版，從音樂殿堂打到廟口街頭。春節回台過年，街頭巷尾都是「朱宗慶陪你過新年」專輯的樂聲，甚至在電視裡看見朱團為某品牌電視機廣告代言，透過螢幕將敲打生活物品的節奏創意，強力放送到每個家庭。幾年間，打擊樂這個連古典音樂人都輕忽的名詞，竟然街頭巷尾連老人與小朋友都琅琅上口，朱老師的創意與毅力，把台灣俗諺「做人最衰──剃頭、打鼓、吹鼓吹」完全翻轉，劣勢變成優勢，帶起整個社會對於文化新的想像。

　　正式進入朱團工作，幾年間，先後歷經了教學系統、樂團，以及 1998 年創辦的《藝類》雜誌。工作雖然辛苦，但當時年輕又充滿好奇，成為團隊的一員，卯足全力面對工作上不同訓練。而朱老師的熱情，像是整個團隊的火車頭，尤其恐怖的是，他幾乎不需要睡眠似的，每天最晚離開，但一大早進辦公室又看到他坐在那裡，完全是 7-11 的架式。朱老師做事有明確的目標及願景，拉著大家一起向前跑，跟著他工作雖然累，但有期待，有夢想，也不斷地有成就感。

　　朱老師常說自己是鄉下長大的孩子，骨子裡有種草根性。他將打擊樂從音樂殿堂帶到庶民生活，策畫「暫時離開舞台」廟口音樂會；把破銅爛鐵、鍋碗瓢盆當成樂器敲敲打打；策畫上百人合奏木琴……，不只創造出打擊樂更多的聲音，也拉近和民眾的距離。他學的不是大眾傳播，但知道怎麼和觀眾說話。

　　我常覺得，朱老師具有開創性精神，很像台灣早年中小企業提著一卡皮箱到國外闖蕩，一顆「憨膽」讓世界認識「MIT」。朱老師則是帶領著年輕團員到處巡迴演出，聚積民間對於打擊樂的熱度。一向只知道台北世界的我，跟著樂團四處

巡演，第一次有機會，開始真正認識台灣各個美麗的城市，看見各樣有趣的人。

他不因循守舊，總是想辦法走新的路。1990 年代，朱老師提出辦國際打擊樂節的想法，大家都不敢接腔。他列出一串國際頂尖打擊樂團的邀請名單，但經費在那裡？國外團體怎麼聯絡？毫無經驗，朱老師有理想就是要做，帶著同仁各自分工，終於在 1993 年舉辦首屆國際打擊樂節。剛開始，國外團隊對於台灣辦國際音樂節持保留態度，活動結束完全改觀，和朱團上上下下打成一片，讚不絕口。

為了訓練整個行政團隊的能力與眼界，他甚至讓基金會接辦國慶民間遊藝活動，面對國慶日整合廣場上所有表演團隊的演出，跑遍全台灣找節目，跟軍方與警察局協調封街封路，與政府單位及民間機構洽談，一群年輕人就這樣天不怕地不怕，闖進博愛特區，大玩藝文。

朱老師有雙厲害的「法眼」，能看透每個人的特質並妥善運用。大學畢業後雖然在電台短暫工作，但我的主持潛能卻是朱老師發掘出來的。有一年去馬來西亞巡演，朱老師說，為了讓觀眾對打擊樂有更清楚的認識，需要有人解說，就由我上場吧。那時我毫無主持經驗，以為是開玩笑，沒當一回事，到了傍晚，朱老師問怎麼還沒準備？我才知道「代誌大條」，躲在角落擬稿、背台詞，上台講話感覺嘴唇都在發抖，雙手冰冷。

下了台，非常懊惱：「主持得真爛！」但朱老師認定一個人的特質就會力挺，不斷給機會，鼓勵多過責備。有一年大陸演出在戶外，朱老師提醒我：呼籲觀眾遵守秩序，不要用「禁止」的語氣，而是出於關心，這套照顧到人情世故的柔性主持風格，還曾被大陸官方視為學習的範本。

和朱老師工作，只給目標，不給框架和枷鎖，即便做錯事，也是適當時機才

會點醒。當我還是「小宣傳」時，一回接到索取公關票的電話，不假思索就回：「這次演出沒那麼多公關票。」沒想到這句話，竟然害得朱團好幾年沒法去那個縣市演出。事隔多年後朱老師才告訴我，那位負責人抱怨索取公關票時，接電話的人講話沒禮貌。

　　這一路走來，朱老師總給我們許多的提醒，也放心把事情交給我們，他的信任讓我們更有自覺要把事情做好，朱團就是在這樣的氛圍下，齊心齊力挺過三十年，創造出「MIT」的音樂奇蹟。下個三十年，打擊樂還能有什麼新的局面？我有憧憬，也相信：在朱老師帶領下，朱團一定有辦法成為驚喜的再創造者。

劉家渝

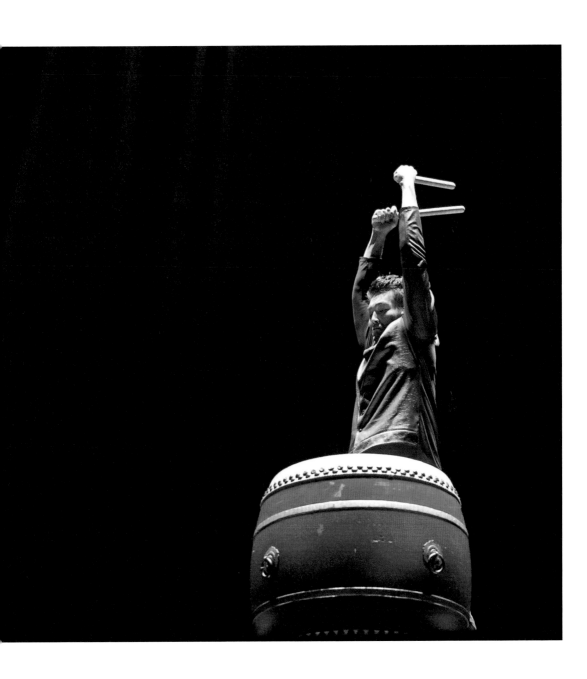

擊錄

朱宗

2005 朱宗膜
2005 Ju P

Par

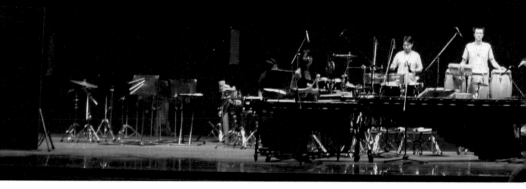

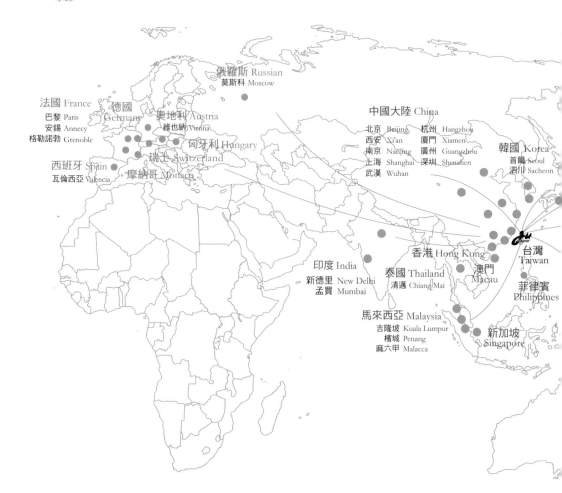

俄羅斯 Russian
莫斯科 Moscow

法國 France
巴黎 Paris
安錫 Annecy
格勒諾勃 Grenoble

德國
Germany

奧地利 Austria
維也納 Vienna

匈牙利 Hungary

瑞士 Switzerland

西班牙 Spain
瓦倫西亞 Valencia

摩納哥 Monaco

中國大陸 China
北京 Beijing　杭州 Hangzhou
西安 Xi'an　廈門 Xiamen
南京 Nanjing　廣州 Guangzhou
上海 Shanghai　深圳 Shenzhen
武漢 Wuhan

韓國 Korea
首爾 Seoul
泗川 Sacheon

台灣 Taiwan

印度 India
新德里 New Delhi
孟買 Mumbai

泰國 Thailand
清邁 Chiang Mai

香港 Hong Kong

澳門 Macau

菲律賓 Philippines

馬來西亞 Malaysia
吉隆坡 Kuala Lumpur
檳城 Penang
麻六甲 Malacca

新加坡 Singapore

朱宗慶打擊樂團世界巡演地圖

中國大陸

2015 《2015朱宗慶打擊樂團中國大陸巡演》
《2015朱宗慶打擊樂團兒童音樂會》
2014 《2014朱宗慶打擊樂團兒童音樂會》
2013 《上海夏日音樂節》
《2013兩岸城市藝術節臺北文化周》
2012 《2012朱宗慶打擊樂團中國大陸巡演》
2011 《重慶亞洲音樂節》
《北京音樂節》
《廈門藝術節》
《2011朱宗慶打擊樂團兒童音樂會》
2010 國家大劇院第一屆《國際打擊樂節》
2010 《2010廣東亞洲音樂節》
2008 《國家大劇院開幕國際演出季》
《深圳音樂廳音樂季》
2007 《第八屆中國藝術節》
2006 《中國上海國際藝術節》
2005 《2005朱宗慶打擊樂團中國大陸巡演》
2004 《中國藝術節》

2002 《北京國際音樂節》
2000 《2000朱宗慶打擊樂團中國大陸巡演》
1998 《上海藝術節》
1995 首度展開中國大陸巡演
1993 隨雲門舞集赴北京、上海、深圳演出《薪傳》

美國

2013 《2013朱宗慶打擊樂團美洲巡演》
2009 《2009國際打擊樂藝術協會年會》
2004 《林肯中心夏日藝術節》
第39屆《杭廷頓夏日藝術節》
2003 《2003國際打擊樂藝術協會年會》
2001 《2001朱宗慶打擊樂團北美巡演》
2000 《2000國際打擊樂藝術協會年會》
1997 《林肯中心戶外廣場》
《加州藝術節》
1990 《1990國際打擊樂協會年會》
林肯中心

韓國

2010 第一屆《首爾國際打擊樂合奏節》

2007 《韓國泗川打擊藝術節》
2005 《首爾鼓樂節》
2002 《韓國亞洲藝術節》
1997 《漢城藝術節》

香港

2014 《香港台灣月》
2013 《香港台灣月》
2008 《香港台灣月》
2006 《香港鼓樂節》
2001 香港大會堂音樂廳演出

馬來西亞

2015 《2015朱宗慶打擊樂團亞洲巡演》
1996 《1996朱宗慶打擊樂團馬來西亞巡演》
1994 《1994朱宗慶打擊樂團馬來西亞巡演》

日本

2005 《愛知世界博覽會》
1996 《日本第七屆打擊樂響宴》
1995 朱宗慶打擊樂團日本演出

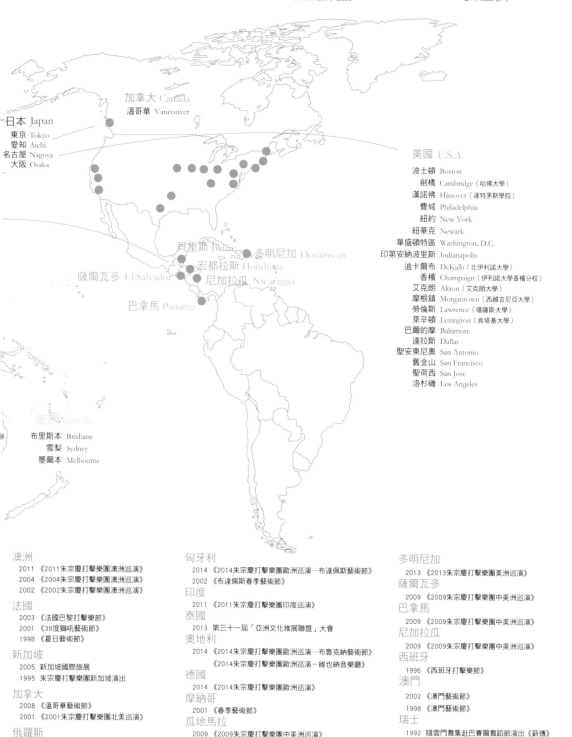

加拿大 Canada
溫哥華 Vancouver

日本 Japan
東京 Tokyo
愛知 Aichi
名古屋 Nagoya
大阪 Osaka

美國 U.S.A.
波士頓 Boston
劍橋 Cambridge（哈佛大學）
漢諾佛 Hanover（達特茅斯學院）
費城 Philadelphia
紐約 New York
紐華克 Newark
華盛頓特區 Washington, D.C.
印第安納波里斯 Indianapolis
迪卡爾布 DeKalb（北伊利諾大學）
香檳 Champaign（伊利諾大學香檳分校）
艾克朗 Akron（艾克朗大學）
摩根鎮 Morgantown（西維吉尼亞大學）
勞倫斯 Lawrence（堪薩斯大學）
萊辛頓 Lexington（肯塔基大學）
巴爾的摩 Baltimore
達拉斯 Dallas
聖安東尼奧 San Antonio
舊金山 San Francisco
聖荷西 San Jose
洛杉磯 Los Angeles

貝里斯 Belize　　多明尼加 Dominican
　　宏都拉斯 Honduras
薩爾瓦多 El Salvador　尼加拉瓜 Nicaragua
巴拿馬 Panama

澳洲 Australia
布里斯本 Brisbane
雪梨 Sydney
墨爾本 Melbourne

澳洲
2011 《2011朱宗慶打擊樂團澳洲巡演》
2004 《2004朱宗慶打擊樂團澳洲巡演》
2002 《2002朱宗慶打擊樂團澳洲巡演》

法國
2003 《法國巴黎打擊樂節》
2001 《38度獅吼藝術節》
1998 《夏日藝術節》

新加坡
2005 新加坡國際旅展
1995 朱宗慶打擊樂團新加坡演出

加拿大
2008 《溫哥華藝術節》
2001 《2001朱宗慶打擊樂團北美巡演》

俄羅斯
2008 《契訶夫國際戲劇節》
2003 《契訶夫國際戲劇節》

匈牙利
2014 《2014朱宗慶打擊樂團歐洲巡演—布達佩斯藝術節》
2002 《布達佩斯春季藝術節》

印度
2011 《2011朱宗慶打擊樂團印度巡演》

泰國
2013 第三十一屆「亞洲文化推展聯盟」大會

奧地利
2014 《2014朱宗慶打擊樂團歐洲巡演—布魯克納藝術節》
《2014朱宗慶打擊樂團歐洲巡演—維也納音樂廳》

德國
2014 《2014朱宗慶打擊樂團歐洲巡演》

摩納哥
2001 《春季藝術節》

瓜地馬拉
2009 《2009朱宗慶打擊樂團中美洲巡演》

貝里斯
2009 《2009朱宗慶打擊樂團中美洲巡演》

多明尼加
2013 《2013朱宗慶打擊樂團美洲巡演》

薩爾瓦多
2009 《2009朱宗慶打擊樂團中美洲巡演》

巴拿馬
2009 《2009朱宗慶打擊樂團中美洲巡演》

尼加拉瓜
2009 《2009朱宗慶打擊樂團中美洲巡演》

西班牙
1996 《西班牙打擊樂節》

澳門
2002 《澳門藝術節》
1998 《澳門藝術節》

瑞士
1992 隨雲門舞集赴巴賽爾舞蹈節演出《薪傳》

菲律賓
1986 隨雲門舞集赴菲律賓馬尼拉演出《薪傳》

三十年大事紀

1982		● 籌備期間，於台北市大安區樂業街朱宗慶住所客廳，以及辛亥路三段 30 號（國立藝術學院暫設校址）進行排練。
1986	01	● 1 月 2 日於台北國聯飯店宣告成立，為國內第一支專業打擊樂團。
	01	● 進行創團首演《串聯－中日打擊樂的新境界》，於台北國父紀念館、台中中興堂、高雄至德堂演出。
	06	● 與雲門舞集在香港合作演出《薪傳》，為第一次跨域演出，此後亦多次隨《薪傳》至海外巡迴演出。
		● 創團團址為台北市大安區和平東路二段朱宗慶住所，同時於台北縣蘆洲鄉國立藝術學院教室進行排練。
1987	09	● 進行「暫時離開舞台－古蹟行動」，開創音樂藝術走出嚴肅音樂殿堂之先河，走進社區以音樂擁抱大眾。
	11	● 第一次站上國家音樂廳舞台，參與國家兩廳院啟用的開幕季演出
1988	01	● 發行第一張專輯《生脈相連》（福茂唱片），獲金鼎獎最佳演奏人及製作人獎，並創下十萬張佳績。
	04	● 首創專為兒童設計的打擊樂音樂會，從此每年巡迴全台演出至今。
	12	● 第一次拍攝電視廣告（國際牌電視）。
1989	01	● 出版專輯《朱宗慶陪你過新年》（福茂唱片），迄今仍是農曆新年街頭巷尾播放率最高的音樂。
	06	● 第一次和劇團合作，與蘭陵劇坊演出《螢火》。
	07	● 「財團法人擊樂文教基金會」成立，率先導入藝術行政專業經營，以基金會作為樂團的行政母體單位。
		● 團址搬遷至台北市大安區新生南路二段（信義路二段交叉口附近）。

| 1990 | *01* | ● | 出版專輯《山之悸》（福茂唱片），獲得金鼎獎最佳出版品獎項。 |
| | *10* | ● | 第一次海外巡迴演出，應國際打擊樂藝術協會（Percussive Arts Society, PAS）邀請，赴美國參加國際年會，並至五所著名大學演出。 |

1991	*03*	●	第一次參與台灣燈會的節目演出。
	07	●	應日本「宇宙音樂節」之邀演出。
	11	●	宣布成立朱宗慶打擊樂教學系統（全台九家教學中心），由高品文化公司經營。
	12	●	與雲門舞集再度攜手推出聯合公演《綠色大地》，呈現出兼具視、聽雙重效果的藝術表現。
		●	團址搬遷至台北市中山區大直街（現為實踐大學教育推廣中心）。

| 1992 | *01* | ● | 朱宗慶打擊樂教學系統正式開課，將打擊樂的推廣從演奏延伸至兒童音樂啟蒙教育。 |
| | *12* | ● | 在國家戲劇院演出《台灣四季》，首次推出音樂劇場：以音樂為主體，融合燈光、布景及演奏者的動感肢體，突破傳統的音樂會形式，展現創新的綜合藝術。 |

1993	*05*	●	舉辦首屆「台北國際打擊樂節（Taipei International Percussion Convention, TIPC）」，邀請國際級打擊樂團和演奏家走入台灣，並須演奏一首國人創作的打擊樂作品，讓台灣打擊樂與世界接軌，共有六個國家、六個團隊參與演出；此後每三年定期舉辦。
	10	●	承辦國慶民間遊藝《人親、土親、文化親》，以結合傳統與現代特色之表演藝術活動來規劃節目，並以本土扶植之藝文團隊為邀請演出對象。
	10	●	首次赴中國大陸演出，與雲門舞集於北京、上海、深圳合作演出《薪傳》。

| 1994 | *01* | ● | 邀請中國大陸三大鼓王：安志順、李真貴、李民雄共同成立海峽兩岸第一個專業的「傳統打擊樂中心」，並舉辦「傳統打擊樂研習營及巡迴講座」。 |

	04	● 至當時依然稱為「前線」的馬祖進行演出。
	10	● 再度承辦國慶民間遊藝《二十一世紀是我們的》，將所有節目從總統府前拉到國家兩廳院的廣場，以一個更開放的空間，拉近與觀眾之間的距離。
1995	04	● 首度於中國大陸演出專場音樂會，至西安人民劇院、北京音樂廳、深圳華夏藝術中心巡迴。
	06	● 赴日本東京參與「日本打擊樂節（Japan Percussion Festival in Tokyo）」演出。
	08	● 音樂會《今晚讓我們活潑一夏》首次完全以流行音樂為主要素材，期盼藉由大家耳熟能詳的旋律，展現打擊樂多元的可能性。
1996	01	● 舉辦《十週年音樂會》；出版現場演奏錄音專輯《鑼揚鼓慶》（翰力文化），獲1997年金曲獎最佳演奏人獎、最佳作曲人獎項。
	04	● 第一次主辦大型戶外演出，與花旗銀行合作舉行「愛的節奏戶外音樂會」，共同關懷弱勢團體。
	05	● 舉辦第二屆台北國際打擊樂節（TIPC），共有八個國家、十三個團隊參與演出；本屆以「台灣擊樂特色的展現」為籌辦重點，安排六個台灣團隊參與演出，讓台灣的打擊樂之美在國際發光。
	10	● 赴西班牙瓦倫西亞參與「西班牙打擊樂節（Valencia Percussion Festival in Valencia, Spain）」演出。
1997	08	● 受邀於美國「紐約林肯中心戶外藝術節（Lincoln Center Out-Of-Door in New York, USA）」、「加州藝術節（Inroads/Asia at UCLA in Los Angeles, U.S.A）」與華府雙橡園演出。
	09	● 首度前往韓國參與「首爾秋季藝術節（Seoul Autumn Festival in Seoul, Korea）」演出。

1998	● 朱宗慶擔任國際打擊樂藝術協會理事（Member of Board of Directors of PAS, 1998～1999）。
02	● 參與首屆「澳門藝術節（Macau Arts Festival in Macau）」開幕活動演出。
05	● 創辦《藝類》雜誌，期盼藝術能以最輕鬆的方式進入社會大眾的生活。
05	● 首度在中國大陸上海演出，於上海地標東方明珠電視塔前舉行戶外公演，上海文化局並安排電視現場轉播。
07	● 受邀赴法參與「巴黎夏日藝術節（Paris Quartier D'ete in Paris France）」演出。
	● 團址搬遷至台北市南港路三段（松山國小附近）。
1999	● 朱宗慶擔任國際打擊樂藝術協會總裁諮詢顧問（Counselor to President of PAS），並獲國際打擊樂藝術協會之邀赴美接受「傑出貢獻獎（Outstanding PAS Supporter Award）」及全體會員的表揚。
02	● 成立朱宗慶打擊樂團二團「躍動打擊樂團」，由國內大專院校音樂系學生所組成，為朱宗慶打擊樂團培育明日之星的搖籃；於台北台鐵大樓演藝廳舉辦創團音樂會。
06	● 舉辦第三屆台北國際打擊樂節（TIPC），共有九個國家、十五個團隊及兩位演奏家參與演出；本屆透過學術研究性質的講座，與表演藝術展演相互搭配，期盼開啟台灣現代打擊樂多元發展的視野。
07	● 舉辦首屆台北國際打擊樂夏令研習營（Taipei International Percussion Summer Camp, TIPSC），讓青少年學子與世界一流演奏家面對面互動、接受現場指導；此後每年暑期定期舉辦，致力提升打擊樂學習風氣。
11	● 舉辦《台灣當代打擊樂作品》音樂會，展現台灣人在打擊樂上的豐富創作力。
11	● 響應文建會的關懷訴求，走訪台中及南投，用打擊樂為 921 大地震災區民眾帶來心靈慰藉。

2000	10	● 成立「傑優青少年打擊樂團」，由自幼進入打擊樂教學系統接受完整課程訓練的十至十八歲青少年學子所組成，為著重生活與推廣的業餘樂團；於國父紀念館舉辦創團音樂會。
	11	● 再度應國際打擊樂藝術協會（PAS）邀請，赴美國參加國際年會，以「聽見台灣的心跳」為主題，演出台灣作曲家的作品，展現台灣豐沛的藝術創新能量。
		● 團址搬遷至台北市北投區大業路，即為現址。

		● 舉辦《十五週年音樂會》；出版現場演奏錄音專輯《閃亮的日子》（傑優文化）。
2001	01	● 首度前往摩納哥參與「春季藝術節（Printemps Des Arts De Monte-Carlo in Monte-Carlo, Monaco）」演出。
	05	● 前往韓國首爾參與「亞洲音樂節（Asia Music Festival in Seoul, Korea）」演出。
	11	● 受邀赴法國參與法國史特拉斯堡打擊樂團（Strasbourg）四十週年團慶，並於「38度獅吼藝術節（Les 38e Rugissants in Grenoble, France）」合作演出。
	12	

2002		● 朱宗慶獲國際打擊樂藝術協會（PAS）頒贈「傑出成就表揚（Recognizes for Outstanding Efforts）」。
	03	● 受邀前往匈牙利參與「布達佩斯春季藝術節（Budapest Spring Festival in Budapest, Hungary）」，與匈牙利阿瑪丁達打擊樂團（Amadinda）合作演出。
	05	● 舉辦第四屆台北國際打擊樂節（TIPC），共有十二個國家、十二個團隊及八位演奏家參與演出；世界四大打擊樂團——加拿大芮克斯打擊樂團（Nexus）、法國史特拉斯堡打擊樂團（Strasbourg）、瑞典克羅瑪塔打擊樂團（Kroumata）、匈牙利阿瑪丁達打擊樂團（Amadinda）——首度齊聚參與藝術節演出。
	10	● 受邀赴中國大陸參與第五屆「北京國際音樂節（Beijing Music Festival in Beijing, China）」演出。

2003	07	● 受邀前往俄羅斯莫斯科參與第五屆「契訶夫國際戲劇節（Chekhov International Theatre Festival in Moscow, Russian）」演出。
	08	● 將兒童音樂會及校園巡迴演出的重任由一團交棒給二團，二團正式朝半職業化樂團發展。
	10	● 前往法國巴黎參與第六屆「法國打擊樂節（Journees de la Percussion in Paris, France）」演出。
2004	02	● 於南港101演出音樂劇場《狂FUN部落》，為結合數位影音技術的新型態表演。
	08	● 赴美參與「紐約林肯中心戶外藝術節（Lincoln Center Out-Of-Door in New York, USA）」及第三十九屆紐約長島「杭廷頓夏日藝術節（Huntington Summer Festival in Long Island, New York, USA）」演出。
	09	● 受邀赴中國大陸浙江杭州參與每三年舉辦一次的第七屆中國藝術節（China Arts Festival in Hangzhou, China）演出。
2005	07	● 受邀至日本愛知萬國博覽會（The 2005 World Exposition, Aichi, Japan）演出。
	08	● 原二團「躍動打擊樂團」正名為「朱宗慶打擊樂團2」，成為半職業樂團，擔綱每年兒童音樂會的演出；「躍動打擊樂團」重新定位為三團，為培育明日之星的搖籃，肩負校園巡迴演出推廣的使命。
	10	● 前往韓國參與「首爾國際鼓樂節（Seoul Drum Festival in Seoul, South Korea）」演出。
	12	● 舉辦第五屆台北國際打擊樂節（TIPC），共有十個國家、七個團隊及一百位演奏家參與演出；本屆以「世界擊樂新潮流」為主題，邀集世界各地三十五歲以下的打擊樂新秀齊聚參與，創下亞洲首次完成「百人木琴合奏」的演出紀錄。
2006	01	● 舉辦《二十週年音樂會》；出版二十週年精選專輯《擊樂畫像》（傑優文化）。
	02	● 「朱宗慶打擊樂教學系統」於澳洲設立教學中心。

05	●	關懷新住民，結合東南亞傳統音樂及民族打擊樂，以打擊樂、詩歌演出《聆聽微笑》，傳達台灣社會的友善與尊重。
11	●	赴香港參與「香港鼓樂節（Hong Kong Drum Festival in Hong Kong, China）」演出。

2007 *06*	●	赴俄羅斯莫斯科參與第七屆「契訶夫國際戲劇節（Chekhov International Theatre Festival in Moscow, Russian）演出。
10	●	「朱宗慶打擊樂教學系統」於中國大陸上海設立教學總部及教學中心。
11	●	赴中國大陸湖北參與第八屆「中國藝術節（China Arts Festival in Hubei, China）」演出。

2008	●	朱宗慶獲國際打擊樂藝術協會（PAS）頒贈「打擊樂演出及教育終身奉獻成就表揚（Recognizes for a lifetime of Dedication and Extraordinary Accomplishment in Percussion Performance and Education）」。
01	●	受邀赴中國大陸參與「北京國家大劇院開幕季」演出。
03	●	舉辦《打擊樂與他的好朋友們》音樂會，邀集多位活躍於音樂界的演奏家齊聚一堂，以不同樂種共同打造美好樂章。
05	●	舉辦第六屆台北國際打擊樂節（TIPC），共有十個國家、十個團隊及一位演奏家參與演出；本屆以「擊動新時代」為主題，邀請世界各國具指標性的打擊樂團，分別開發新聲響、研究聽覺與視覺結合的更多可能性，呈現多元、豐富的跨界演出。
07	●	兒童音樂會第一次於中國大陸上海東方藝術中心演出，開拓兒童音樂會的國際視野。
08	●	赴加拿大溫哥華參與「溫哥華藝術節（Festival Vancouver in Vancouver, Canada）」演出。

2009		● 朱宗慶獲國際打擊樂藝術協會（PAS）頒贈「終身教育成就獎（Lifetime Achievement in Education Award）」。
	05	● 舉辦《擊樂‧人聲》音樂會，為融合打擊樂與人聲的跨界演出；其中，與國光劇團合作演出全新創作《披京展擊》，解構、重組京劇元素，呈現京劇唱唸作打的新意境。
	06	● 受邀隨總統出訪中美洲並進行演出，結合傳統與現代的特色、兼具東方與西方的演出方式受到熱烈迴響。
	07	● 二次受邀隨總統出訪巴拿馬及中美洲並進行演出，當地電視頻道全程轉播。

2010	*05*	● 首創擊樂劇場《木蘭》，與國光劇團再度合作，將打擊樂與京劇進行更富新意、更細緻的結合；除有京劇傳統曲調穿插其中，更組合東方與西方不同的打擊樂器、複合出新音色，另亦搭配京劇身段、加入踢踏舞元素，達成跨界融合的效果。
	07	● 受邀前往韓國參與「首爾國際打擊合奏節（International Percussion Festival in Seoul, Korea）」演出。
	10	● 「朱宗慶打擊樂教學系統」於中國大陸北京設立教學中心。
	11	● 受邀赴中國大陸參與「2010 廣東亞洲音樂節」演出。

2011	*01*	● 舉辦《二十五週年經典音樂會》；出版二十五週年精選專輯《前進的節奏》（風潮音樂）。
	04	● 朱宗慶打擊樂團受外交部推薦、印度文化關係協會之邀請，赴印度新德里、孟買巡迴演出。
	05	● 舉辦第七屆 TIPC，正式更名為「台灣國際打擊樂節（Taiwan International Percussion Convention, TIPC）」，以台灣為名，期盼藉此提升台灣在國際樂壇上的能見度；本屆以「擊刻撼動」為主題，共有十個國家、十三個團隊及兩位演奏家參與演出。

2012	03	● 舉辦《擊度震撼》音樂會，首次登上小巨蛋舞台，透過新創作與經典作品互相交合的效果，賦有層次地展現打擊樂的各種面貌；邀集古典、現代、流行之各領域創作者，匯聚台灣、香港、日本專業音響人才與技術設備，共創盛舉。
	12	● 朱宗慶打擊樂團再度以《聆聽微笑》關懷國際移工，取材自東南亞傳統及當代音樂、特有傳統樂器，結合詩文朗讀等戲劇及表演元素，呈現各國音樂文化特色。
2013	05	● 推出擊樂劇場新版《木蘭》，以國際巡迴演出規格，從曲目、劇情、燈光、音響、服裝、道具等，全面重新打造，使打擊樂與京劇不只是相互配合，成為全然融合、淬煉創新的展演形態。
	09	● 受邀至中國大陸廣州參與「兩岸城市藝術節－台北文化週」，演出《木蘭》。
	09	● 多明尼加第一夫人經由駐外使館邀請朱宗慶打擊樂團，赴該國響應當地的「天使計畫」，為弱勢家庭的孩童與婦女帶來演出，向國際伸出友誼之手。
	10	● 於上海成立中國大陸總部，作為樂團與教學系統的共同平台，期待透過網絡的擴大，使打擊樂演奏、教學、研究、推廣工作能繼續延伸，與更多人分享音樂藝術的美好。
	11	● 獲亞洲文化推展聯盟（Federation for Asian Cultural Promotion, FACP）推舉為第三十一屆「亞洲藝術瑰寶」代表團隊，受邀至泰國清邁參與年度大會的演出。
2014	03	● 與國立臺灣交響樂團合作演出《擊躍臺灣》，以多首世界首演及臺灣首演、蘊含各種不同打擊樂器組合與交響樂團的協奏曲出發，試圖激盪出更多音樂表現的可能性。
	05	● 舉辦第八屆台灣國際打擊樂節（TIPC），以「動能∞無限」為主題，共有來自五大洲、十四個國家、十個團隊及十位演奏家參與，於全台九個縣市進行三十場演出，共同創造打擊樂千變萬化的嶄新風貌。

09	●	赴歐洲巡迴演出：除了應邀參與「奧地利布魯克納藝術節（Bruckner Festival in Linz, Austria）」、「匈牙利布達佩斯藝術節（Budapest Spring Festival in Budapest, Hungary）」，更首次主動安排至歐洲重要藝術殿堂演出，包括奧地利維也納的維也納音樂廳。
12	●	成立四團「JUT 打擊樂團－傑優教師打擊樂團」，由「傑優青少年打擊樂團」講師所組成，團員們每年指導全台逾千位喜愛擊樂的青少年追求夢想，在教學之餘，亦不斷追求自我精進；於中油大樓國光會議廳舉辦創團音樂會。
2015 05	●	舉辦《樂之樂》音樂會，以台灣超過一甲子的製樂工藝家的故事為基底，以富在地特色的音樂元素及經典歌曲作為發想，結合打擊樂與戲劇、合唱等表演形式，傳達樂藝無止境、文化歷久彌新的意涵。
11	●	分別與中國大陸具代表性的兩大交響樂團－上海交響樂團、廣州交響樂團於上海、廣州合作演出，以四首打擊樂協奏曲貫串全場，展現打擊樂與交響樂團融合的創新感受；赴蘇州科技學院音樂廳演出。
2016 01	●	舉辦《三十週年音樂會－台灣心跳·世界撼動》，並出版三十週年紀念專書《三十擊－朱宗慶打擊樂團·此時彼刻》，並預告 3 月出版教學系統專書《用音樂存下孩子未來－朱宗慶打擊樂團教學系統》。

朱宗慶打擊樂團名錄

創辦人暨藝術總監　朱宗慶

朱宗慶打擊樂團　團長／吳思珊
副團長／何鴻棋
首席／吳珮菁
駐團作曲家／洪千惠
團員／黃堃儼、李佩洵、林敬華、盧煥韋、陳宏岳、陳妙妃、
巫欣璇、吳慧甄（駐上海）、徐啟浩（駐上海）、
袁曉彤（駐蘇州）
見習團員／戴含芝、李昕珏、蔡孟孜、翁嬿景、彭瀞瑩

朱宗慶打擊樂團 2　總幹事／李玠嫻
團員／吳　瑄、林玟睿、鄭丞志、高瀚諺、江佩柔、黃晉韋、
謝賢德、黃子凡、許榮恩、王可心、陳璟宜、李翠芸、
洪于倫、曾耀輝、林奕彣、蔣蕎安、史孟航、陳妍臻、
謝佳青、黃柏元、張昊祺、廖為治

JUT 打擊樂團－傑優教師打擊樂團　團員／范聖弘、黃佳莉、蘇薇之、蔡淑敏、
蔡欣樺、戴孟穎、孔裕慈、陳景琪、
陳益特

躍動打擊樂團　團員／蔡宜宸、謝兒君、許家綺、黃睿晏、林芳羽、李庭妮、
劉宇雯、林靖芸、周芸湘、蔡媜亭、石至瑀、蔡瑄庭

財團法人擊樂文教基金會名錄

創辦人暨藝術總監／朱宗慶

榮譽董事長／林信和
董事長／劉叔康
董事／王亞維、李光倫、林光清、林璟如、郭美娟、黃堃儼、廖裕輝
執行董事／林霈蘭
監事／林怡昕、林豐洋、張覺文
（以上依姓氏筆劃排列）

副執行長／萬麗君
秘書室／陳絲綸（藝術總監特別助理）、
　　　　林冠婷、郭秉嘉、宋郁芳、劉亭妤
駐外企劃經理／王詠鑑
企劃部／蕭家盈、羅尹如
行銷部／王美娟、何嘉薇、莊易倫、吳怡靜、陳以謙
行政部／吳家心、劉錦諺、盧慧敏、陳芃尹、張庭瑋、洪偉奇、郭禎哲、陳克寧
商品部／鄭伊真、林佩郁
財務部／李幸容、呂艷慧、朱家萱

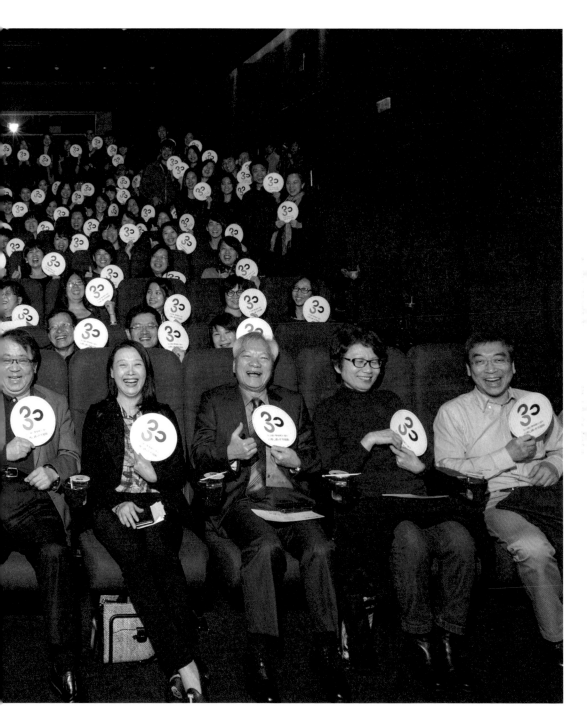

朱宗慶打擊樂團・財團法人擊樂文教基金會
Ju Percussion Group . Ju Percussion Group Foundation

《三十擊－朱宗慶打擊樂團·此時彼刻》撰稿名錄

第一樂章　**擊緻**　撰稿：林采韻
第二樂章　**擊樂**　撰稿：林采韻、陳宛妤
第三樂章　**擊品**　撰稿：陳安駿／張瓊櫻、洪千惠　篇章
　　　　　　　　　撰稿：林虹聿／馬克·福特、艾曼紐·塞瓊奈　篇章
　　　　　　　　　撰稿：王若瑜／櫻井弘二、錢南章　篇章
　　　　　　　　　撰稿：王凌緯／賴德和　篇章
第四樂章　**擊格**　撰稿：林采韻、連士堯
第五樂章　**擊友**　以下篇章由擊友本人撰稿
　　　　　　　　　真情老友：林懷民、嚴長壽
　　　　　　　　　鍾情樂友：于國華、王健壯、夏　珍、張瑞昌、莊佩璋、
　　　　　　　　　　　　　　陳守國、鄧蔚偉
　　　　　　　　　知情戰友：林霈蘭

　　　　　　　　　以下篇章由擊友口述，李玉玲撰稿
　　　　　　　　　真情老友：申學庸、吳靜吉、林信和、許博允、溫隆信
　　　　　　　　　鍾情樂友：平　珩、徐家駒、張中煖、郭美娟、陳威稜、
　　　　　　　　　　　　　　劉慧謹、蘇顯達
　　　　　　　　　知情戰友：吳世偉、李小平、車克謙、周東彥、劉怡汝、
　　　　　　　　　　　　　　劉家渝

三十擊

朱宗慶打擊樂團‧此時彼刻

作者：財團法人擊樂文教基金會

創辦人暨藝術總監：朱宗慶

發行人：劉叔康

編審：萬麗君、林冠婷、陳絲綸、宋郁芳

總編輯：林采韻

副總編輯：連士堯

撰稿：林采韻、連士堯、李玉玲、陳宛妤、
　　　陳安駿、林虹聿、王若瑜、王凌緯

編輯統籌：有樂出版事業有限公司

排版印刷：黃坤騰、傑崴創意設計有限公司

圖片提供：財團法人擊樂文教基金會

出版：財團法人擊樂文教基金會

地址：台北市北投區大業路 10 號 6F

電話：(02)2891-9900

網址：www.jpg.org.tw

法律顧問：林信和律師

共同出版：遠流出版事業股份有限公司

地址：台北市南昌路二段 81 號 6 樓

電話：(02)2392-6899　傳真：(02)2392-6658

劃撥帳號：0189456-1

網址：www.ylib.com　e-mail: yilb@yilb.com

著作權顧問：蕭雄淋律師

初版：2016 年 1 月

定價：360 元

國 家 圖 書 館 出 版 品 預 行 編 目 資 料

三十擊：朱宗慶打擊樂團‧此時彼刻 /
財團法人擊樂文教基金會作 .-- 初
版 .-- 臺北市：擊樂文教，遠流，2016.01
面；公分
ISBN 978-957-8588-29-5（平裝）
1. 朱宗慶打擊樂團　2. 打擊樂
912.9　　　　　　　　　　104027501